愿，得偿所愿，往心之所往。

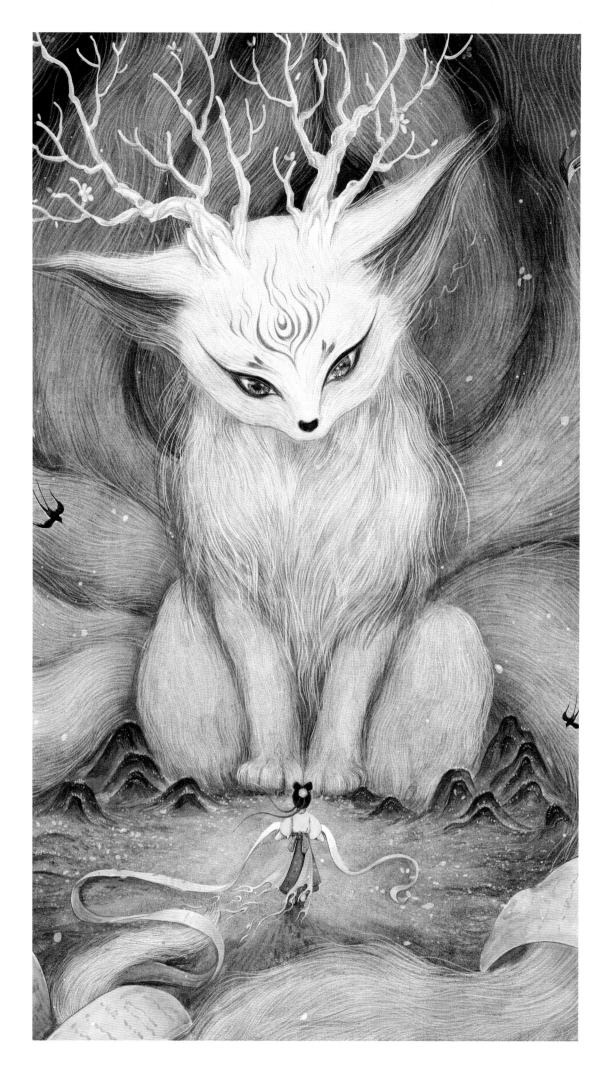

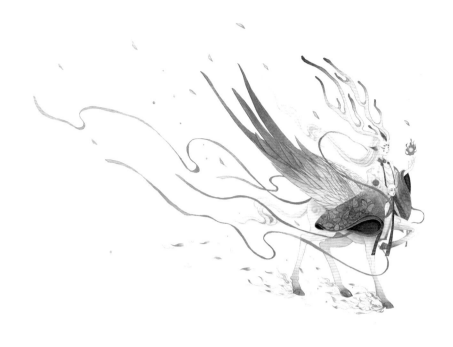

JING

舍溪——绘

人民邮电出版社

北 京

**图书在版编目（ＣＩＰ）数据**

境 ／ 舍溪绘. -- 北京 ： 人民邮电出版社, 2023.6
ISBN 978-7-115-60928-1

Ⅰ．①境… Ⅱ．①舍… Ⅲ．①插图(绘画)－作品集－
中国－现代 Ⅳ．①J228.5

中国国家版本馆CIP数据核字(2023)第058530号

## 内 容 提 要

"在茫茫的大千世界里，每一个人都应该保有一个自己的小千世界。"

国风插画师舍溪首次将多年作品集结成册。在书中，你可以与鹿为伴，与鹤共舞，与鲲对弈；可以化身为山间精灵，看万物生长，品四季更迭；可以邂逅《山海经》中的上古异兽；可以跟随飞天舞者逐梦敦煌；还可以徜徉在古老的神话故事中感受人情冷暖、悲欢离合……

一色一境，万彩流转，栩栩欲飞。于锦绣繁华处见苍凉，于光怪陆离处现慈悲。翻开这本书，进入舍溪的梦境，重拾昔日的梦想。

本书适合对中国传统文化感兴趣的读者及插画创作者欣赏和收藏。

◆ 绘　　　　舍　溪
　　责任编辑　张丹丹
　　责任印制　马振武

◆ 人民邮电出版社出版发行　　北京市丰台区成寿寺路 11 号
　　邮编　100164　电子邮件　315@ptpress.com.cn
　　网址　https://www.ptpress.com.cn
　　北京雅昌艺术印刷有限公司印刷

◆ 开本：889×1194　1/16
　　印张：11　　　　　　　　　　2023 年 6 月第 1 版
　　字数：166 千字　　　　　　　2023 年 6 月北京第 1 次印刷

定价：128.00 元

读者服务热线：(010)81055410　印装质量热线：(010)81055316
反盗版热线：(010)81055315
广告经营许可证：京东市监广登字 20170147 号

# 引言

要用世间多少颜色，才能绘就一场永不复醒的无边绮梦？

你看，在这个梦中，九尾狐的眼眸流转出无尽的悲凉；白鹤翅膀下扬起青莹的松烟；麋鹿的嫩角还残留着夏至清晨的露水；灵猫在失眠人的屋檐踏出雪白的脚印；龙女横吹竹笛，在月阴之夜唤醒故乡的暗蓝海潮，漫延到神仙也抵达不了的地方……

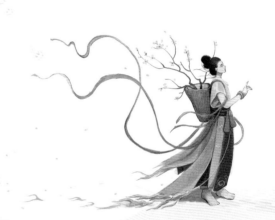

# 境中景

沉浮世界，静择一片清宁，绘心、绘梦、绘境……

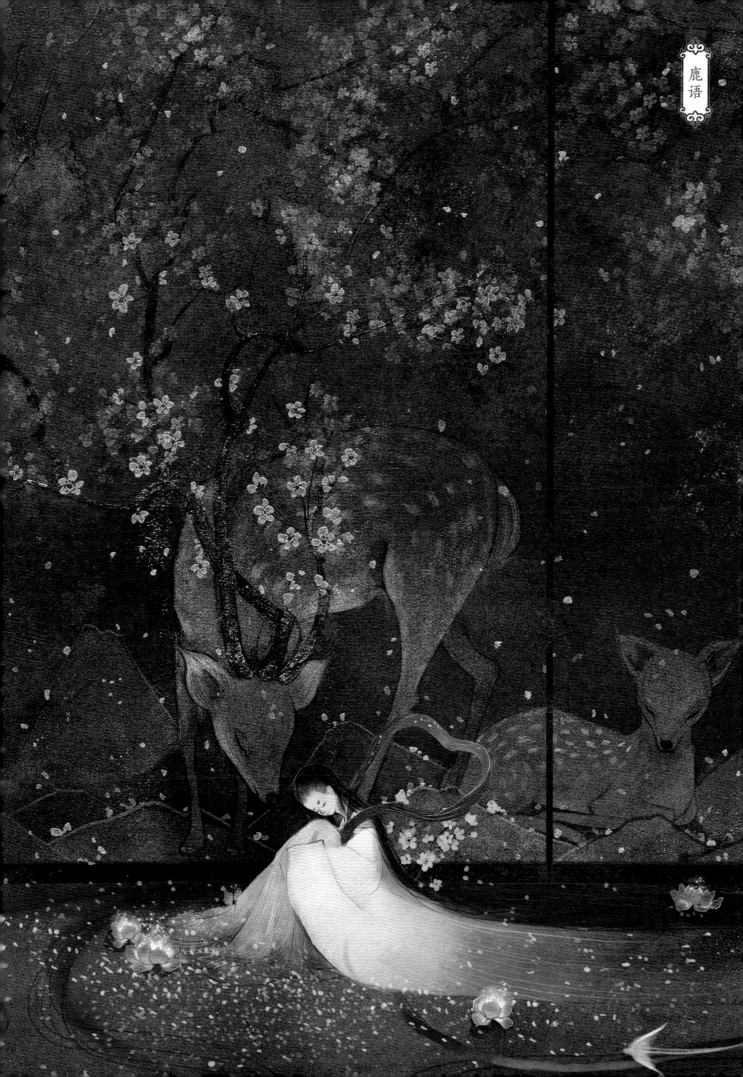

鹿语

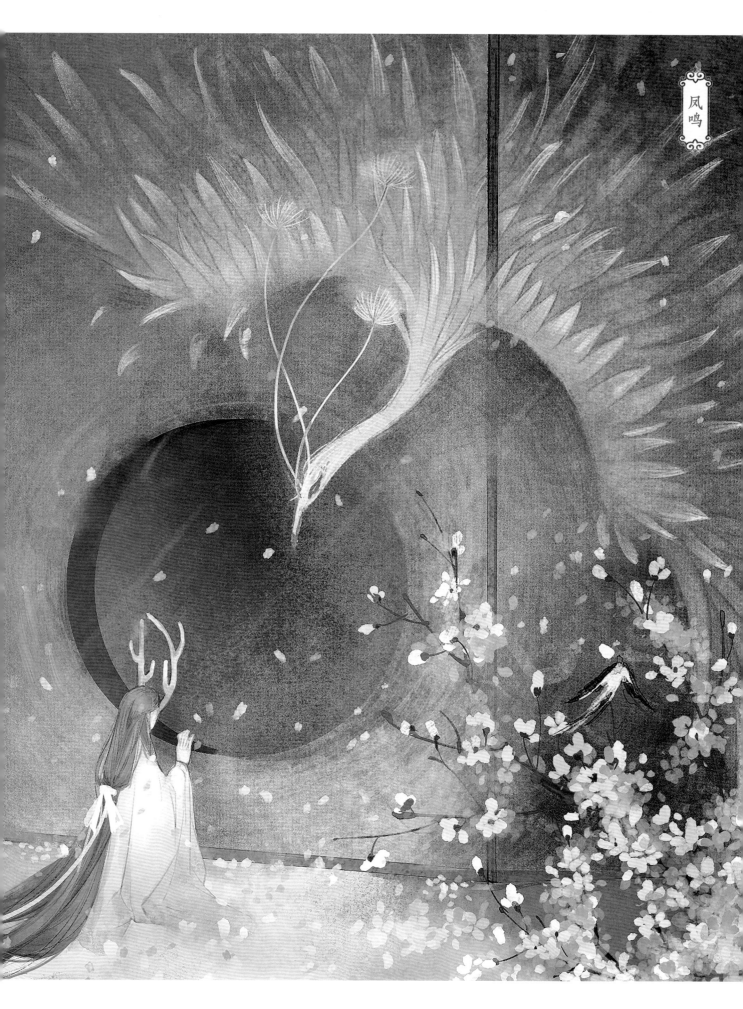

凤鸣

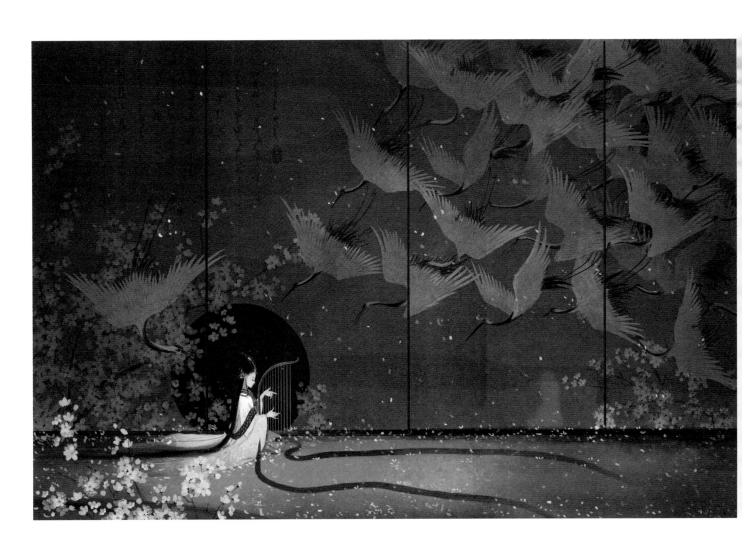

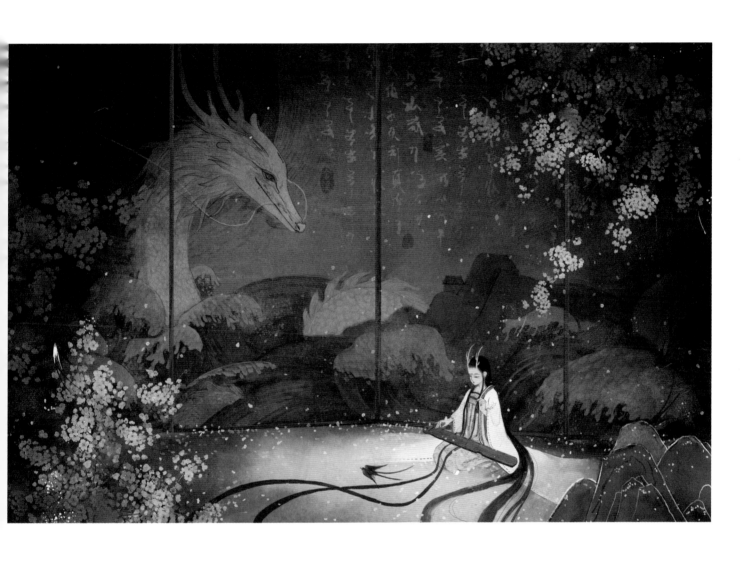

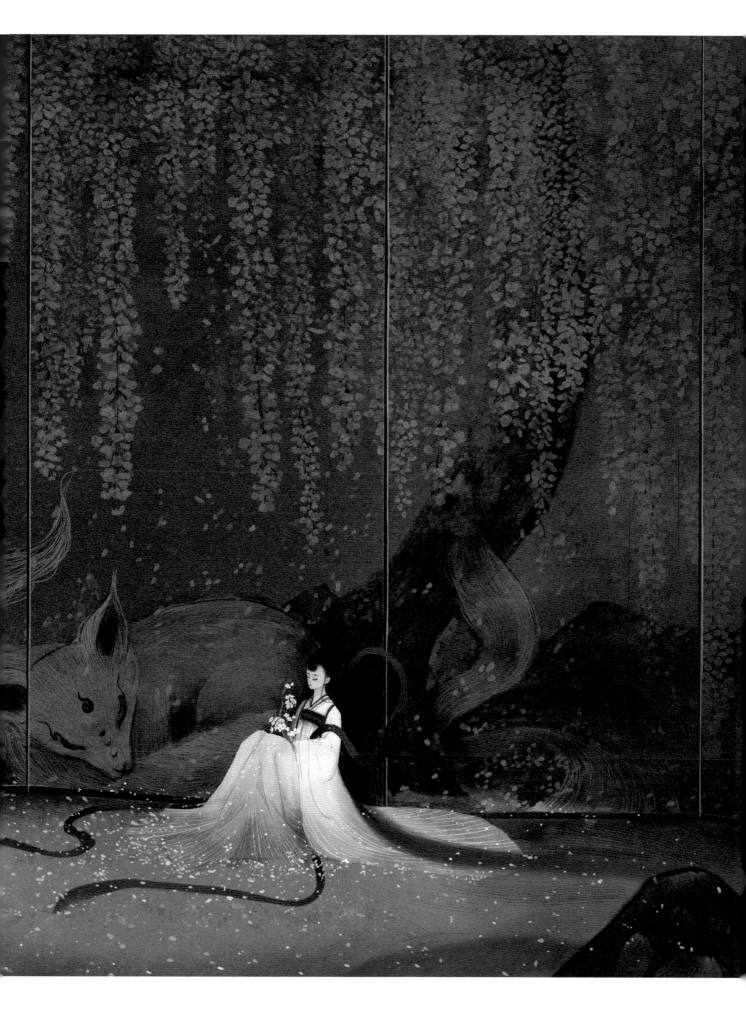

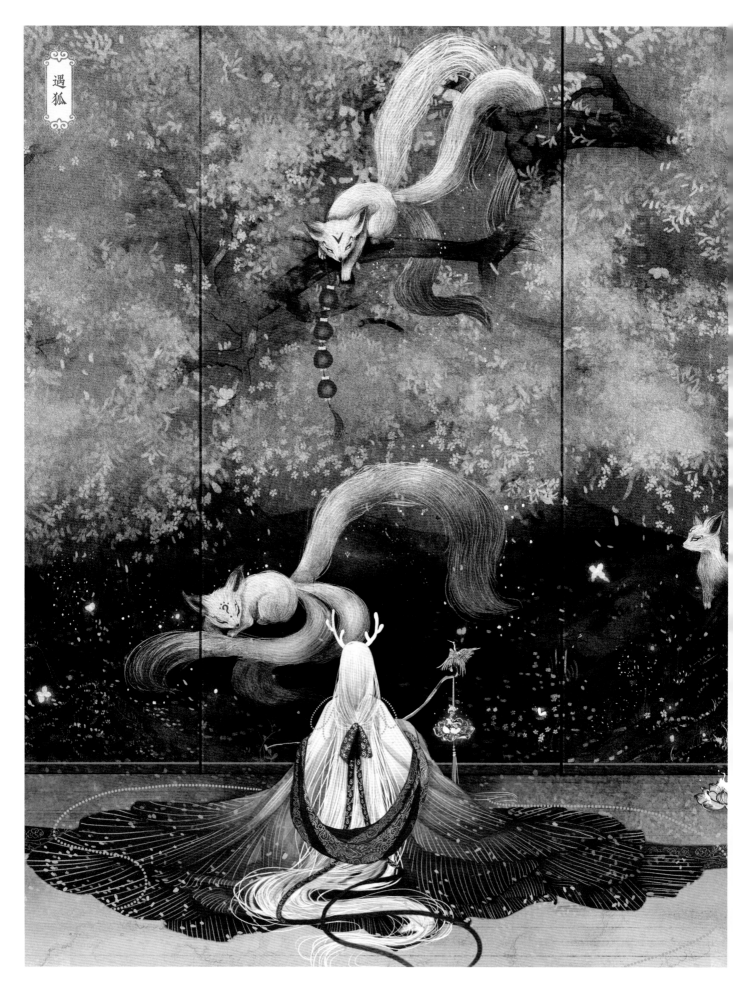

遇狐

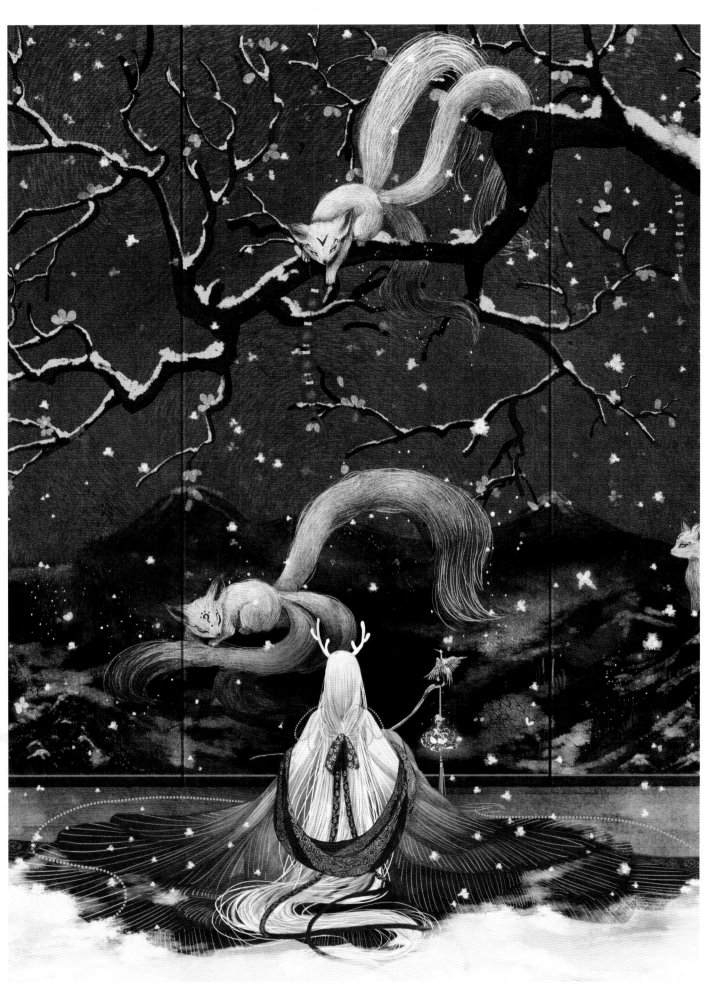

万物有灵

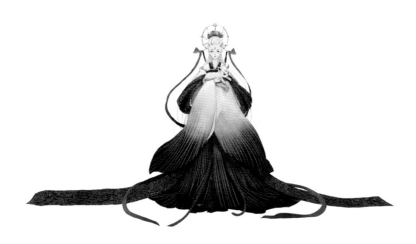

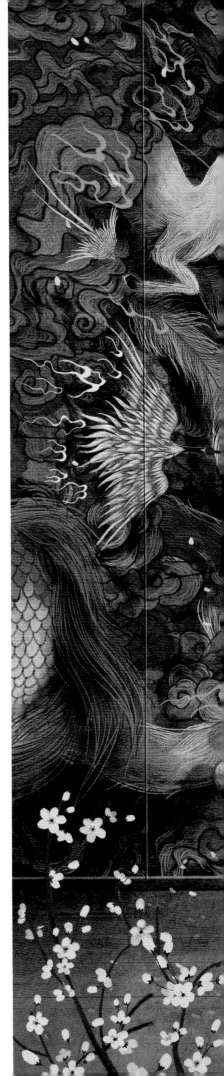

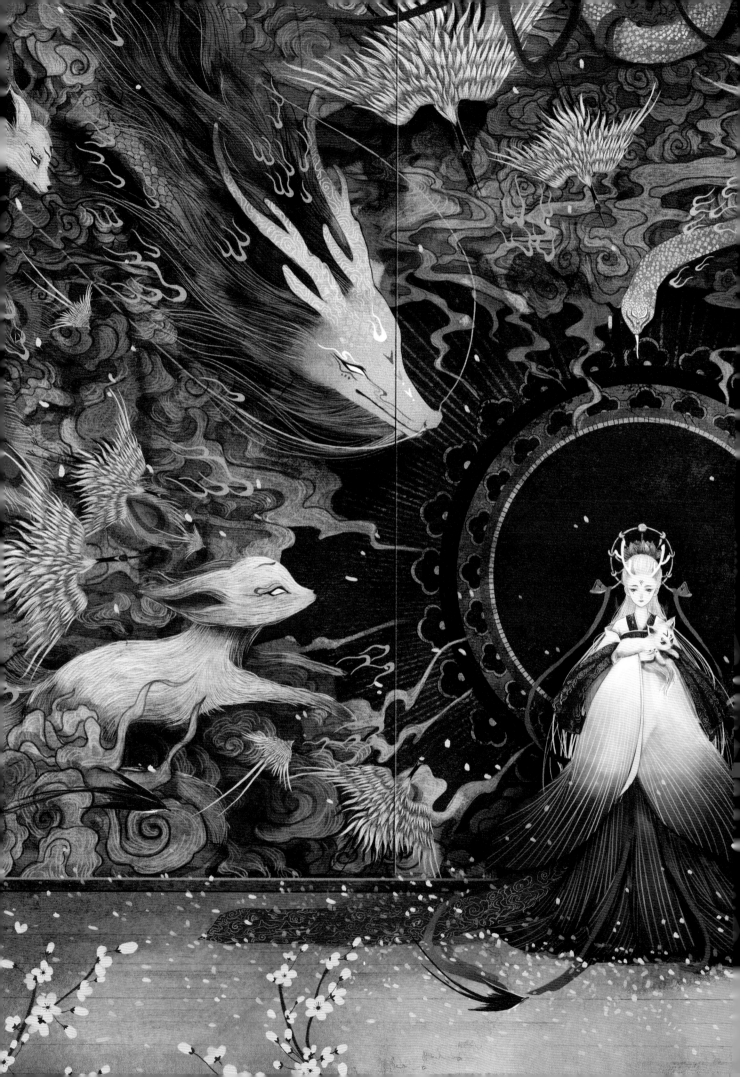

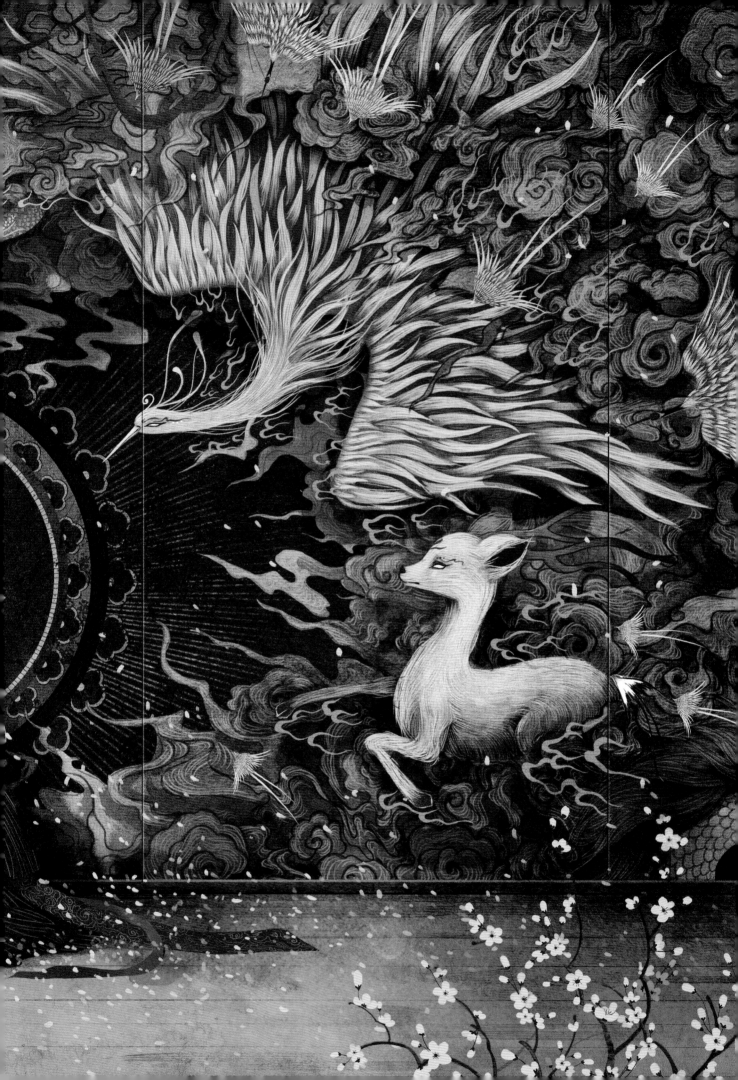

满载星河与君弈

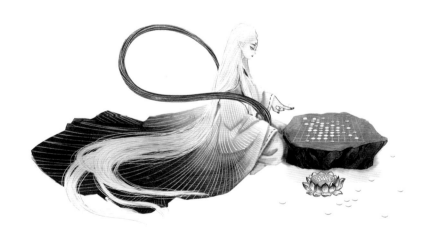

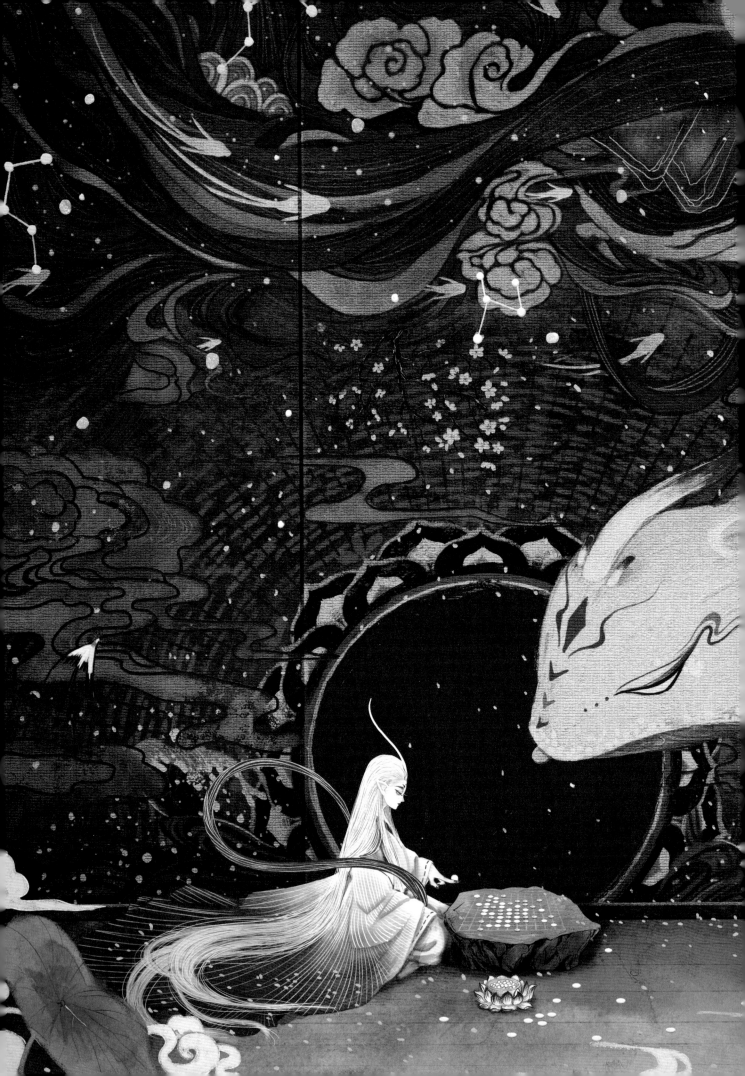

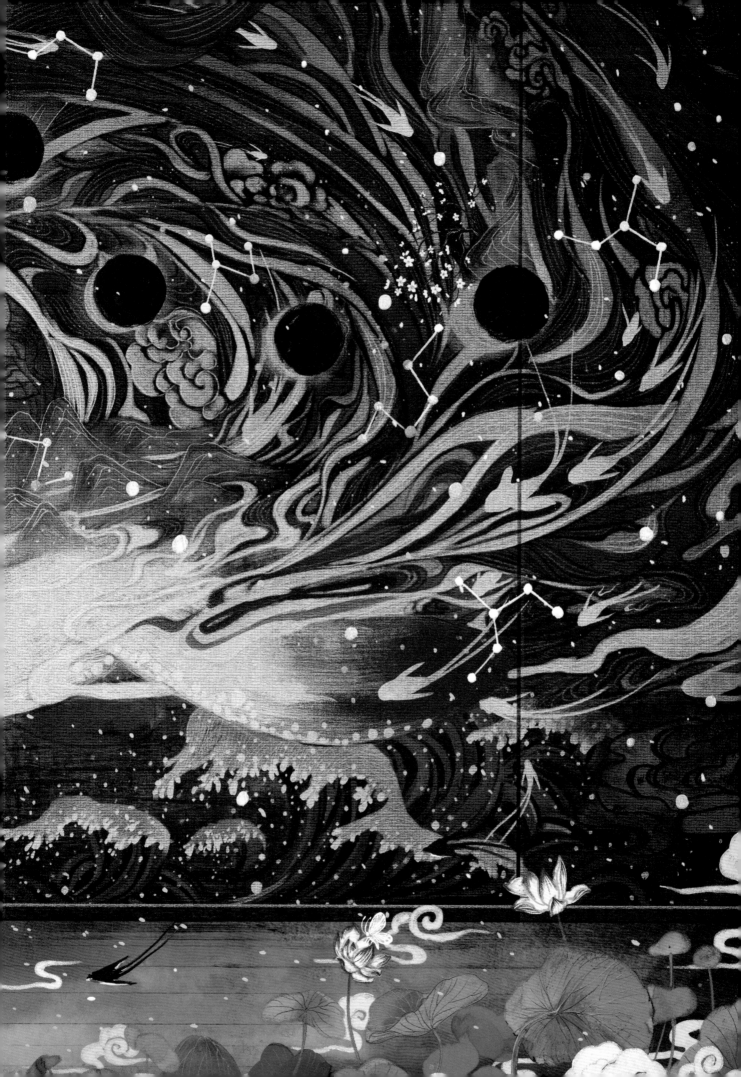

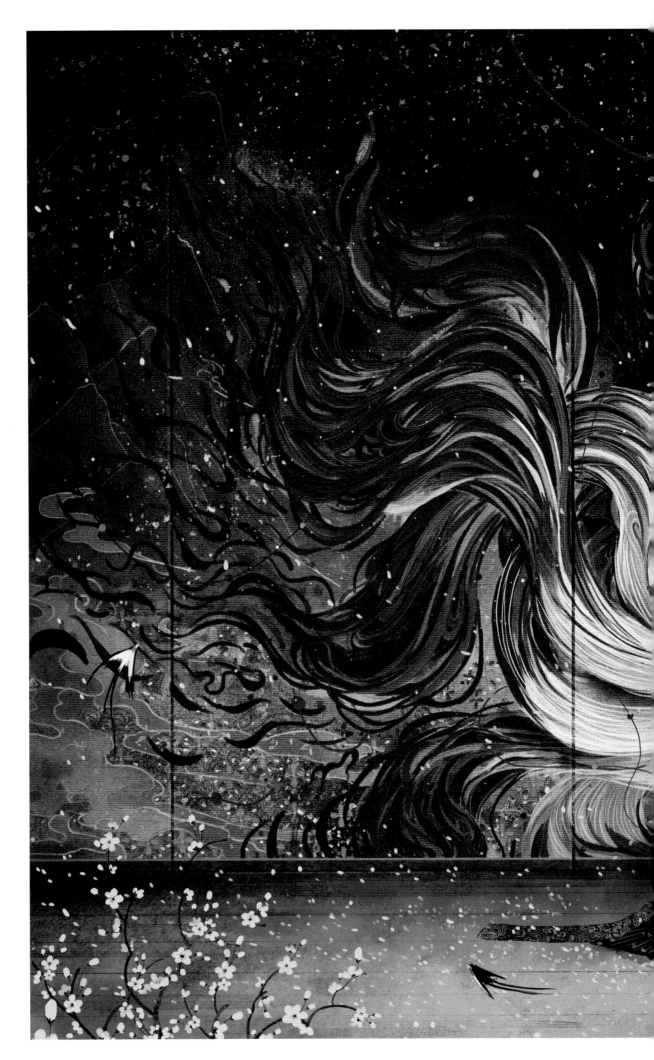

绘青丘

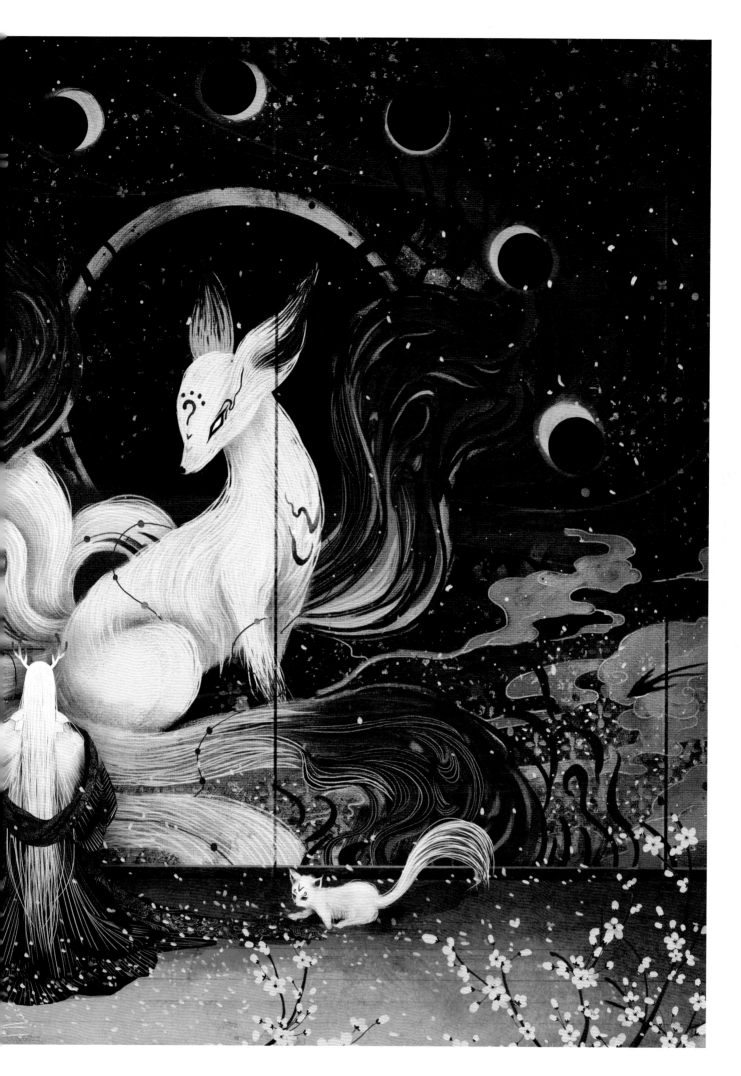

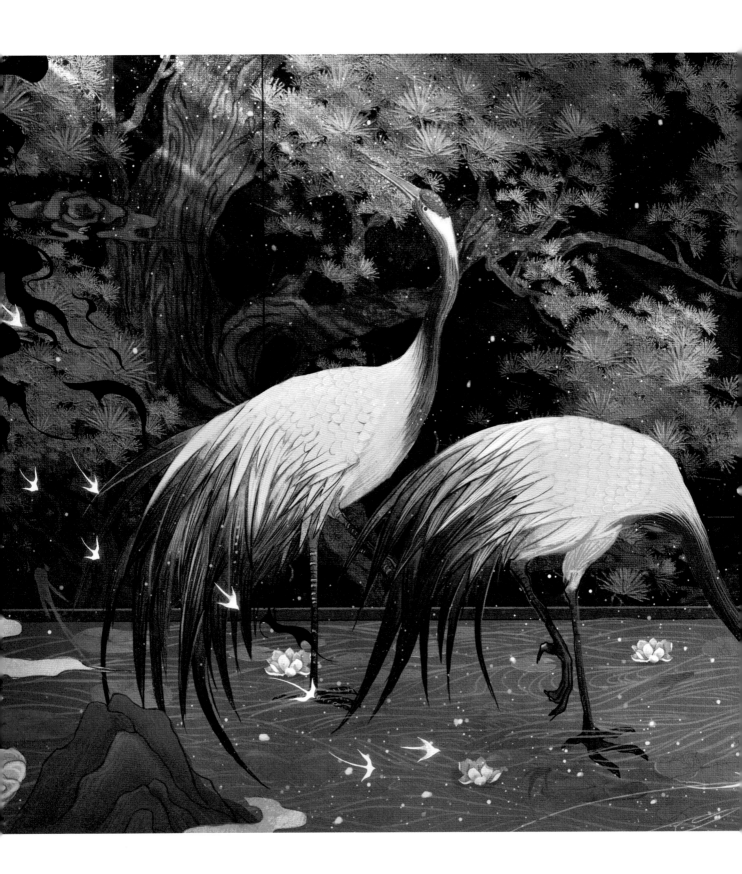

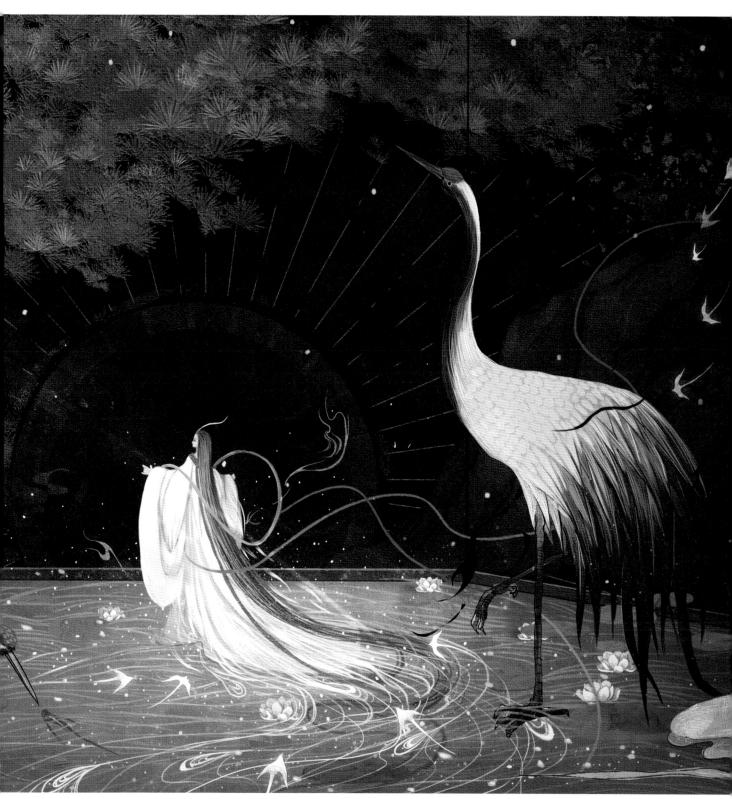

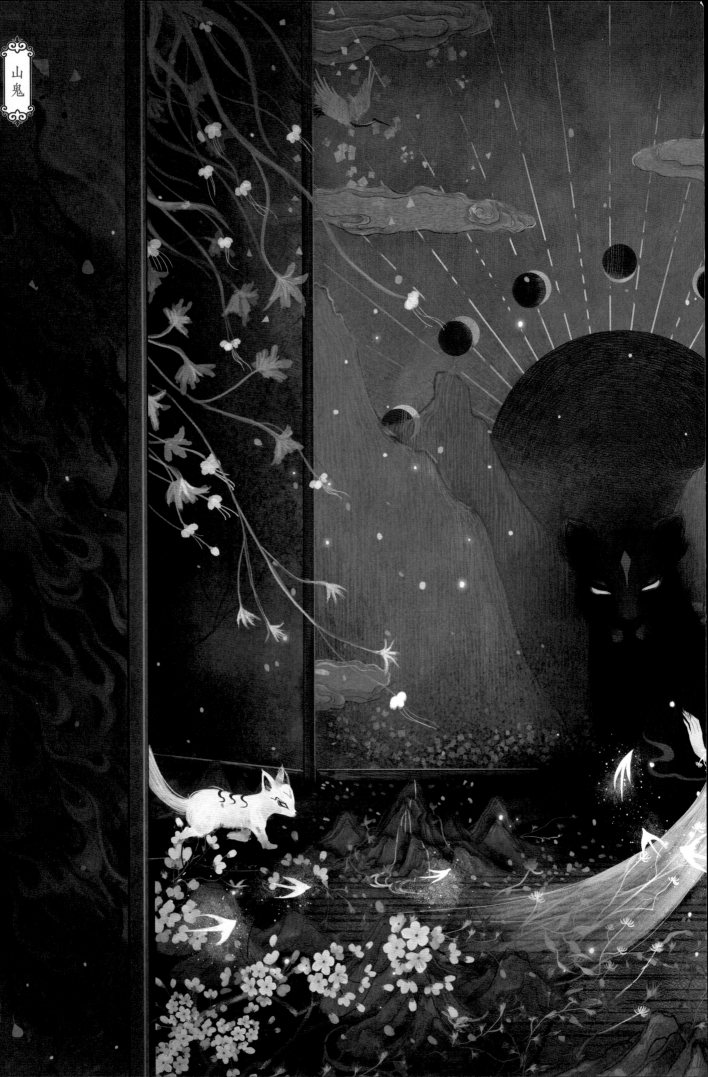

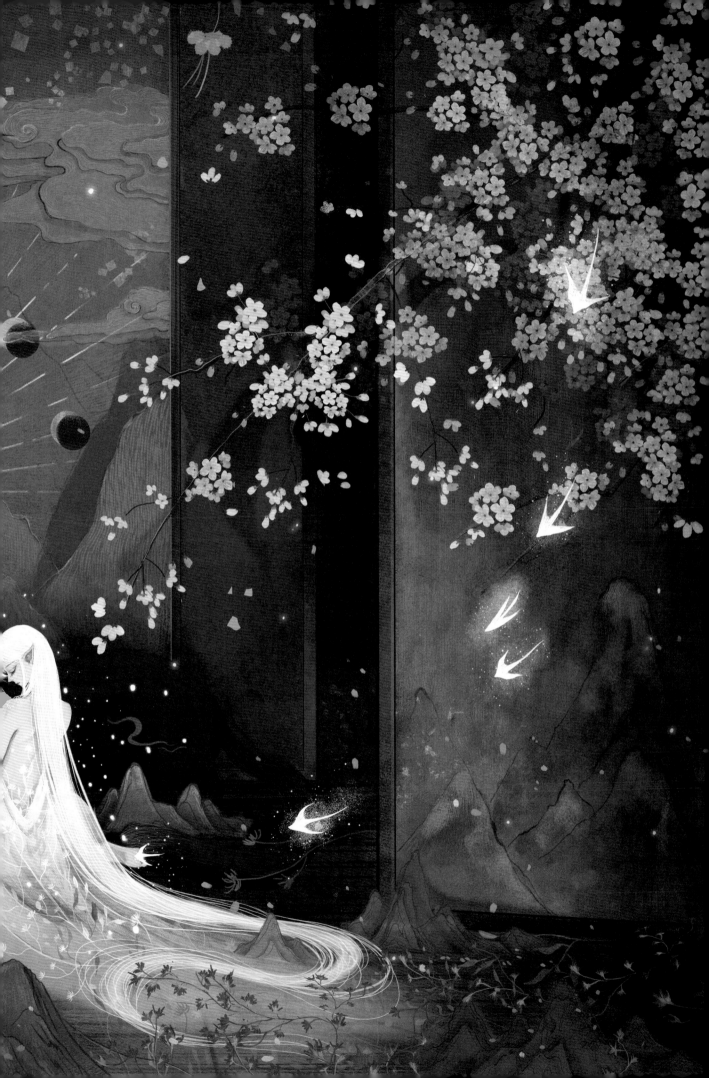

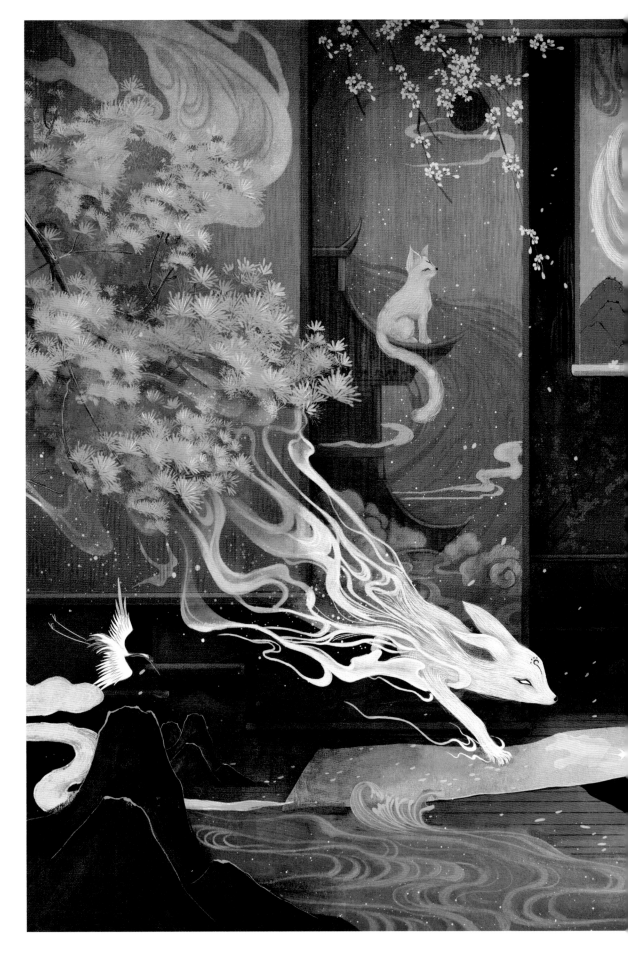

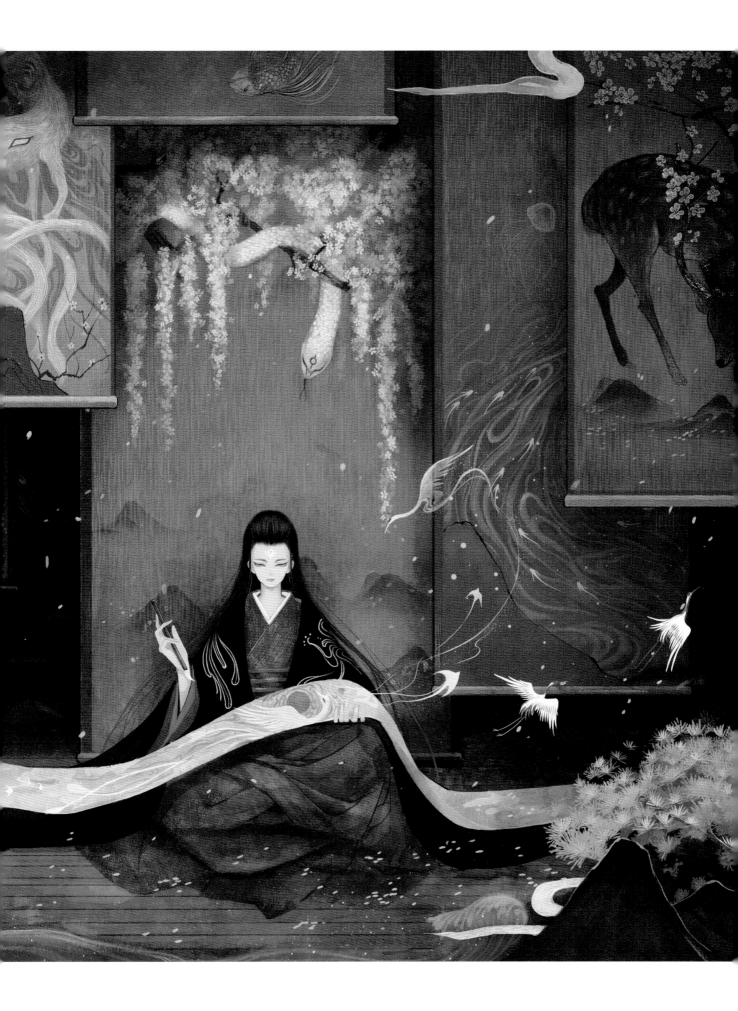

你可听懂了九尾琴音里的故事？

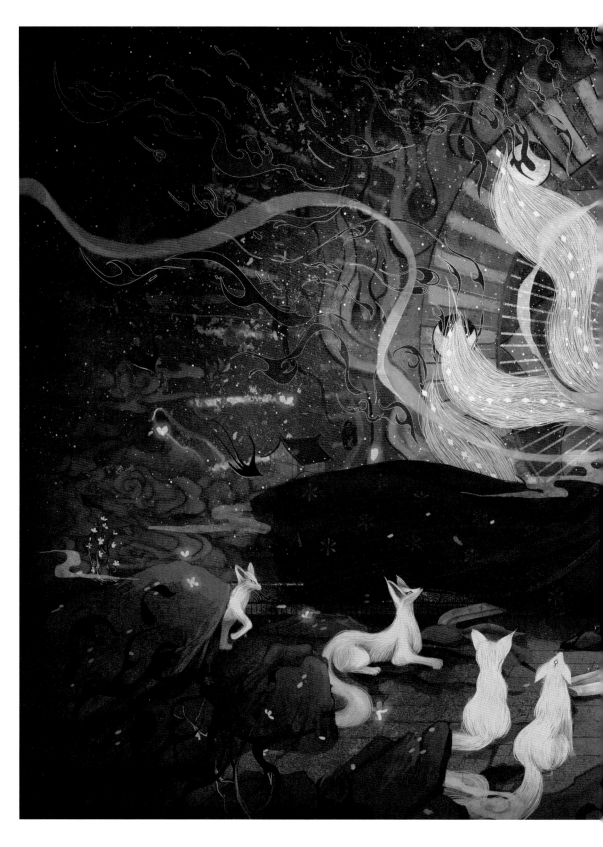

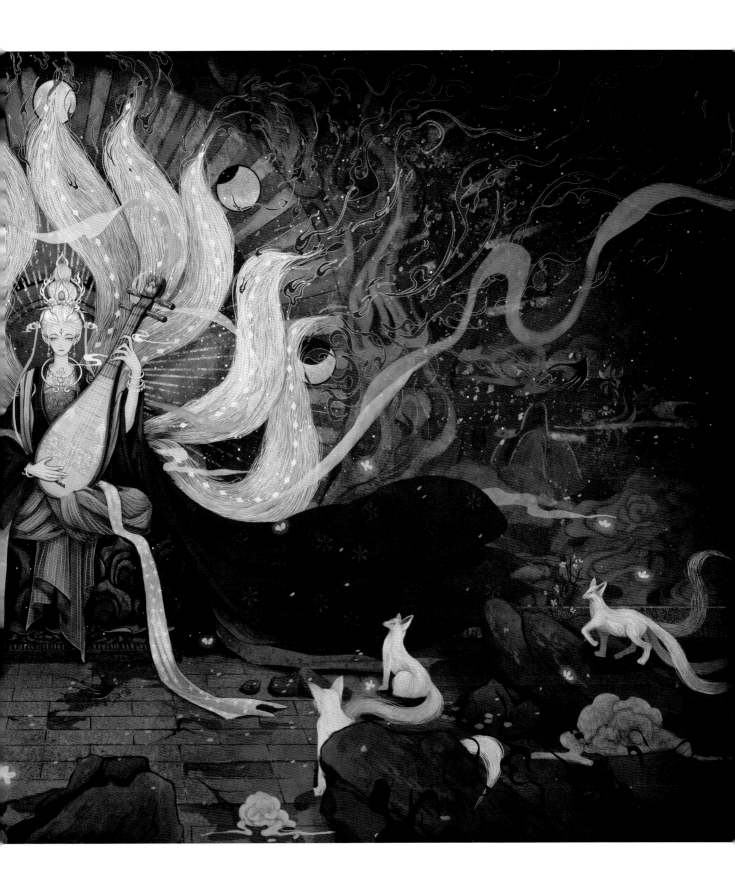

# 山海梦

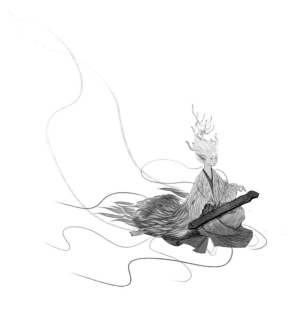

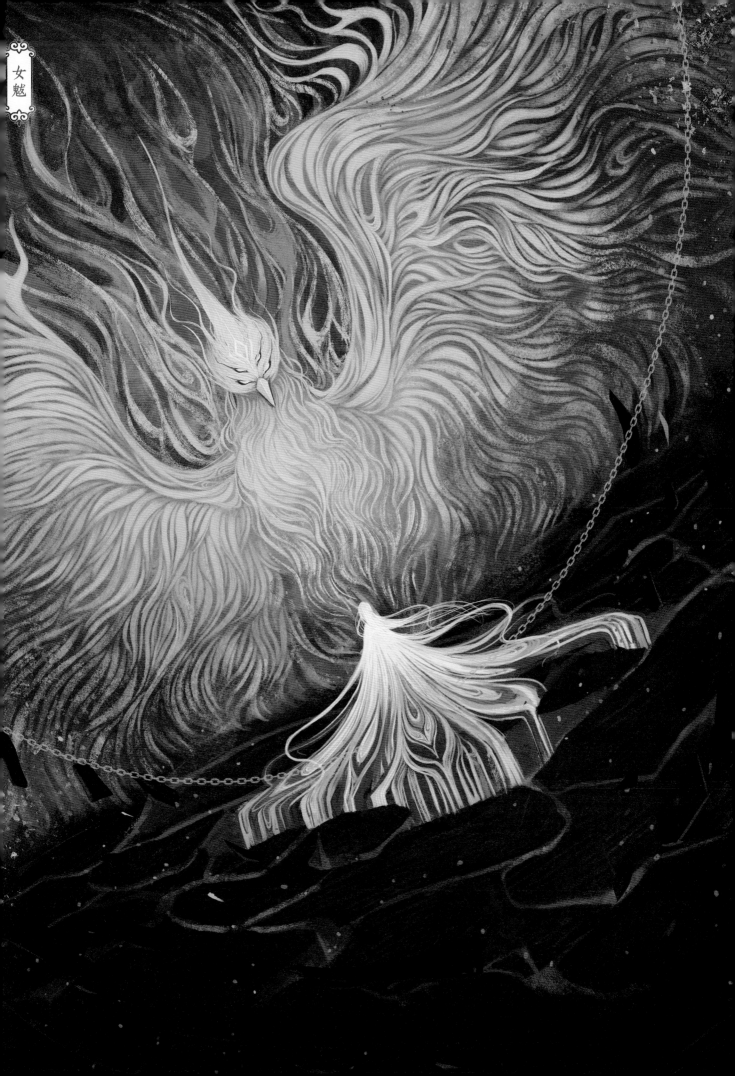

女魃

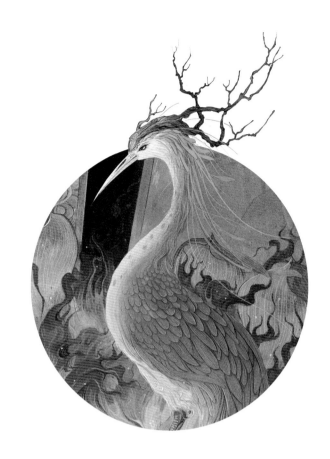

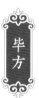

毕方

山海经·西山经：『（章莪之山）有鸟焉，其状如鹤，一足，赤文青质而白喙，名曰毕方，其鸣自叫也，见则其邑有讹火。』

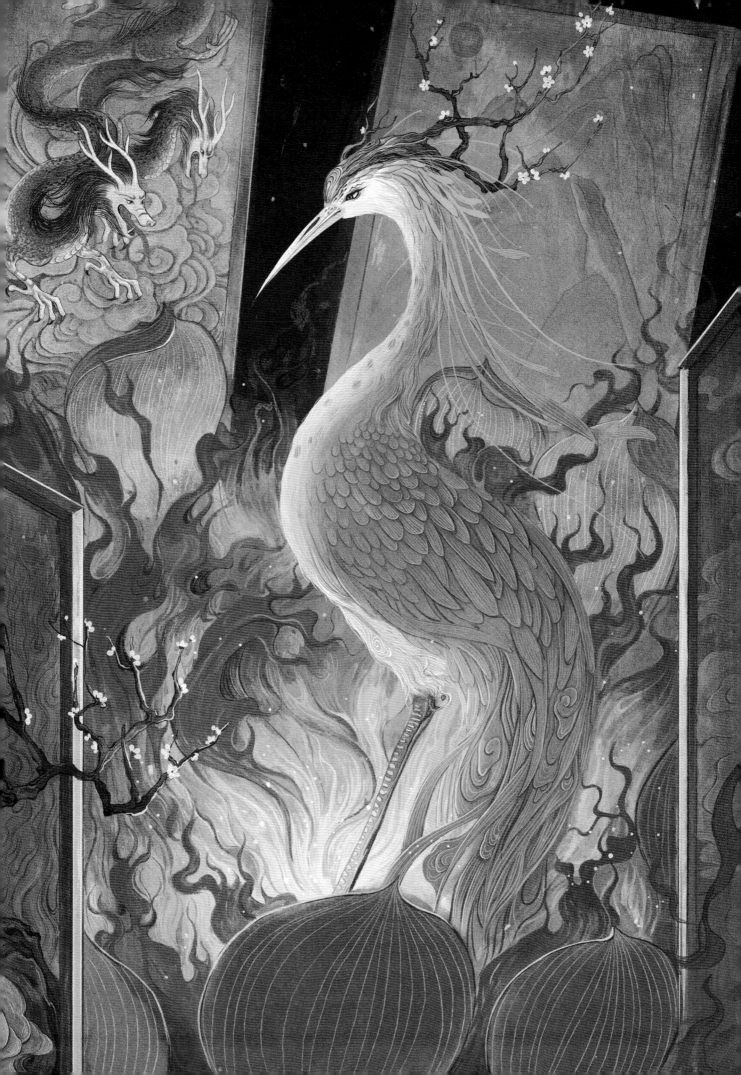

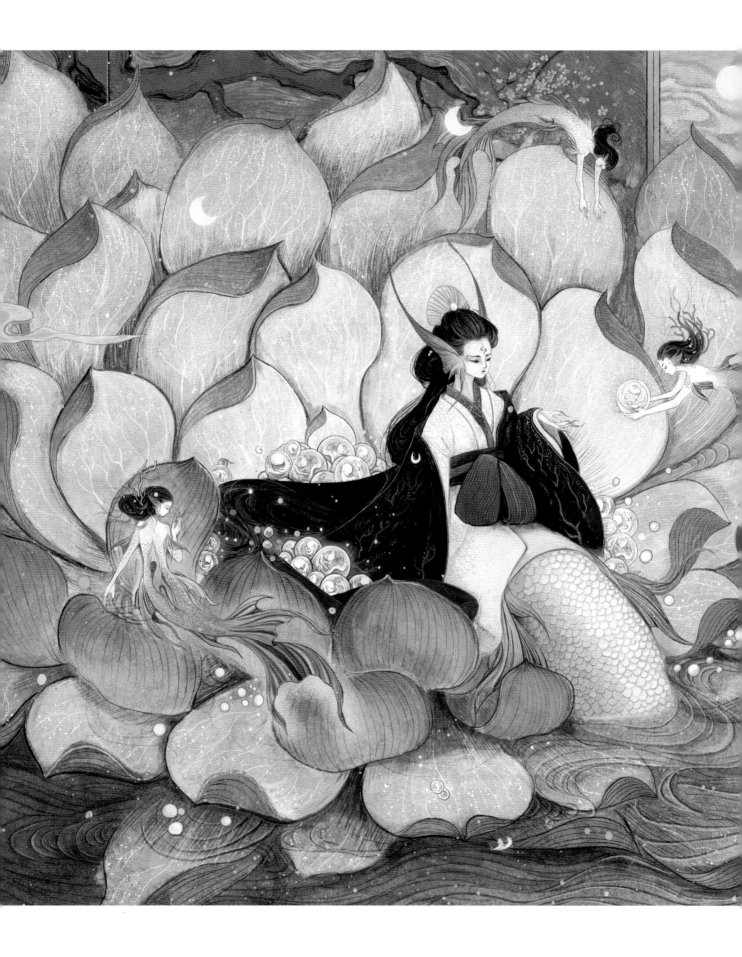

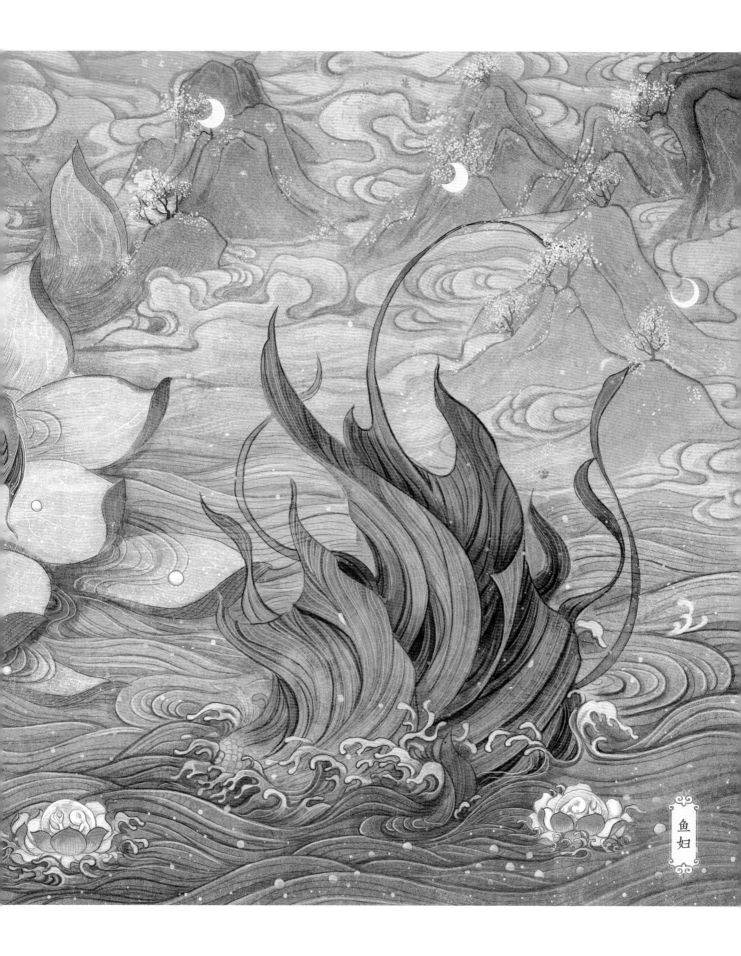

鱼妇

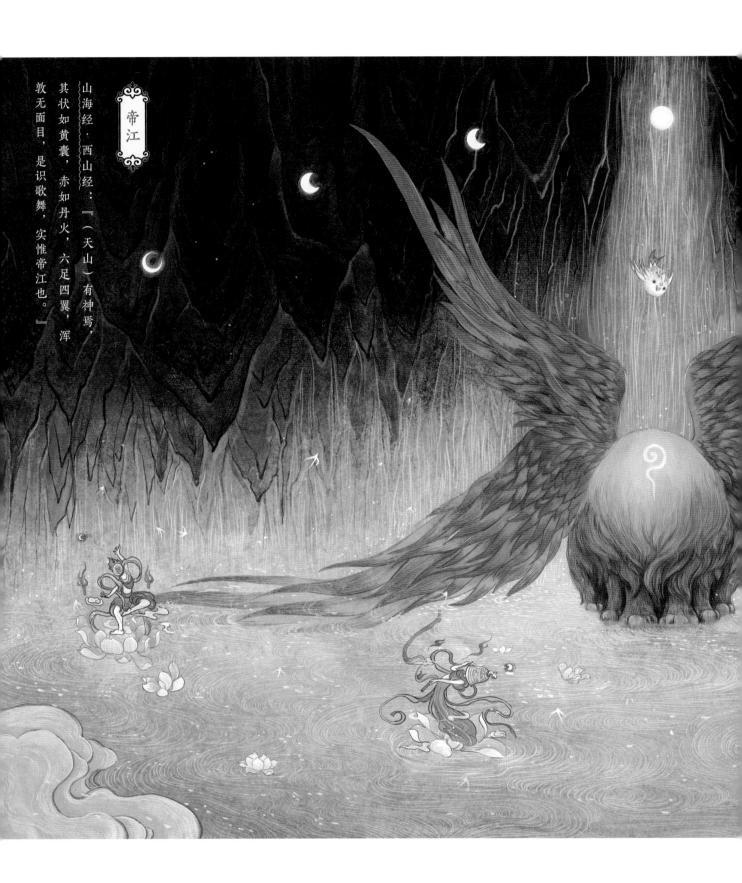

帝江

山海经·西山经：「（天山）有神焉，其状如黄囊，赤如丹火，六足四翼，浑敦无面目，是识歌舞，实惟帝江也。」

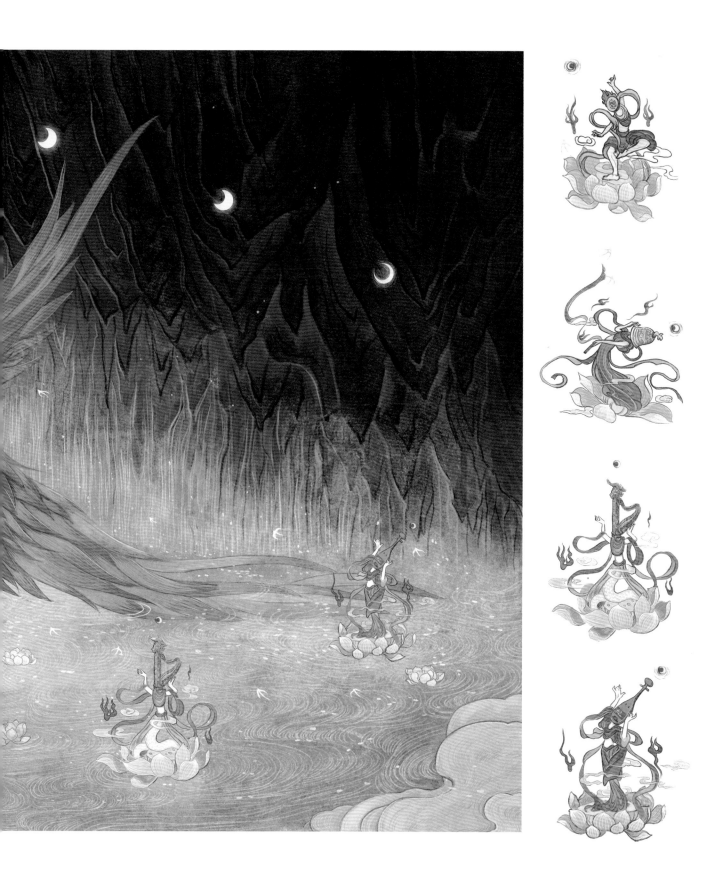

朱獳

山海经·东山经：『（耿山）有兽焉，其状如狐而鱼翼，其名曰朱獳（音同如），其鸣自叫，见则其国有恐。』

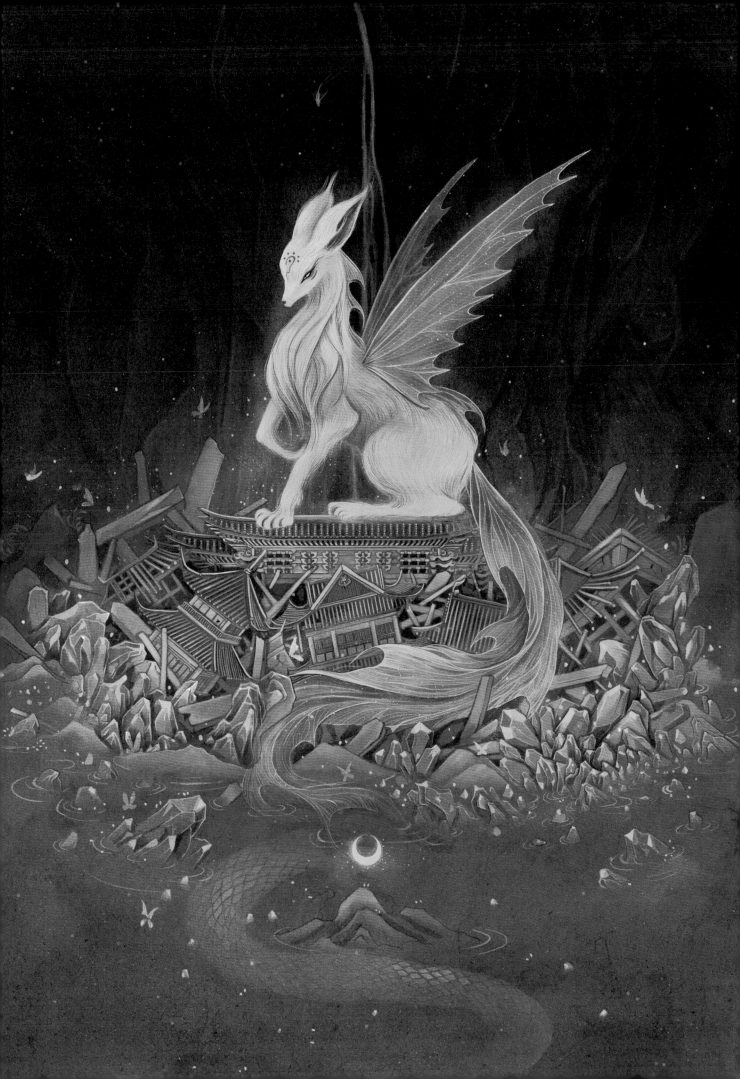

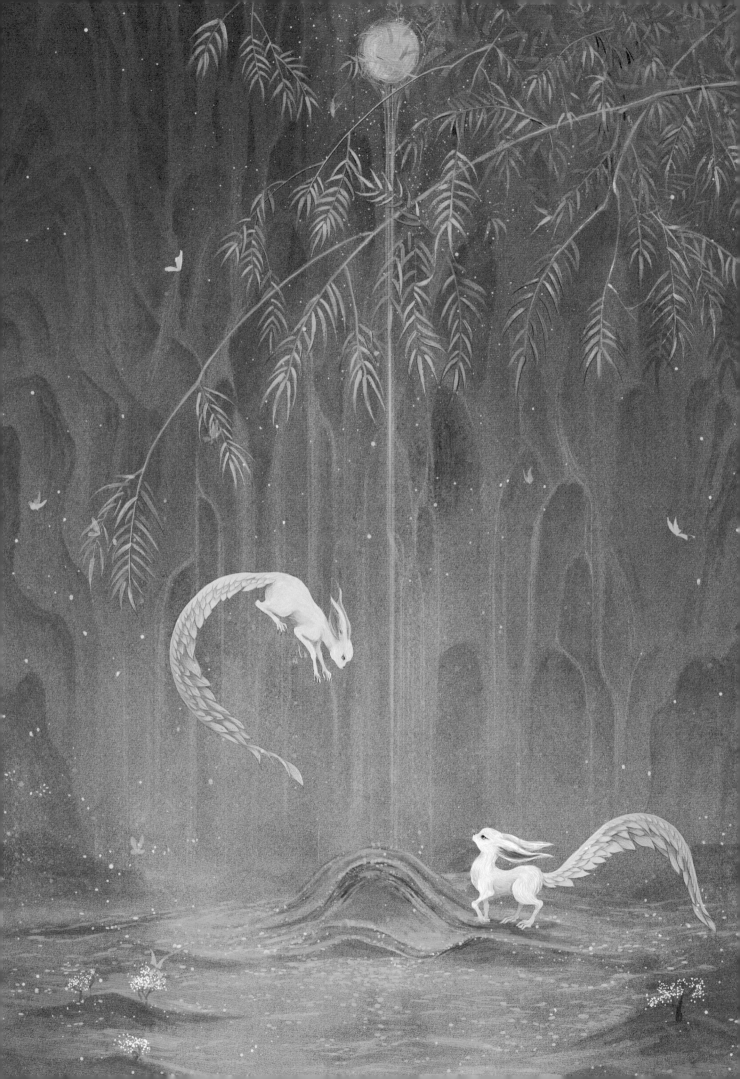

耳鼠

山海经·北山经：『（丹熏之山）有兽焉，其状如鼠，而菟首麋耳，其音如獆犬，以其尾飞，名曰耳鼠，食之不脲，又可以御百毒。』

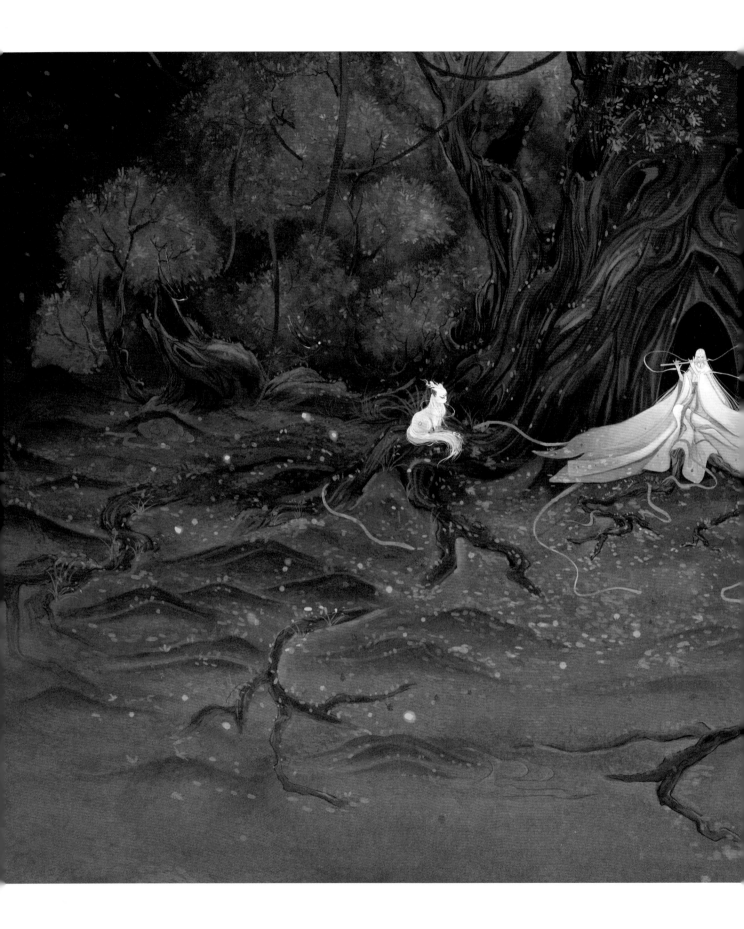

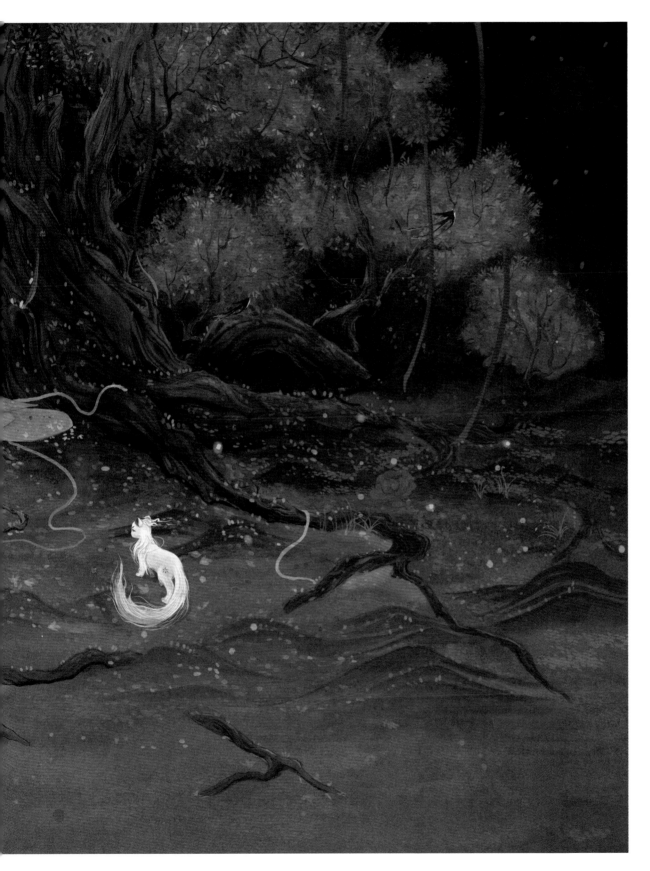

山海经·中山经：『（霍山）有兽焉，其状如狸，而白尾有鬣，名曰胐胐（音同翡），养之可以已忧。』

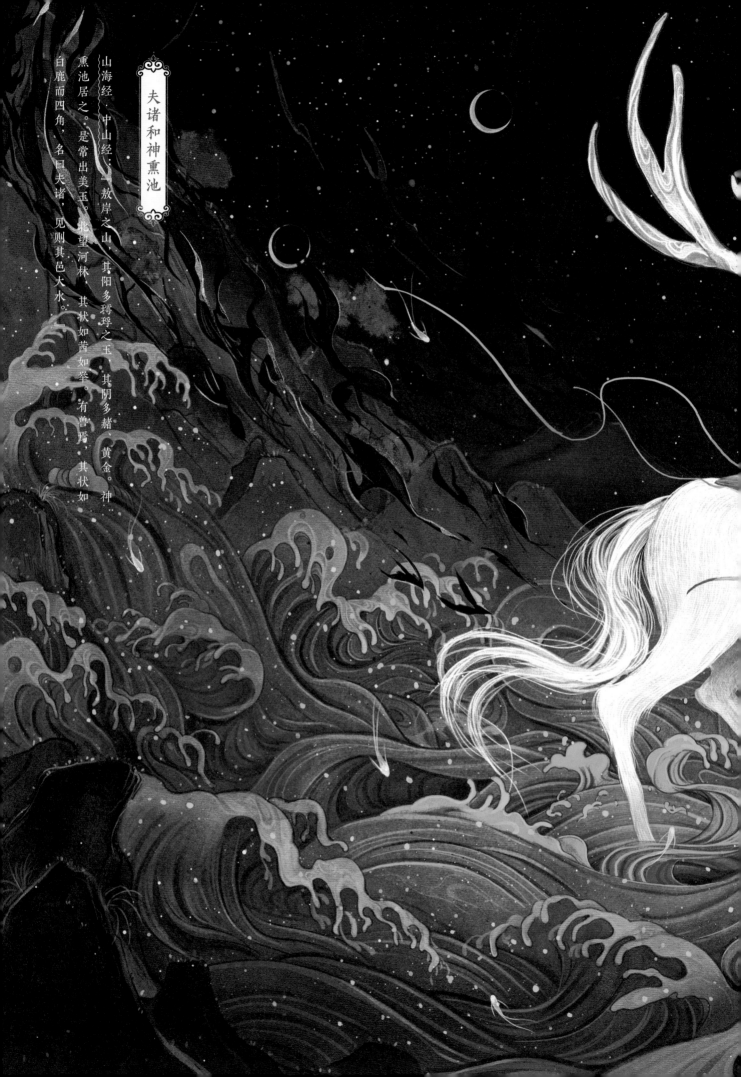

夫诸和神熏池

《山海经·中山经》：「敖岸之山，其阳多㻬琈之玉，其阴多赭、黄金。神熏池居之。是常出美玉。北望河林，其状如茜如举。有兽焉，其状如白鹿而四角，名曰夫诸，见则其邑大水。」

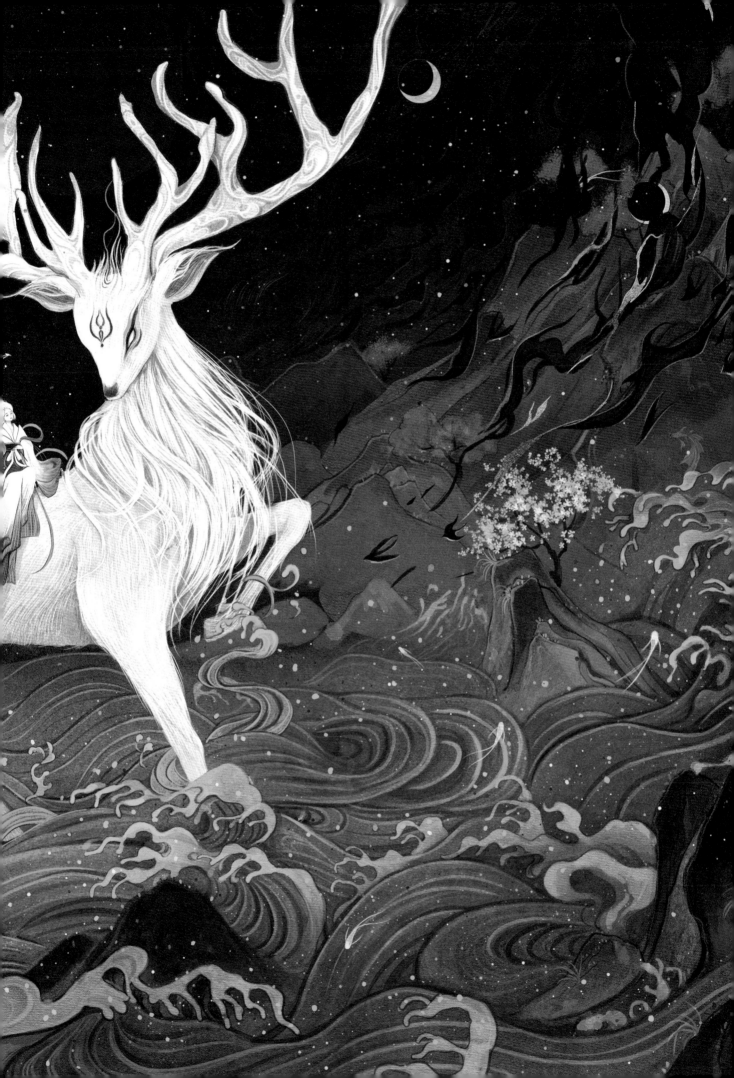

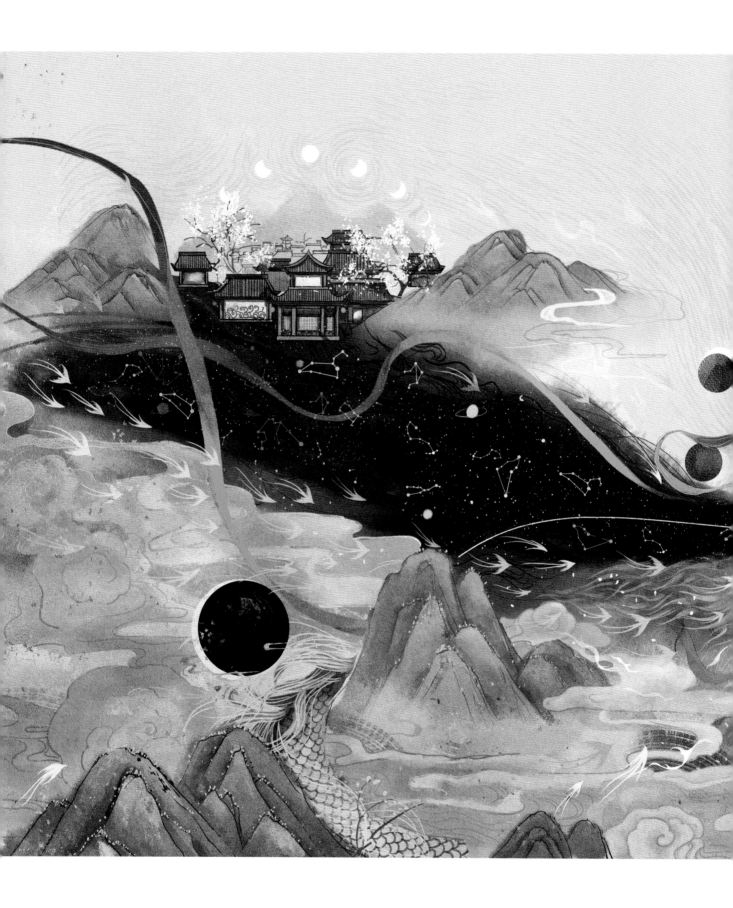

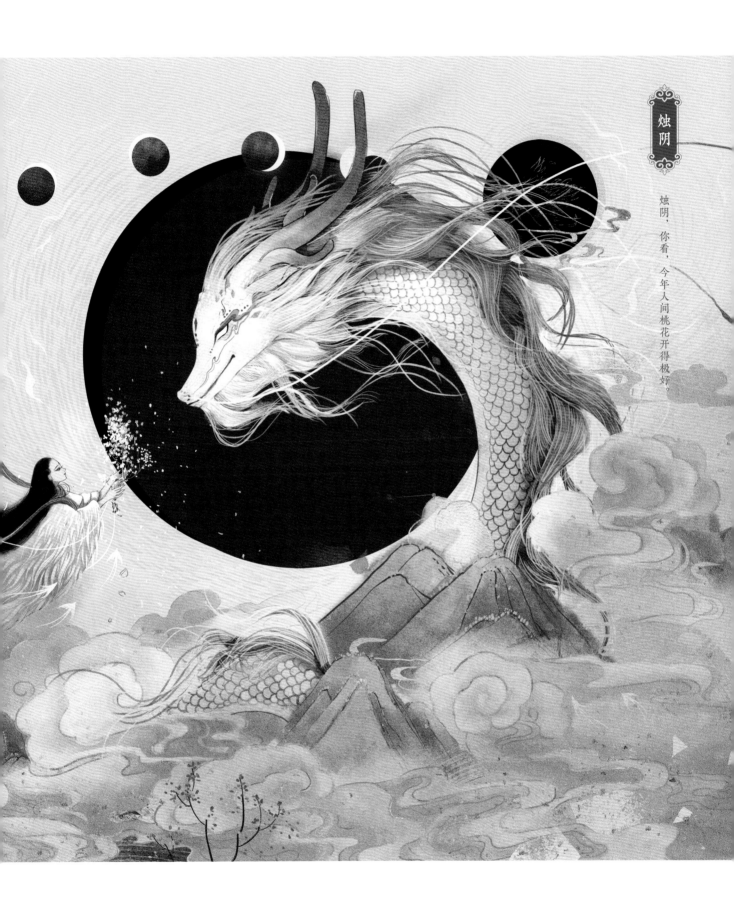

烛阴，你看，今年人间桃花开得极好。

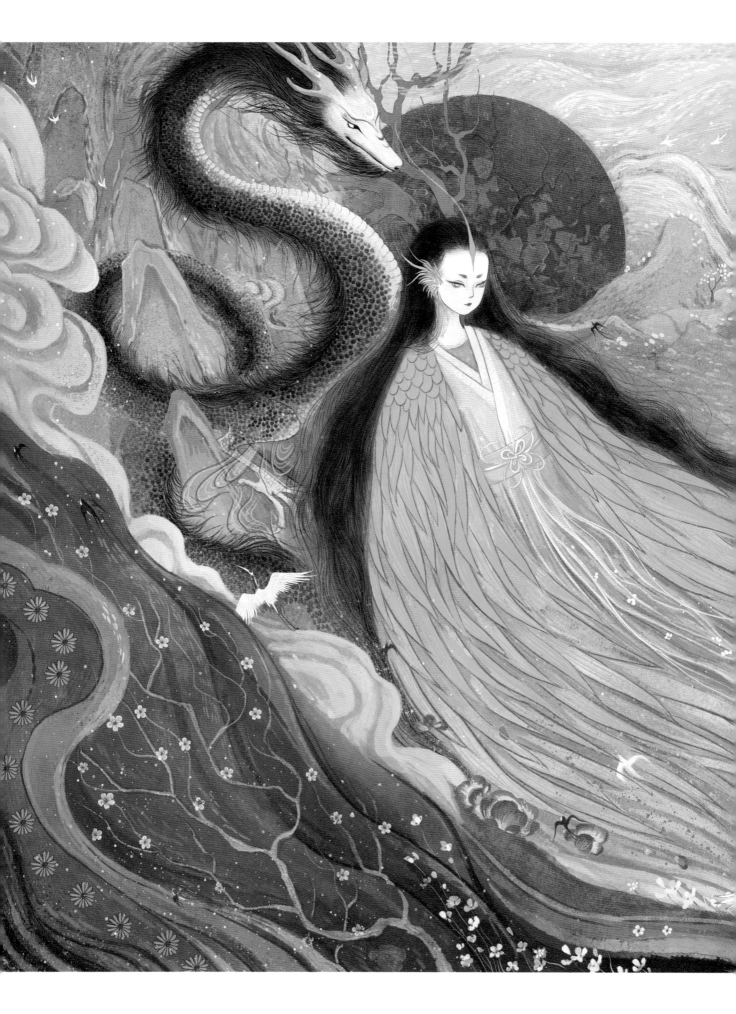

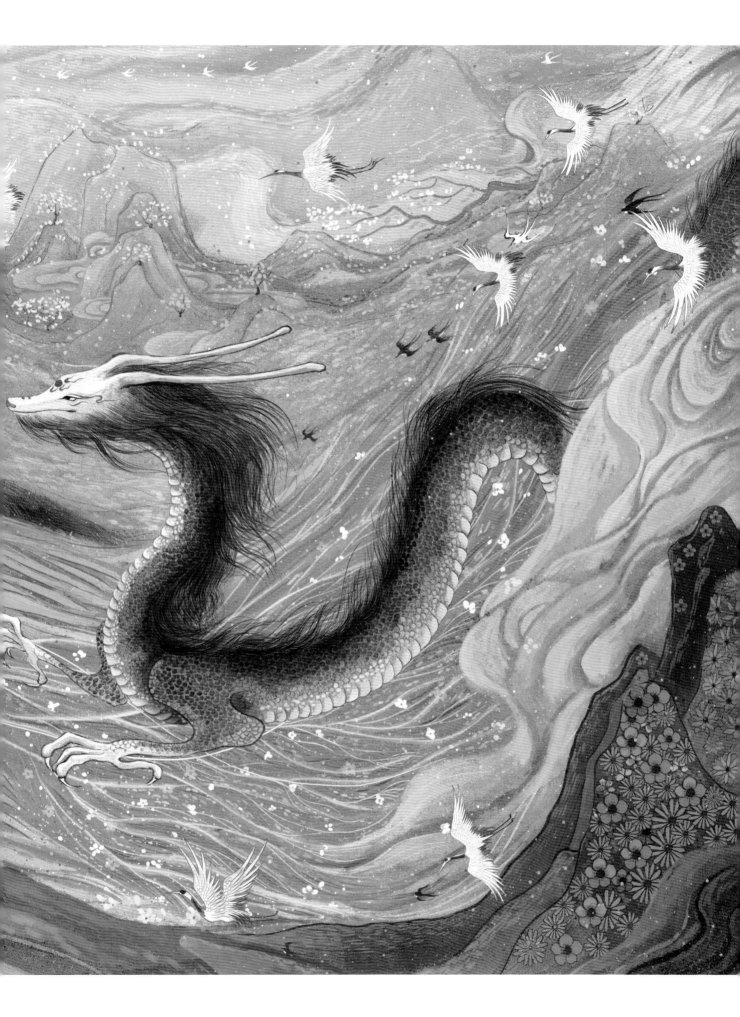

句芒

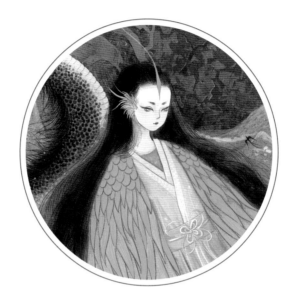

山海经·海外东经：『东方句（音同勾）芒，鸟身人面，乘两龙。』

英招

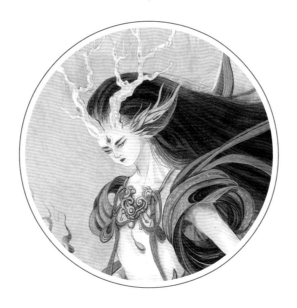

山海经·西山经：『（神英招）其状马身而人面，虎文而鸟翼，徇于四海，其音如榴。』

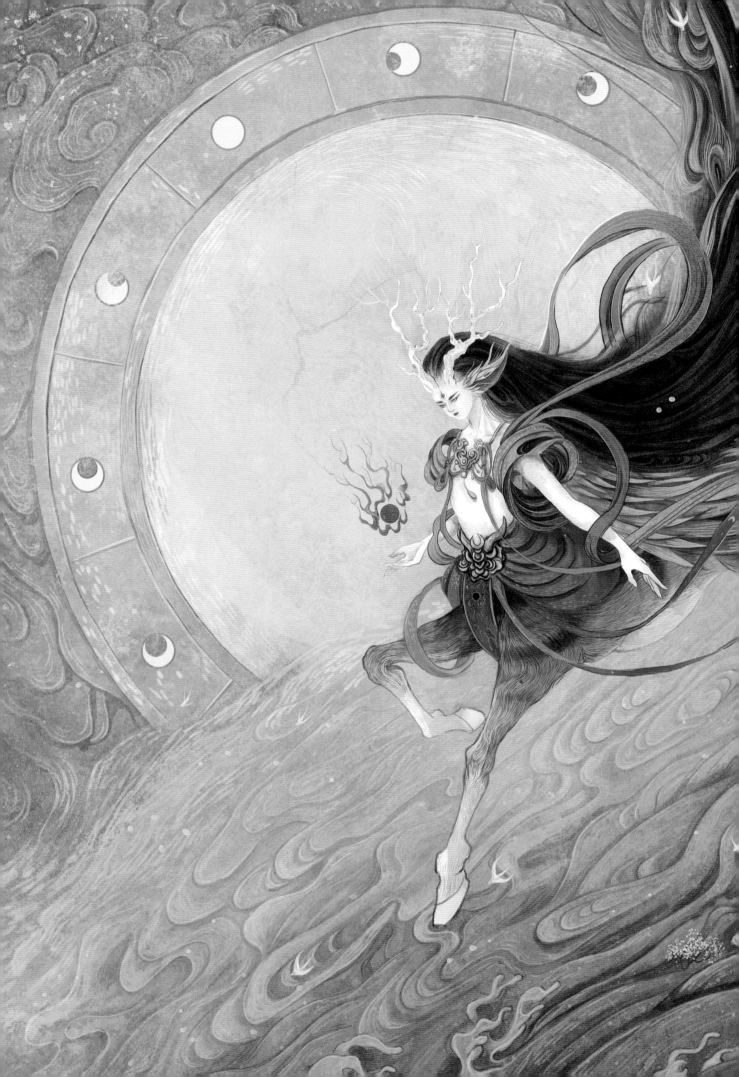

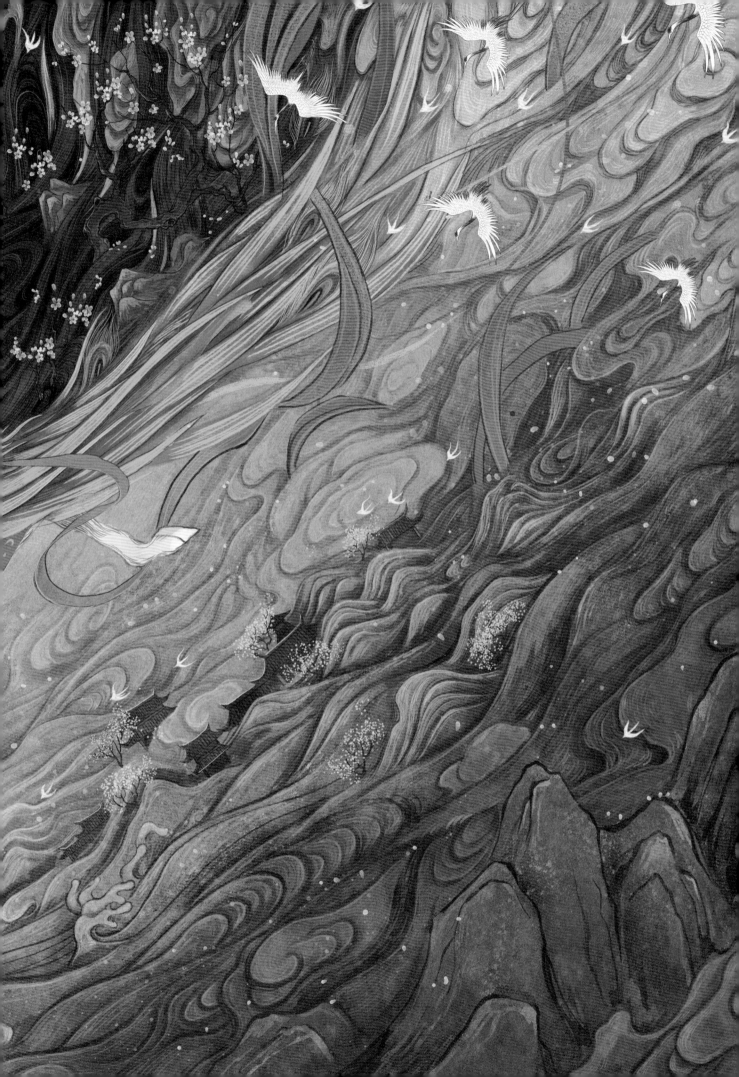

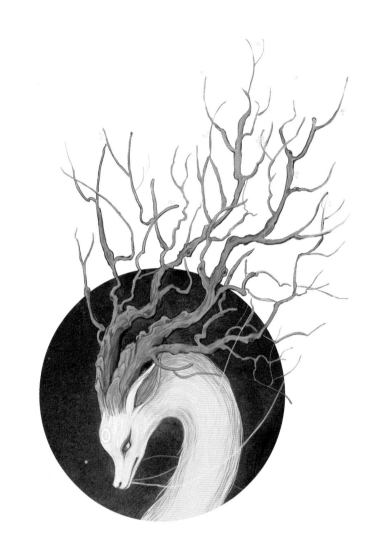

山海经·北山经：『（伦山）有兽焉，其状如麋，其州在尾上，其名曰罴（音同皮）九。』

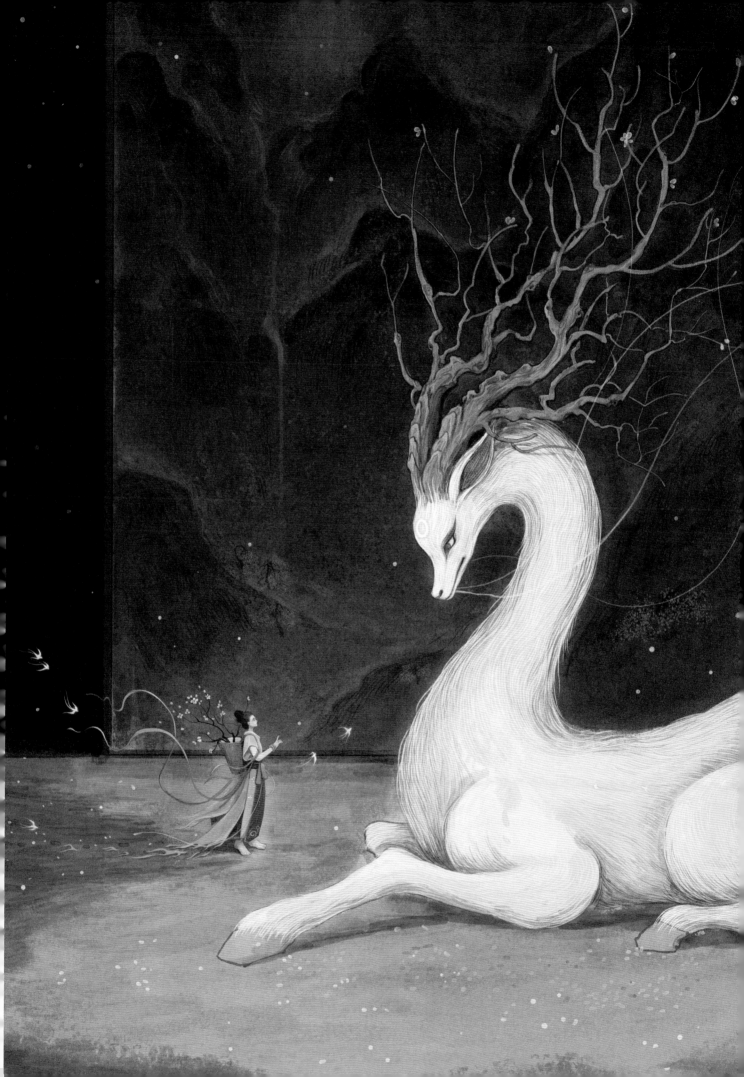

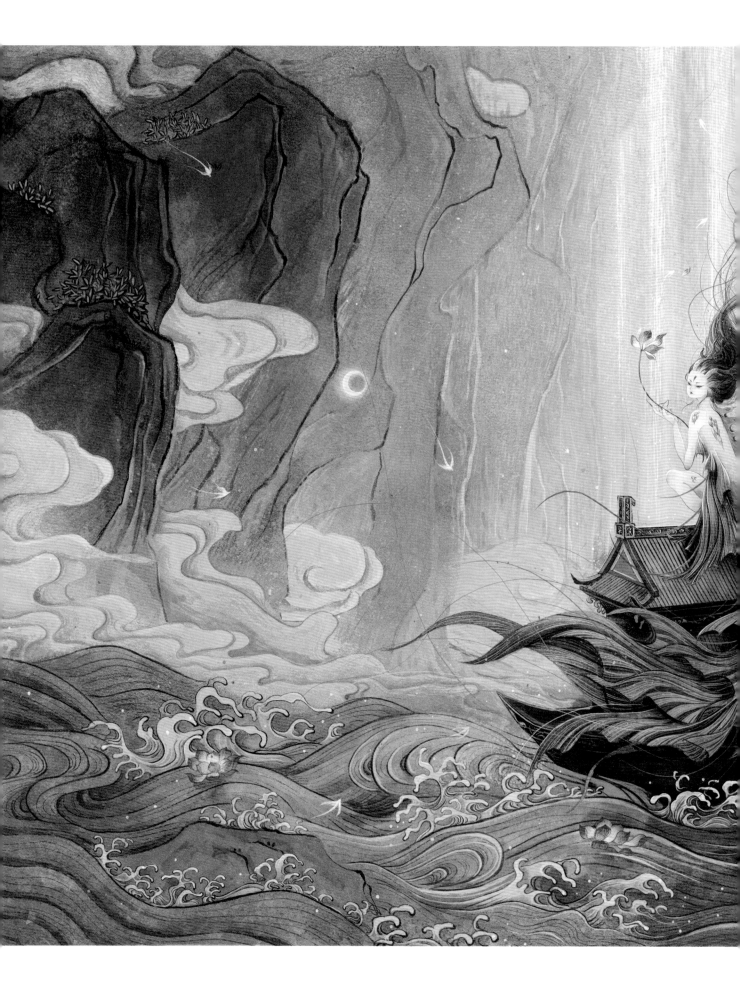

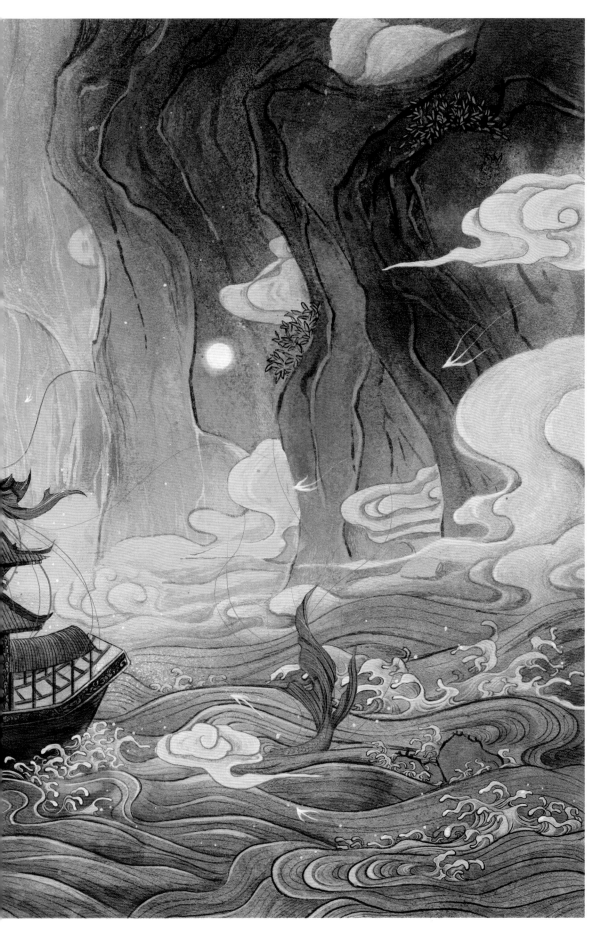

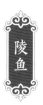
山海经·海内北经：『陵鱼人面，手足，鱼身，在海中。』

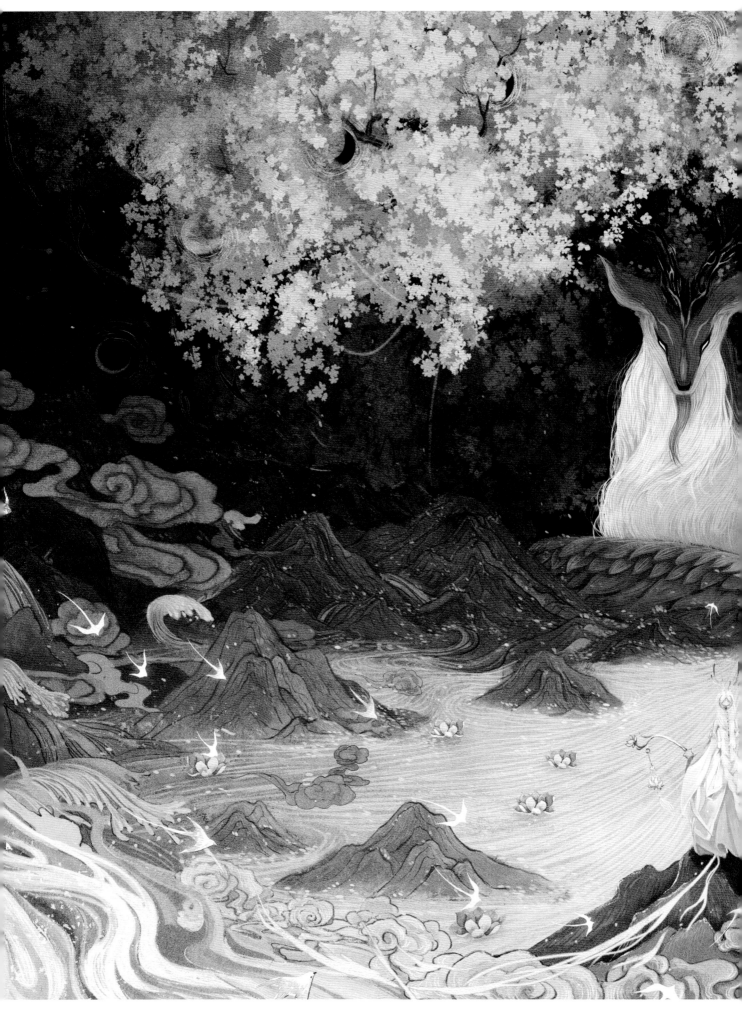

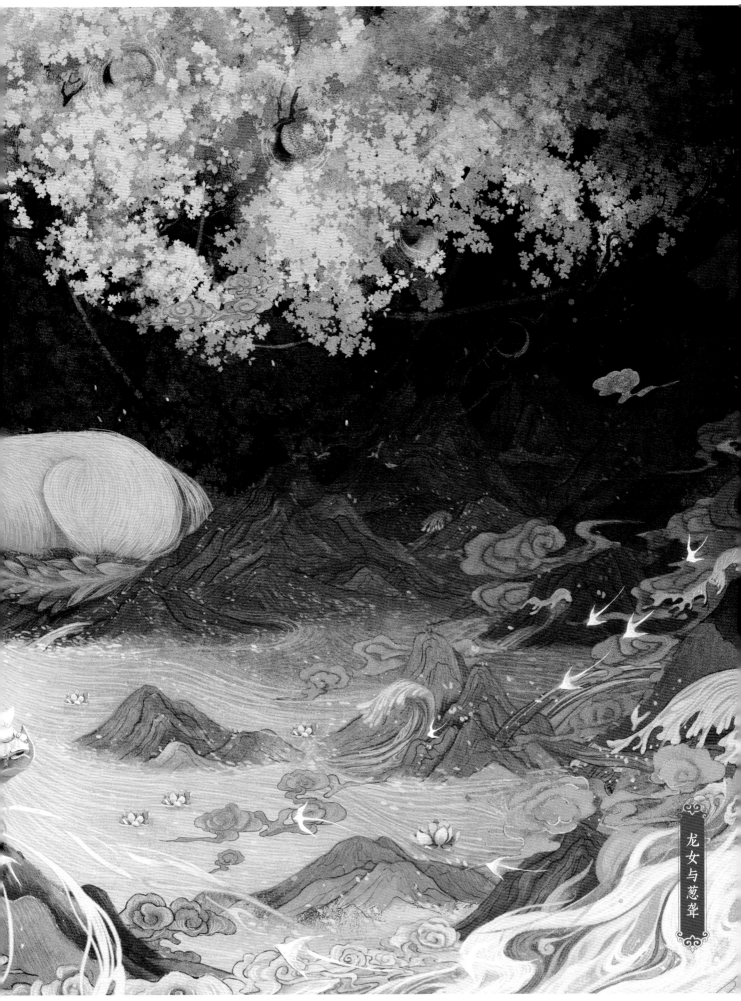

龙女与葱聋

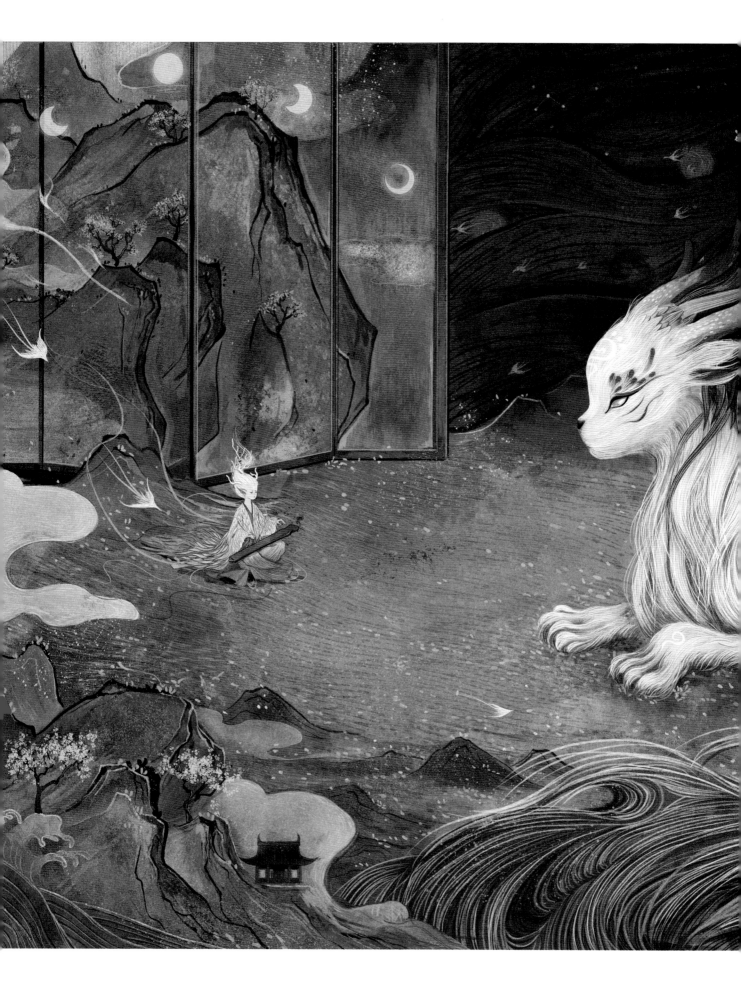

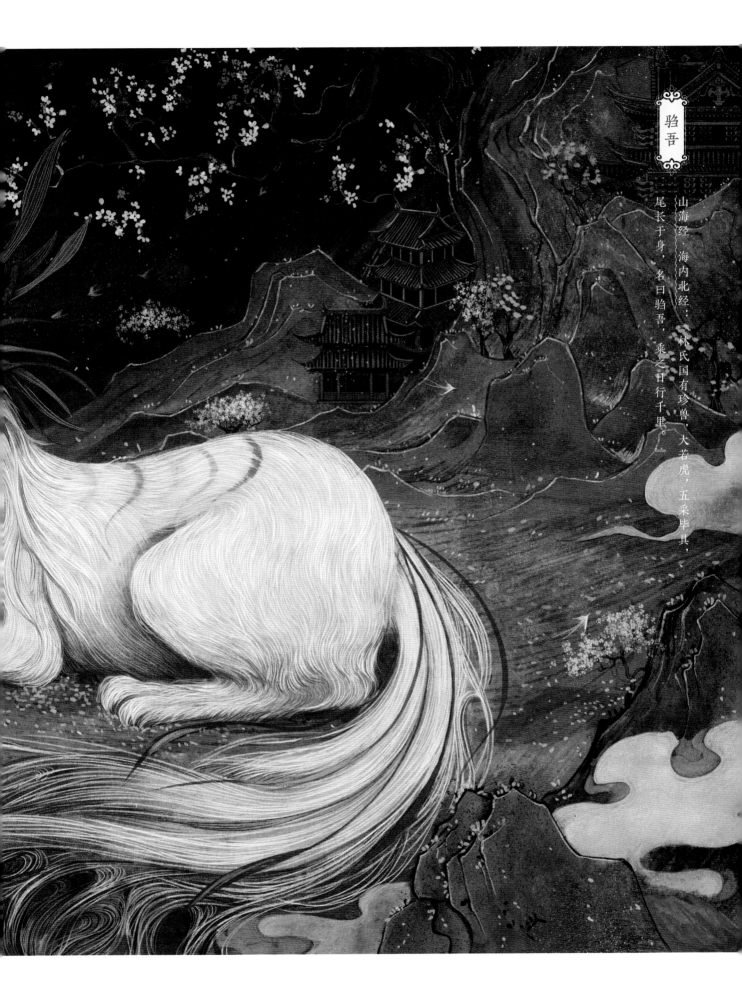

騶吾

山海经·海内北经：「林氏国有珍兽，大若虎，五采毕具，尾长于身，名曰騶吾，乘之日行千里。」

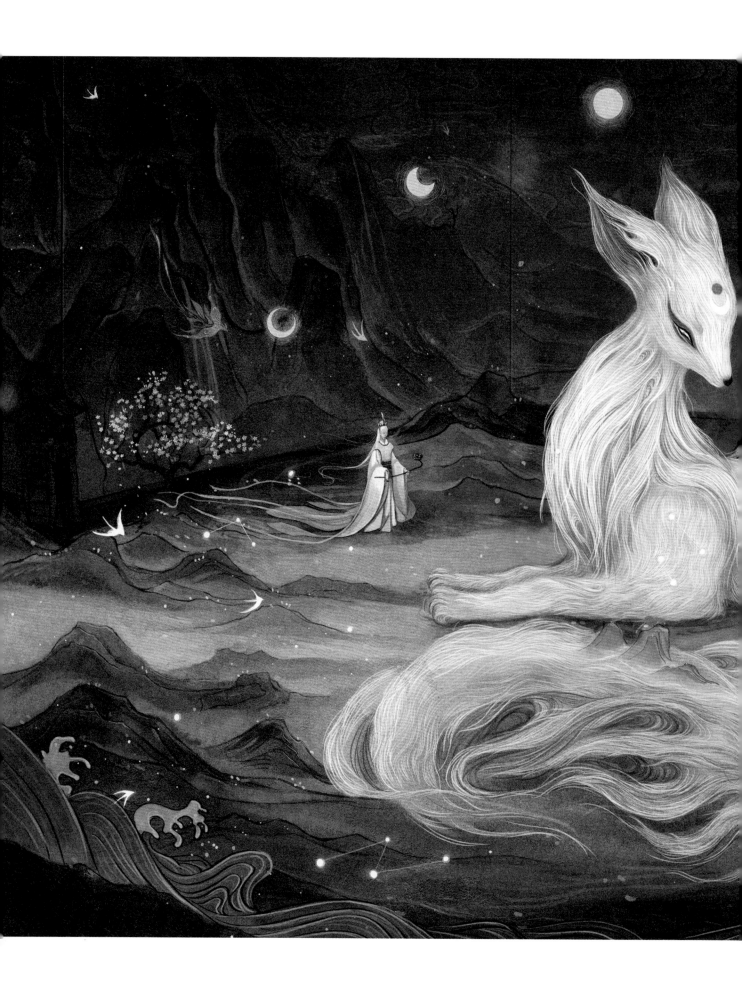

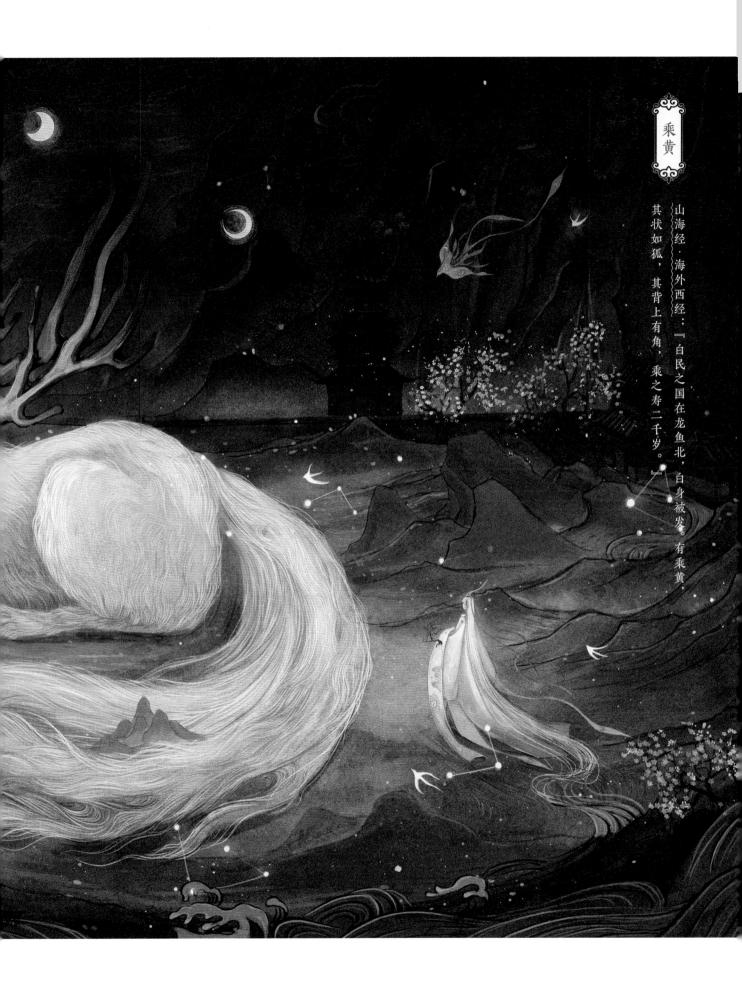

山海经·海外西经：「白民之国在龙鱼北，白身被发。有乘黄，其状如狐，其背上有角，乘之寿二千岁。」

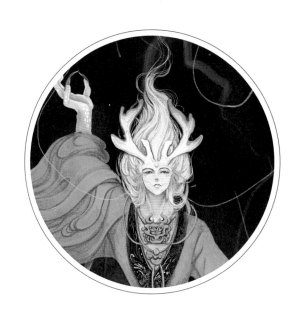

雷神

山海经·海内东经：『雷泽中有雷神，龙身而人头，鼓其腹。』

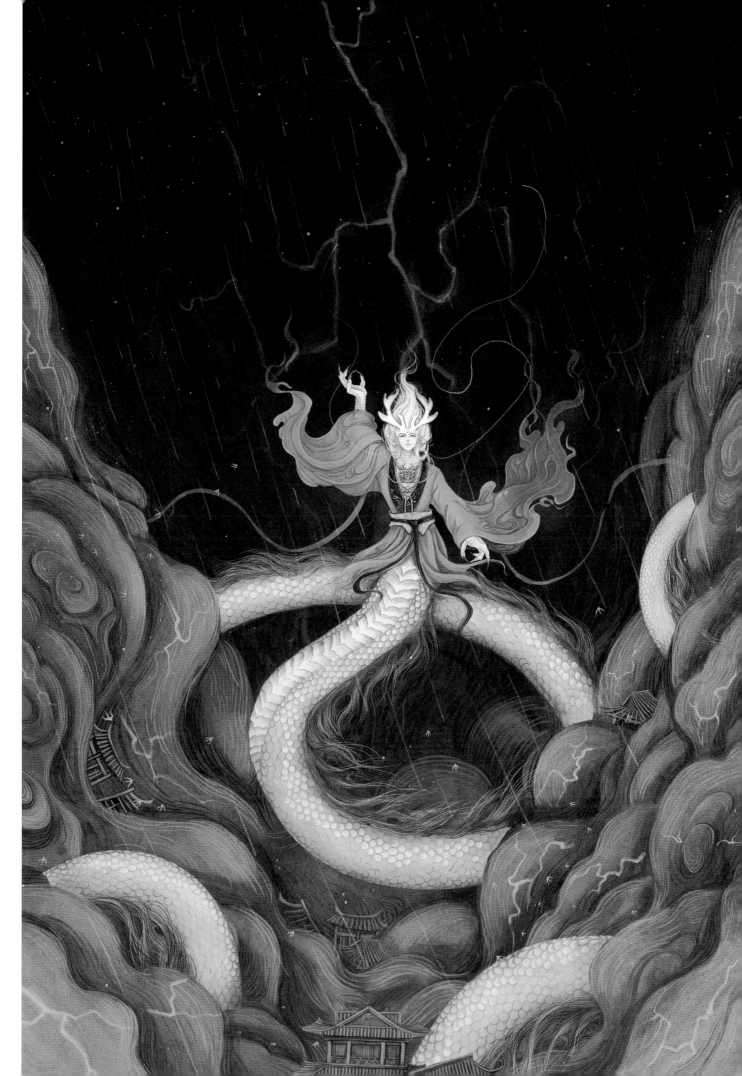

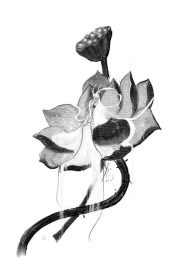

异闻录

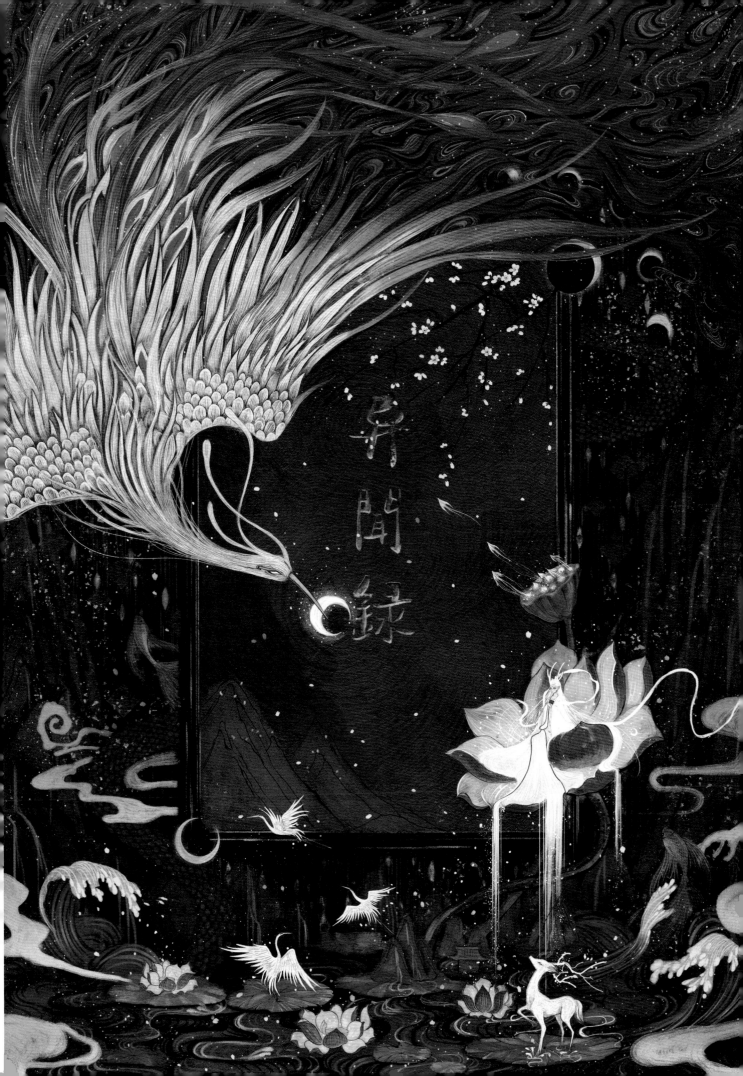

伏羲画卦

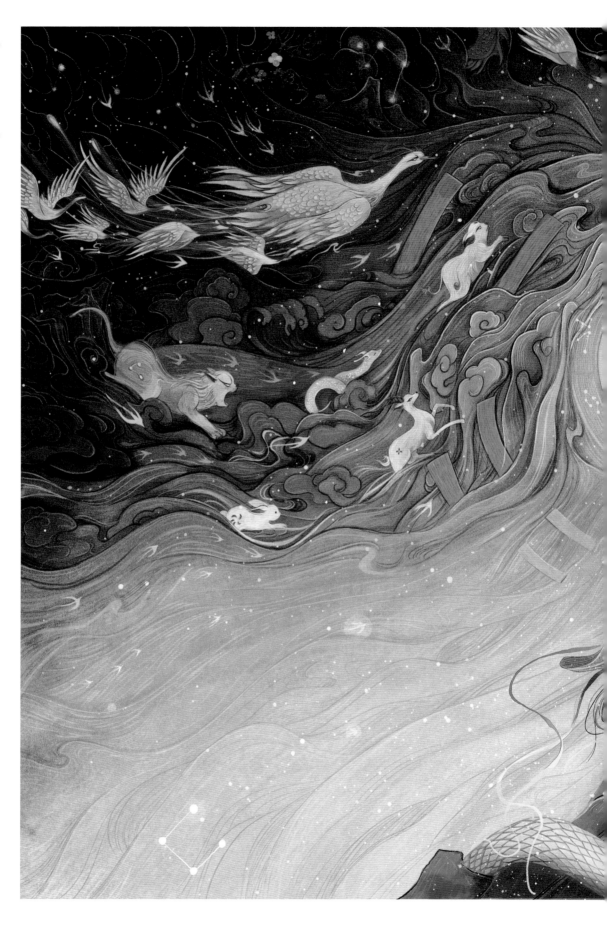

《周易·系辞下》说：『古者包牺氏之王天下也，仰则观象于天，俯则观法于地，观鸟兽之文，与地之宜，近取诸身，远取诸物，于是始作八卦，以通神明之德，以类万物之情。』

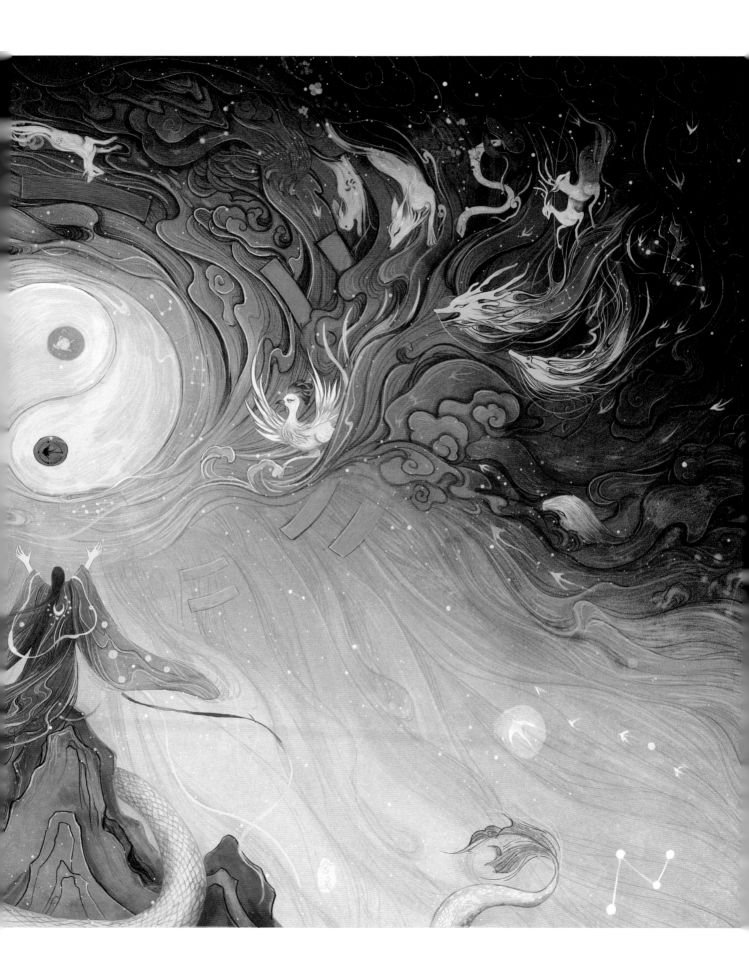

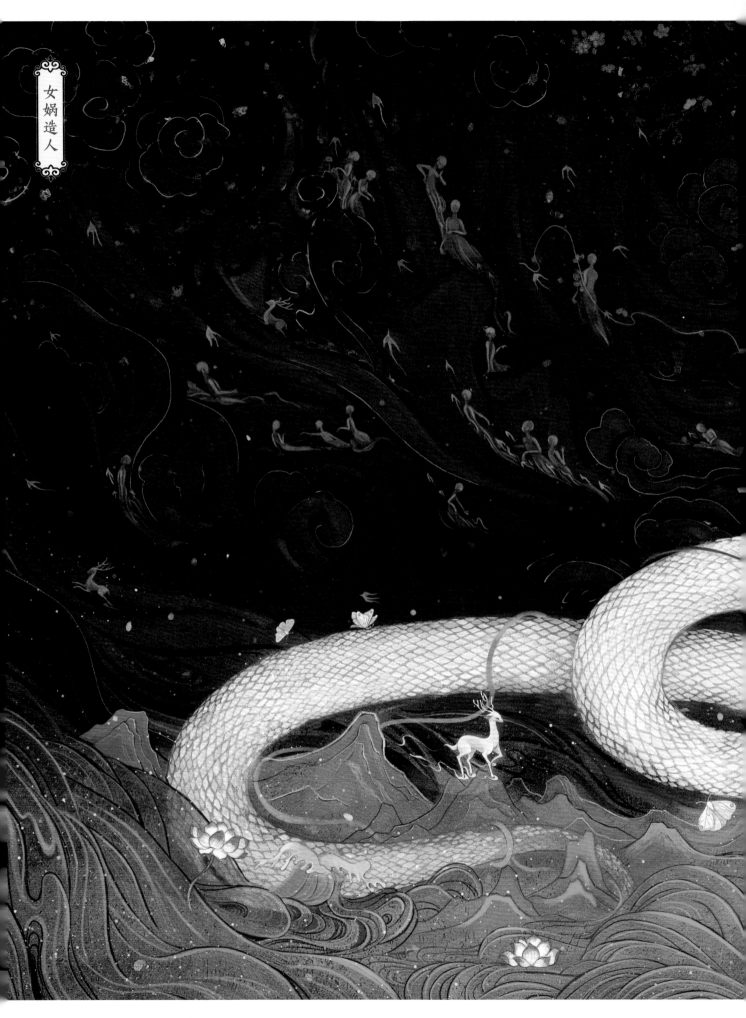

女媧造人

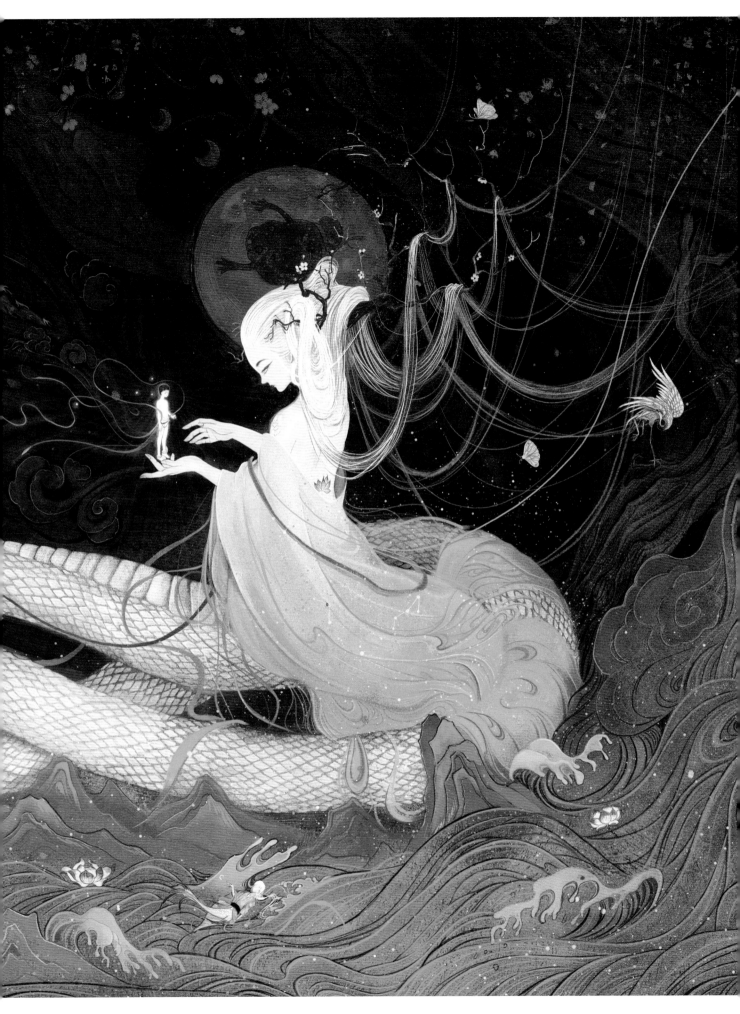

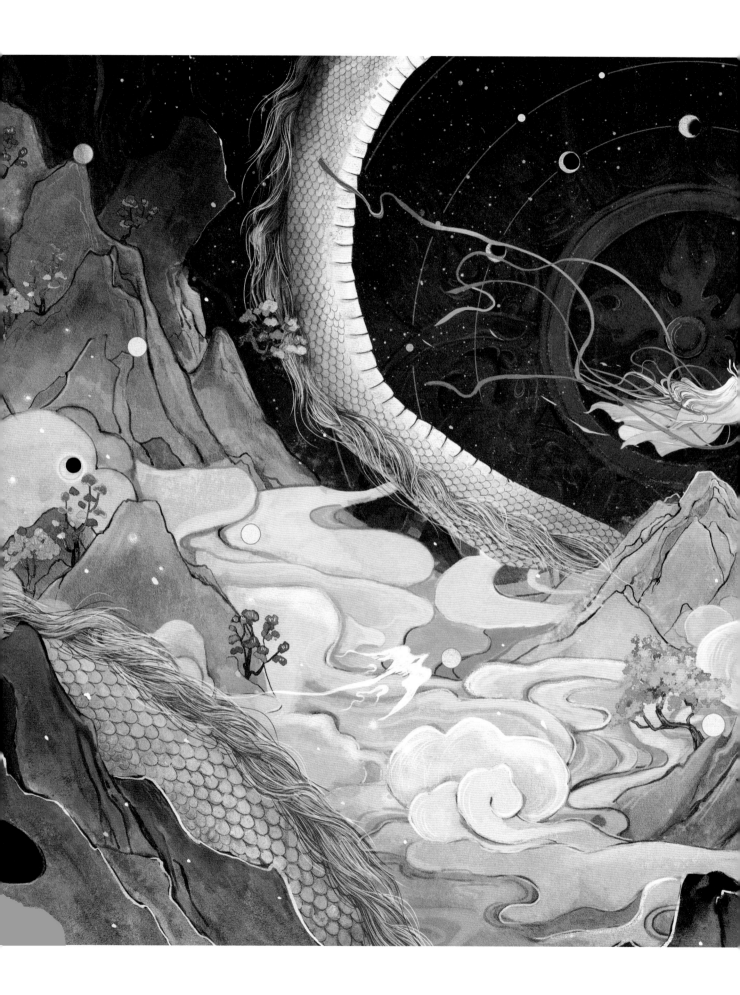

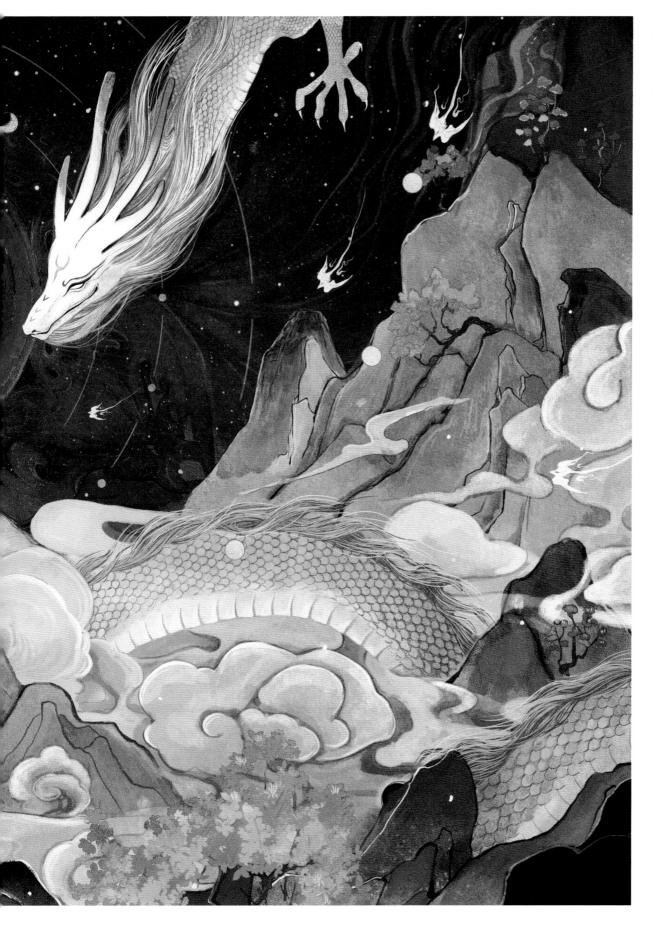

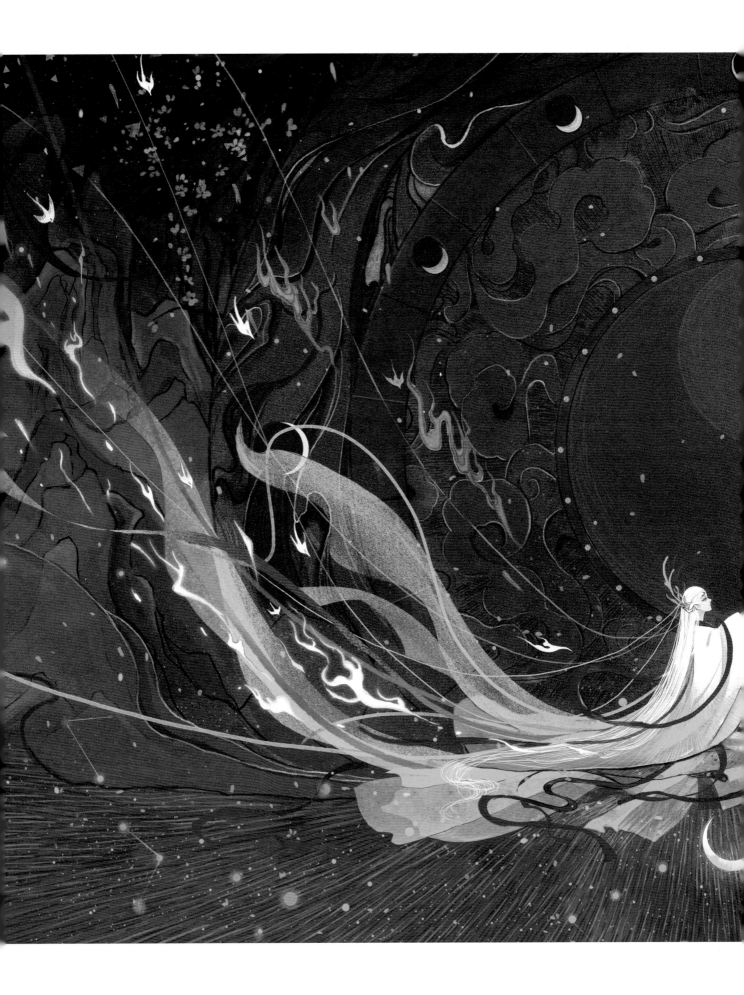

白虎

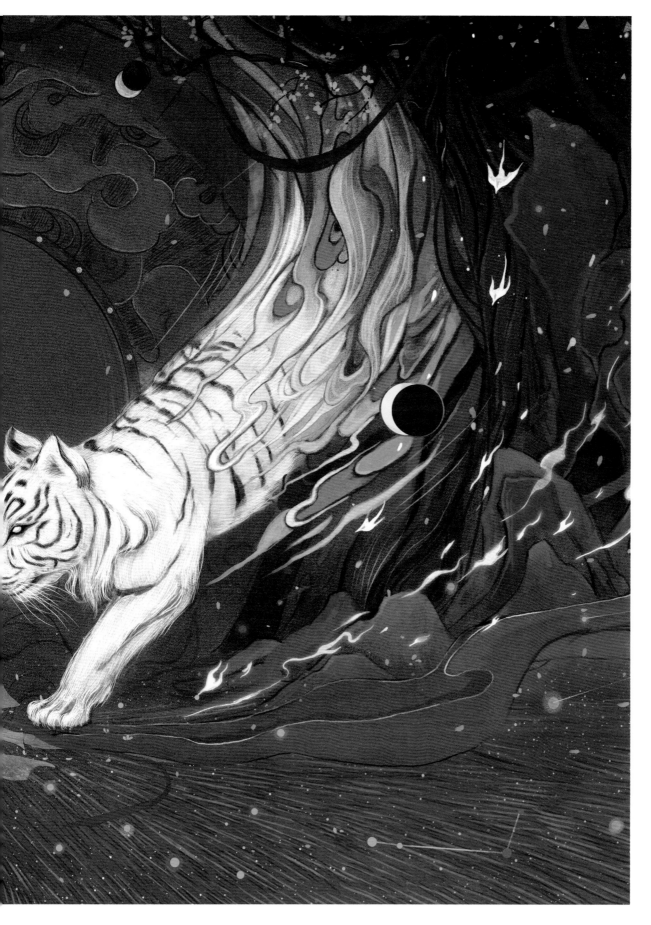

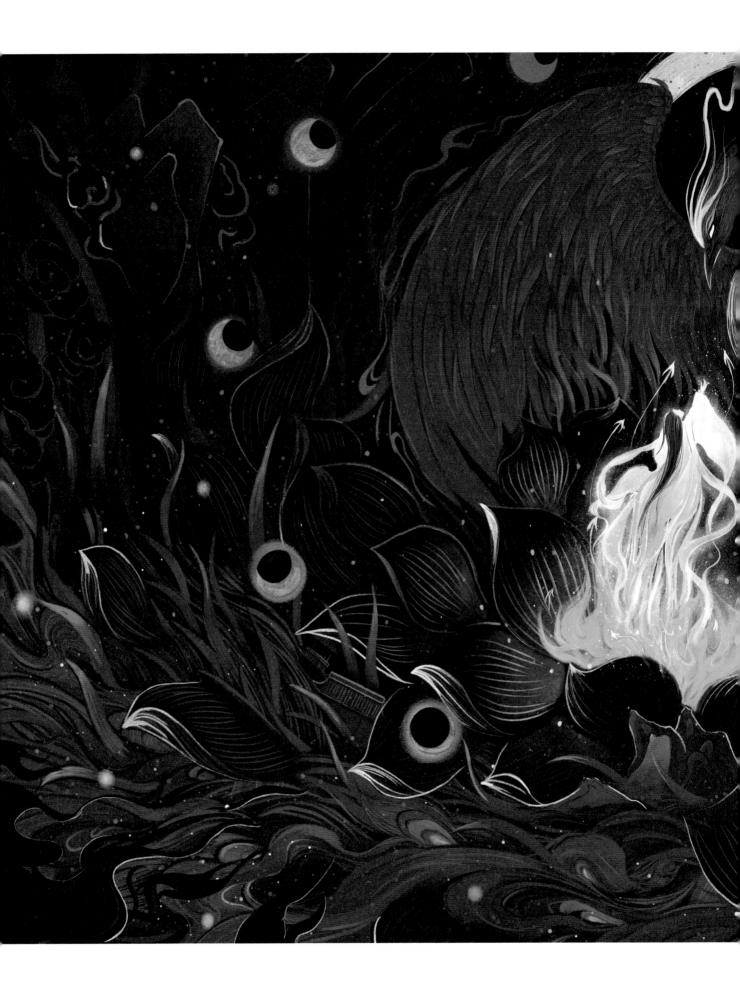

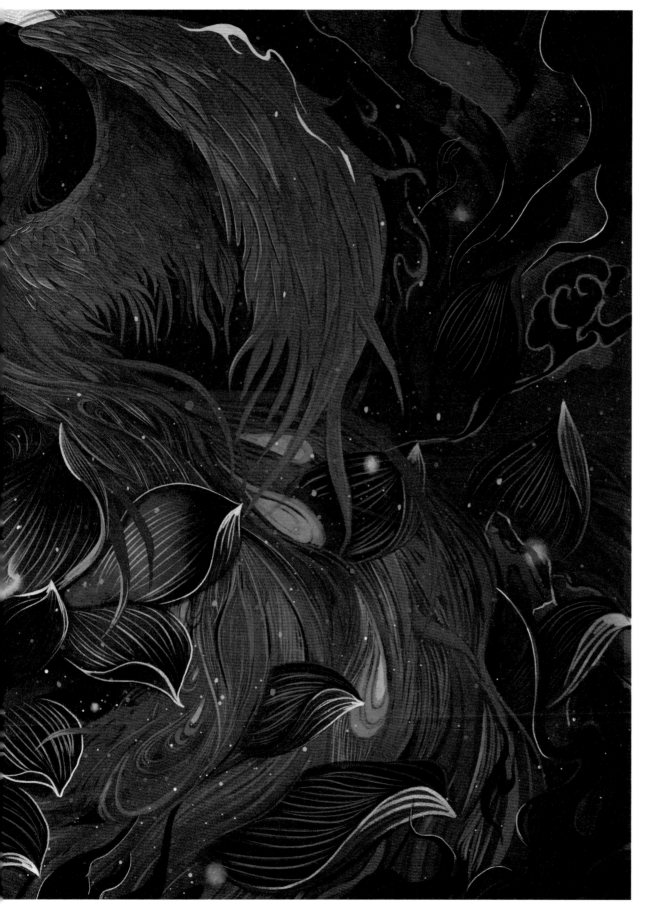

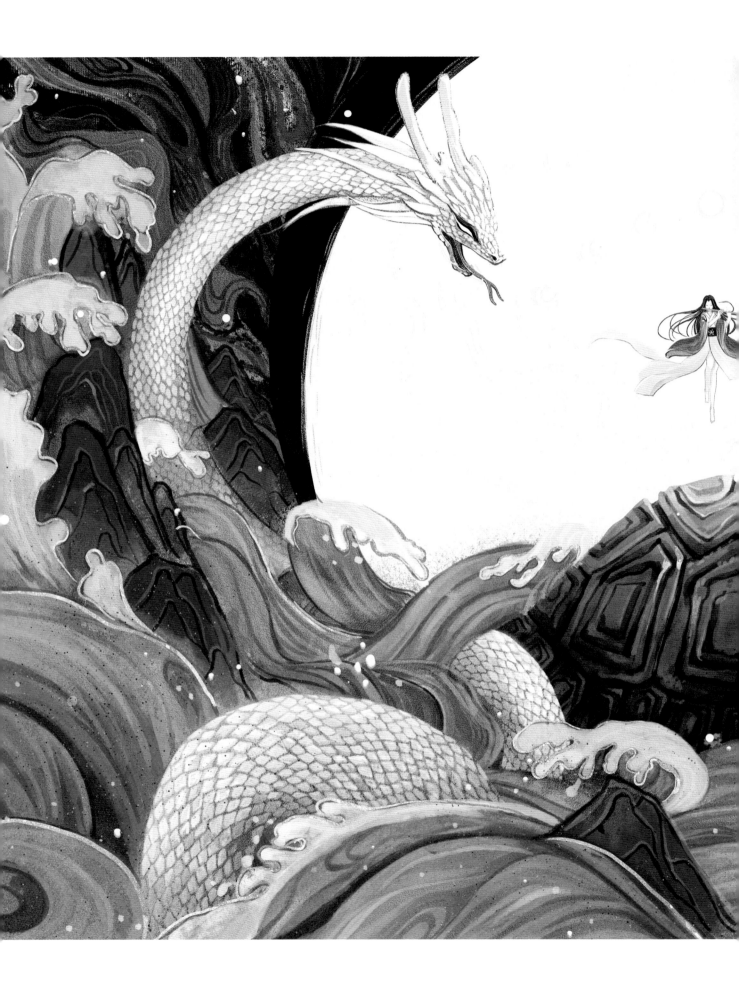

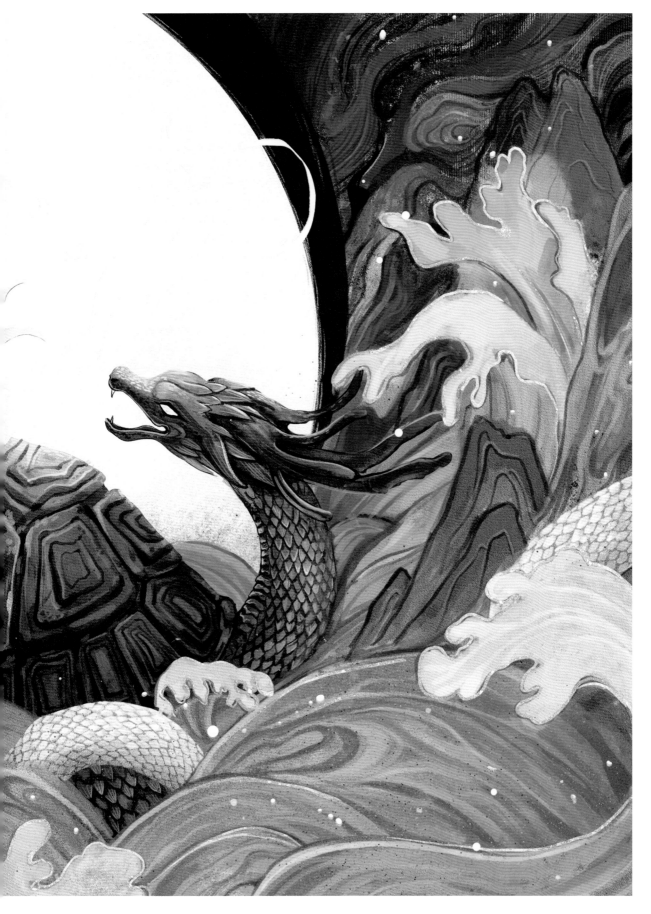

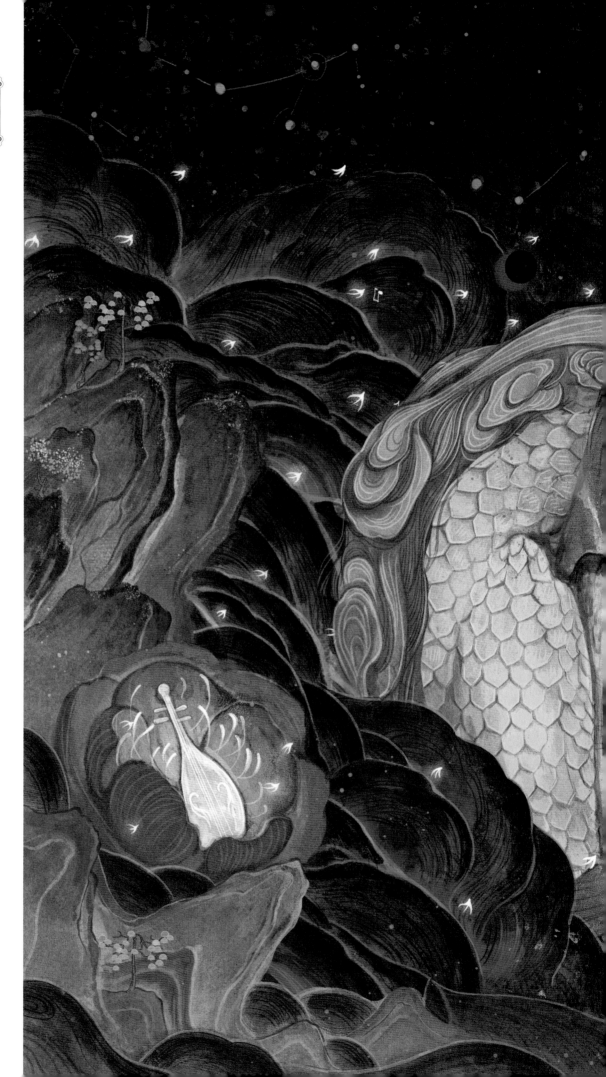

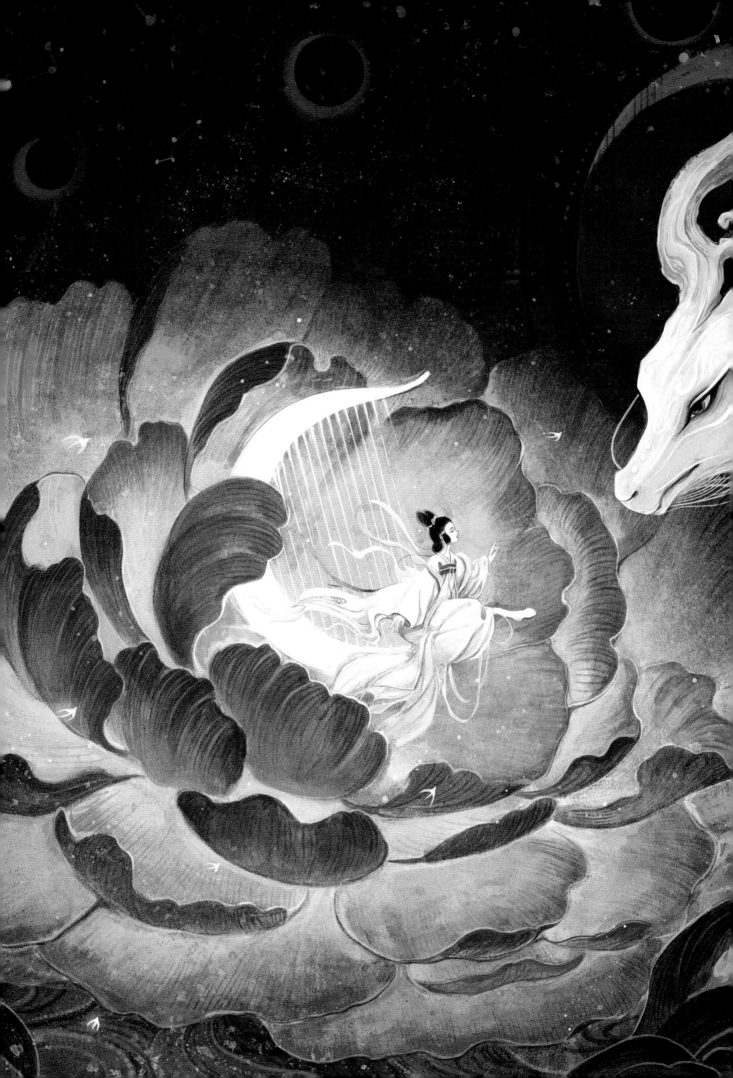

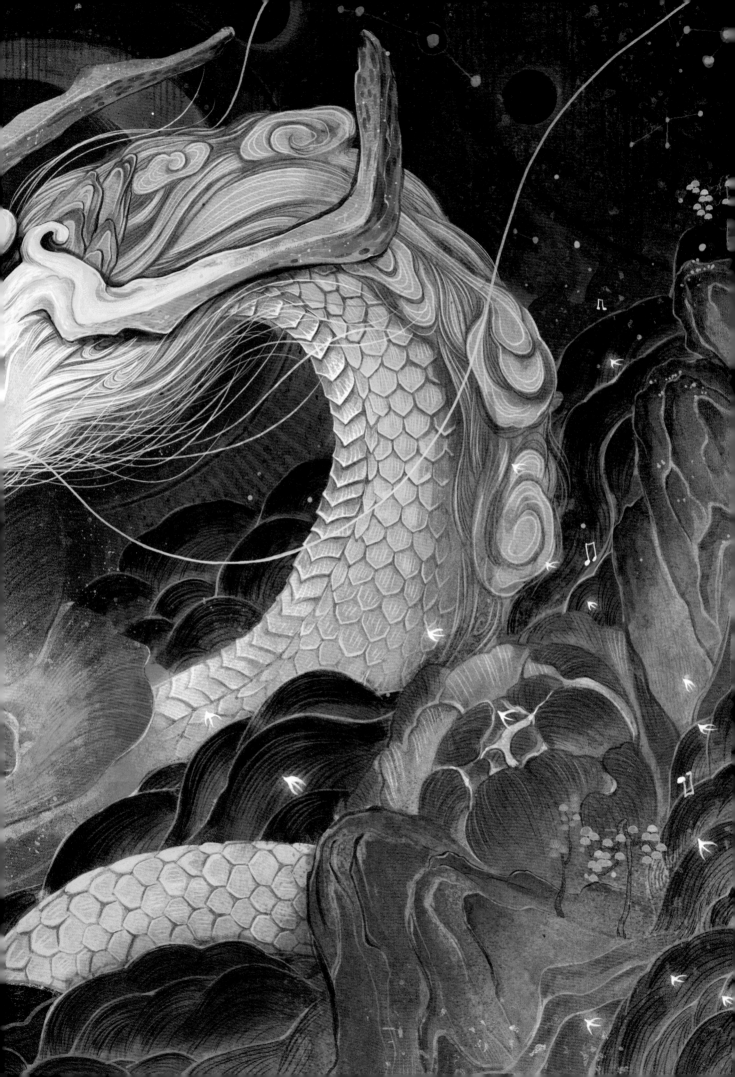

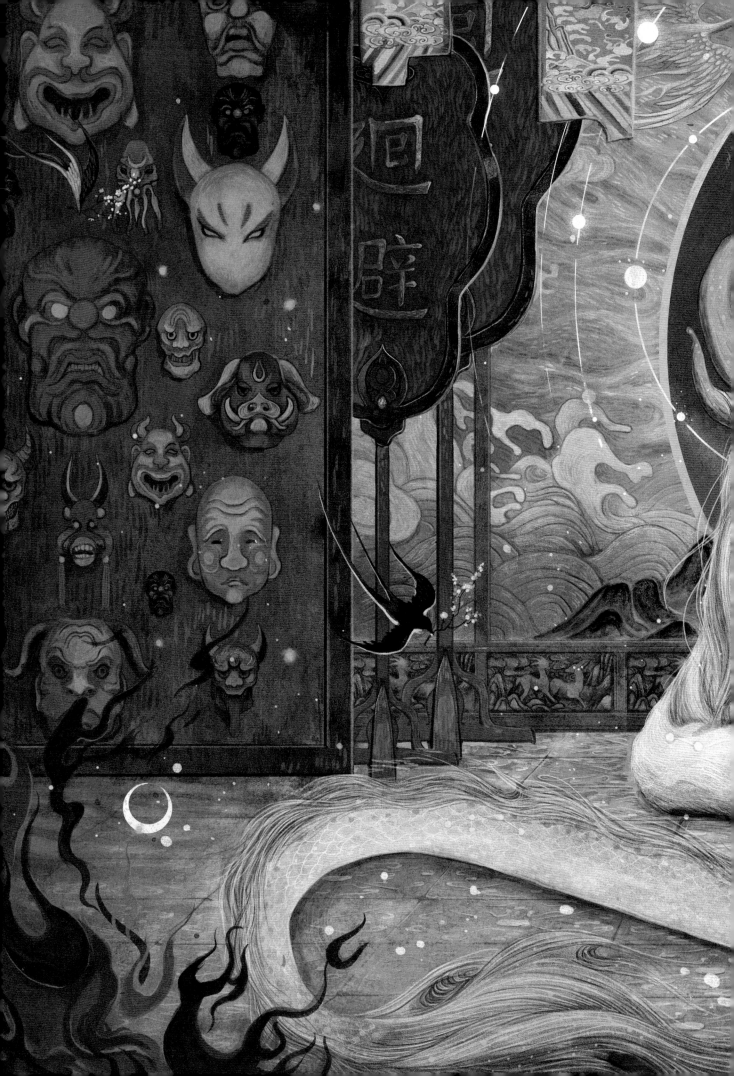

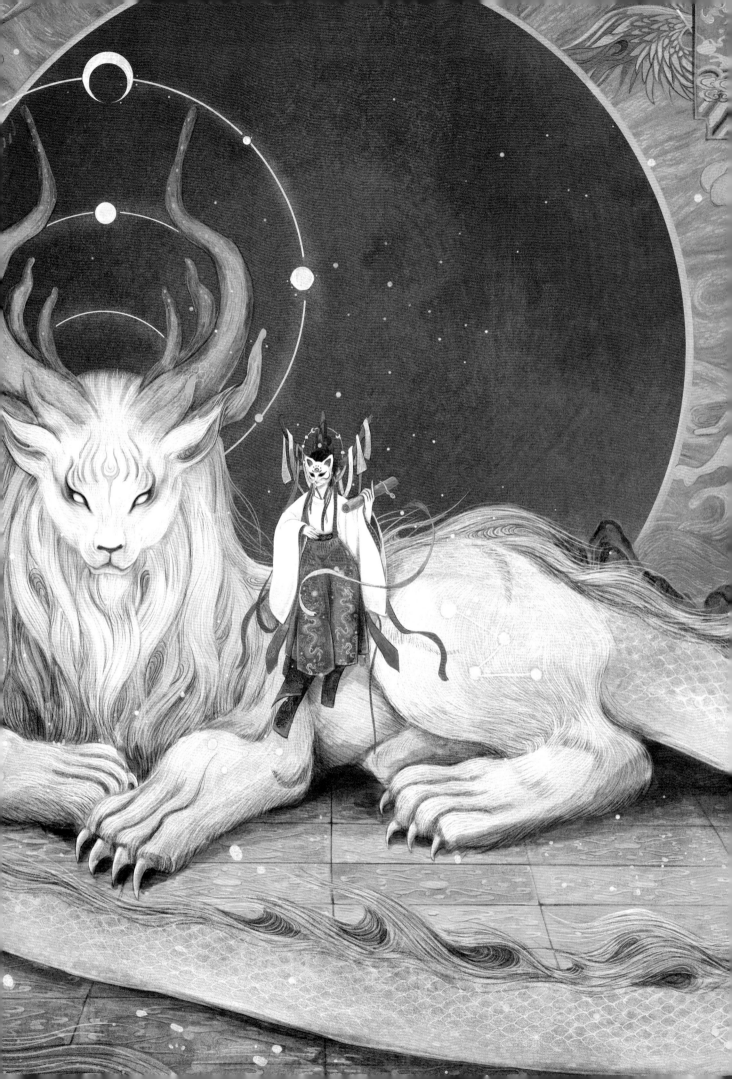

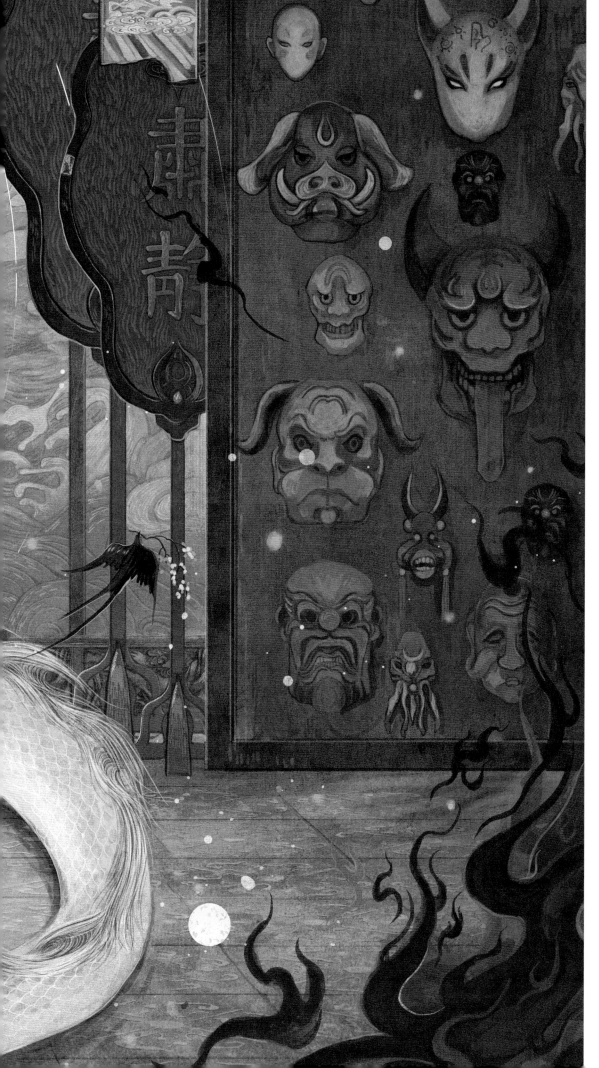

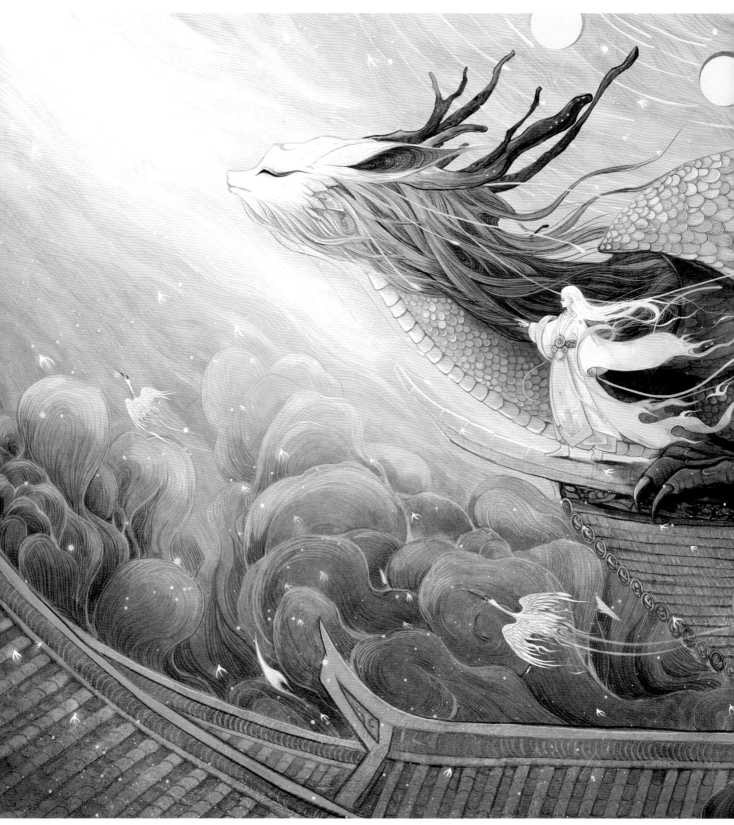

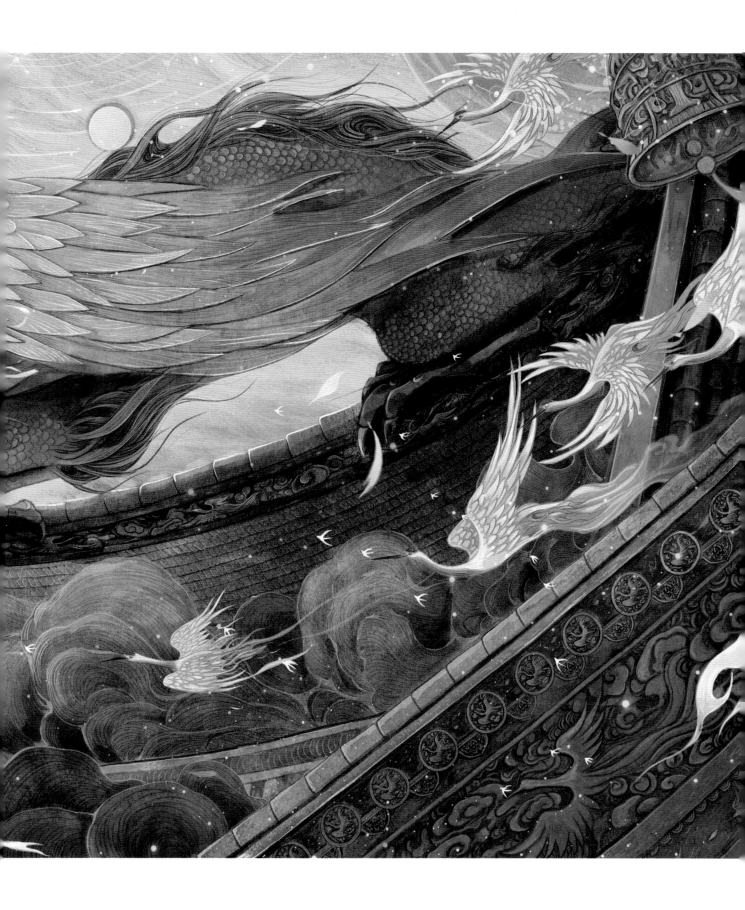

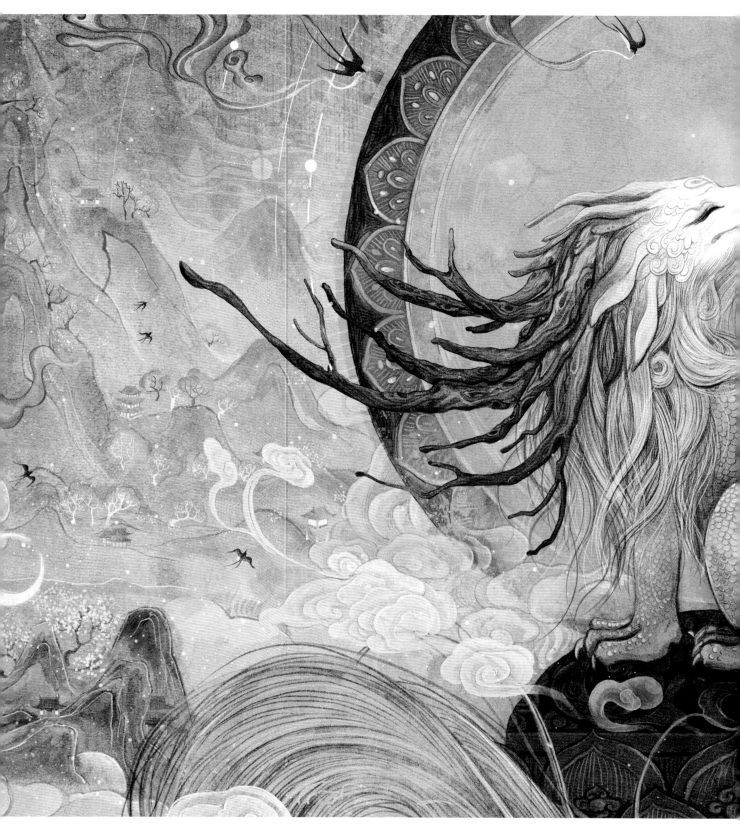

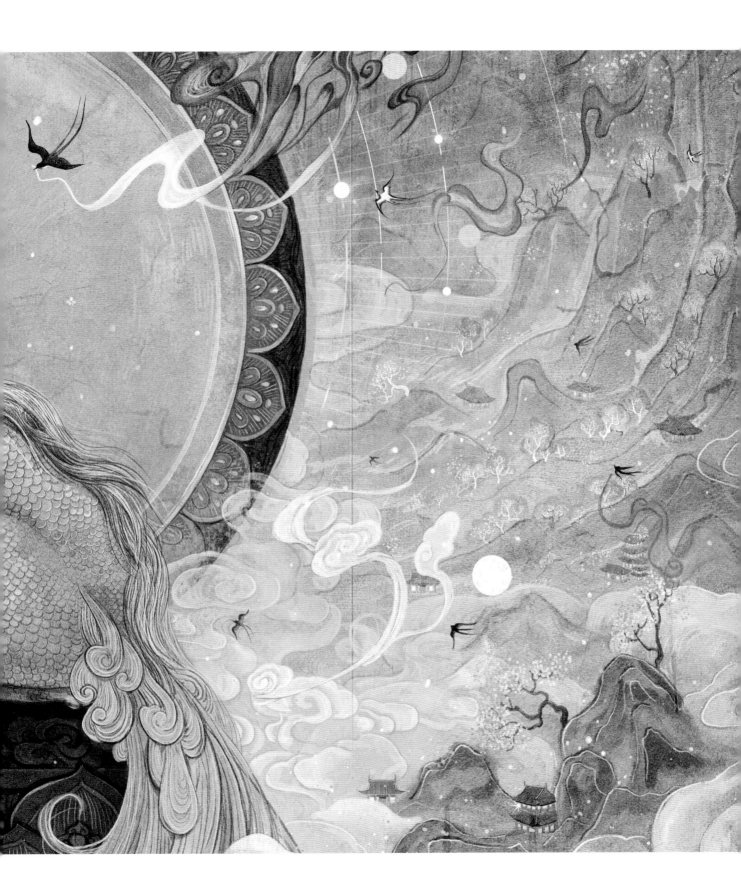

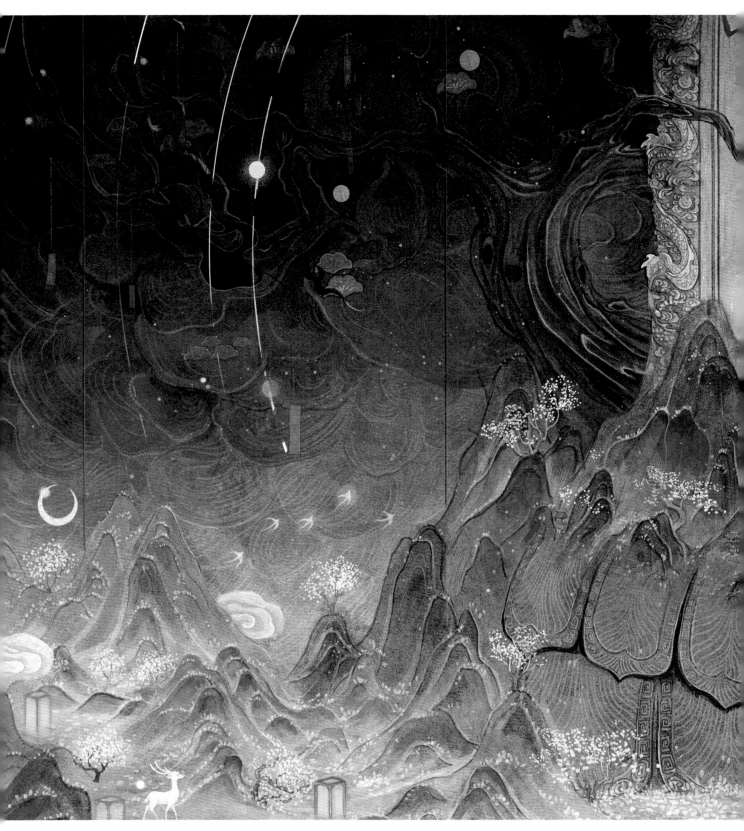

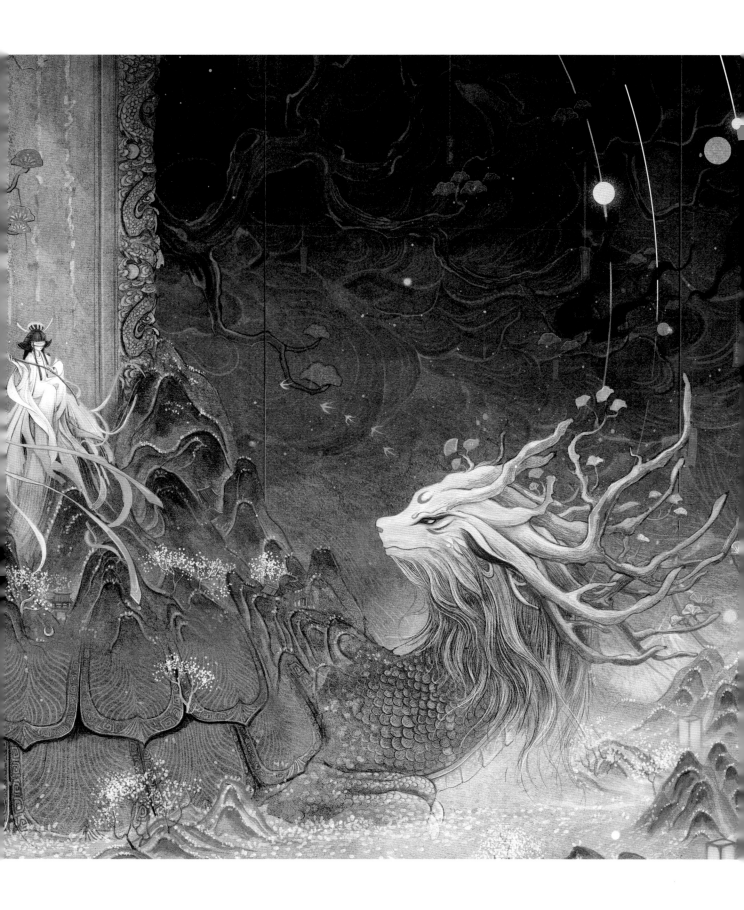

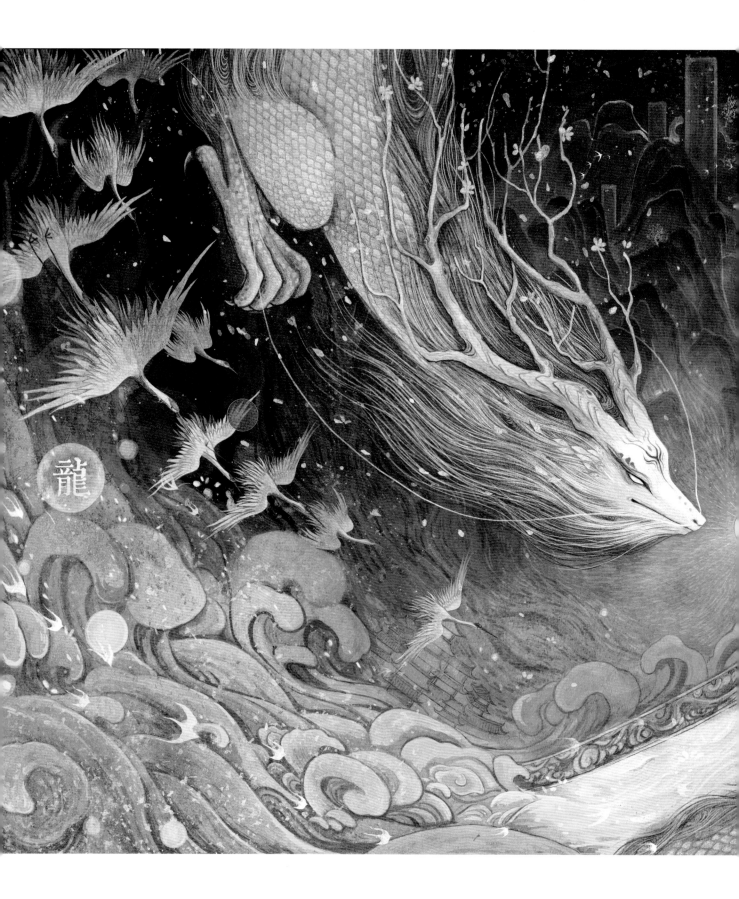

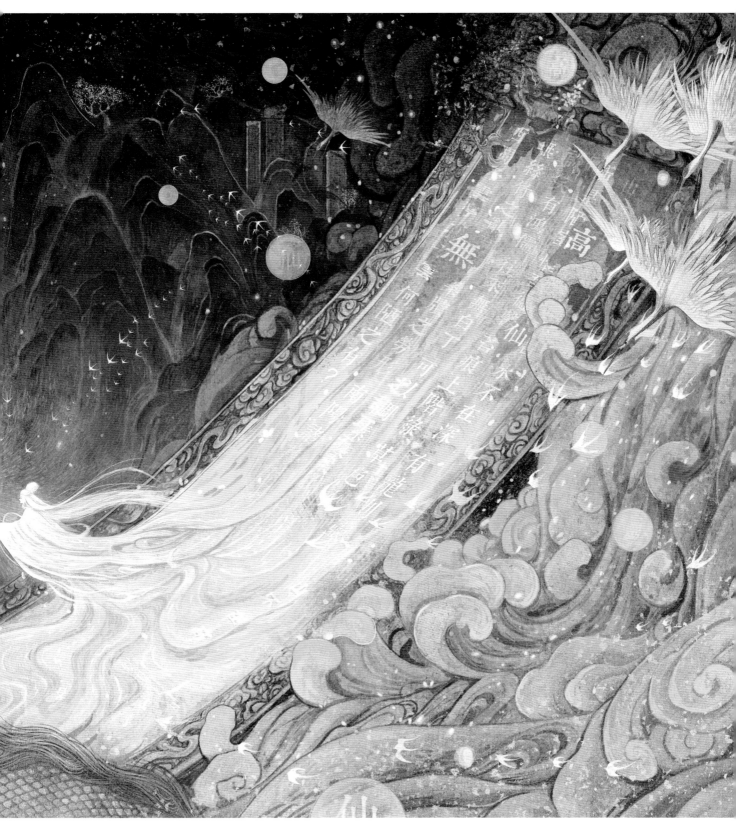

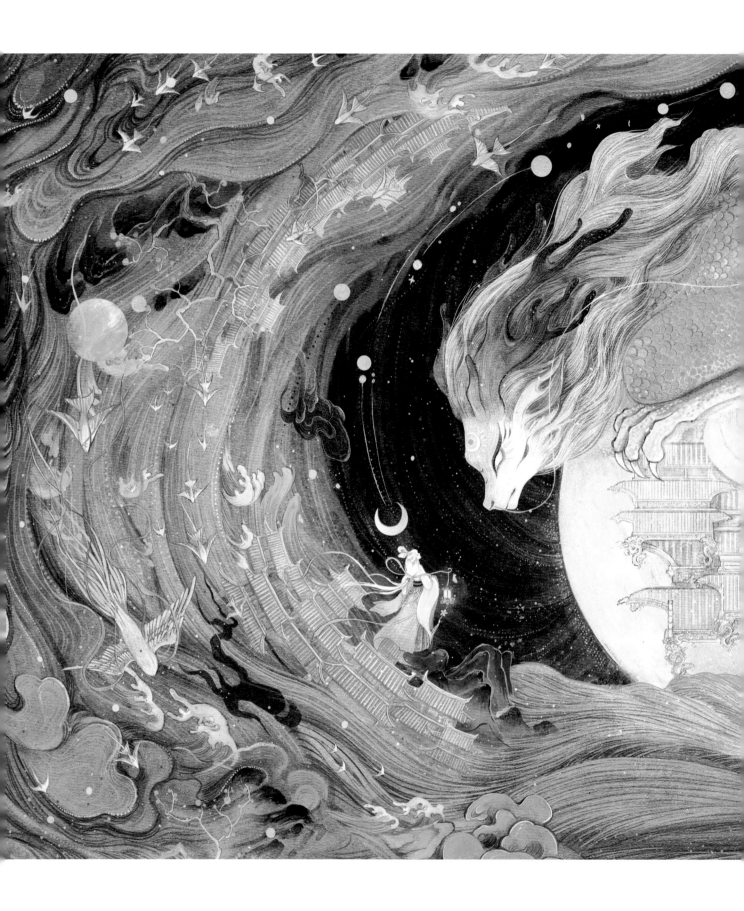

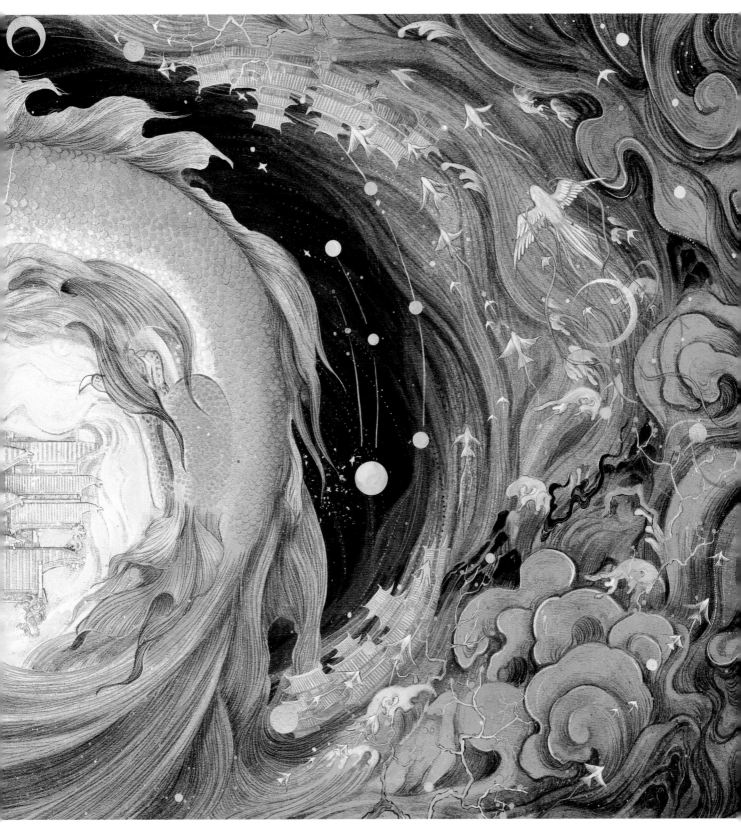

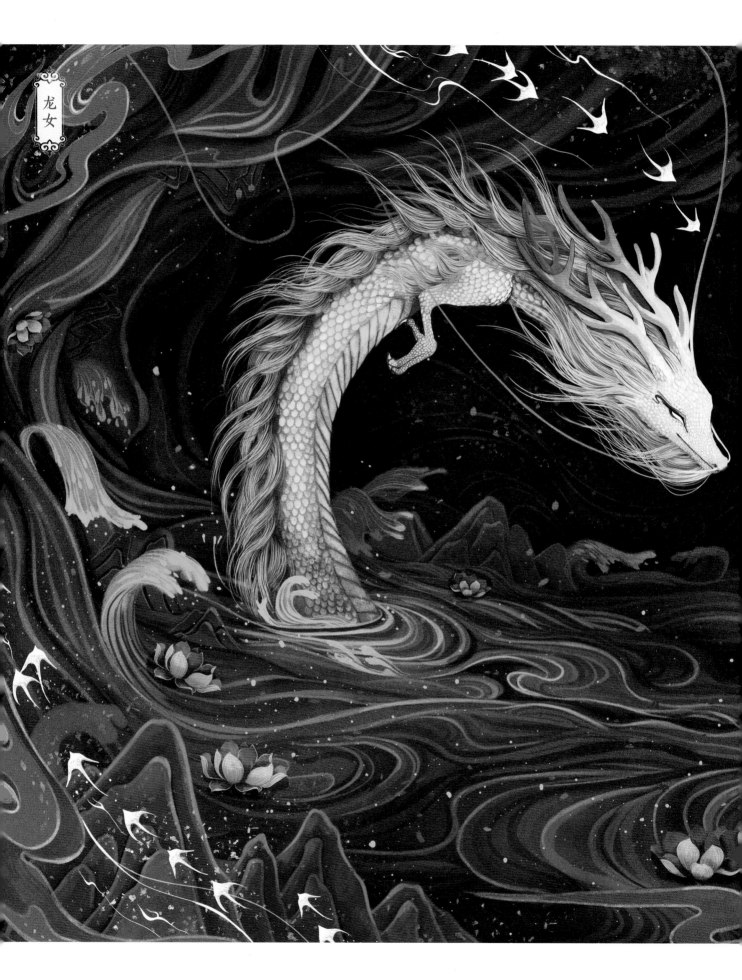

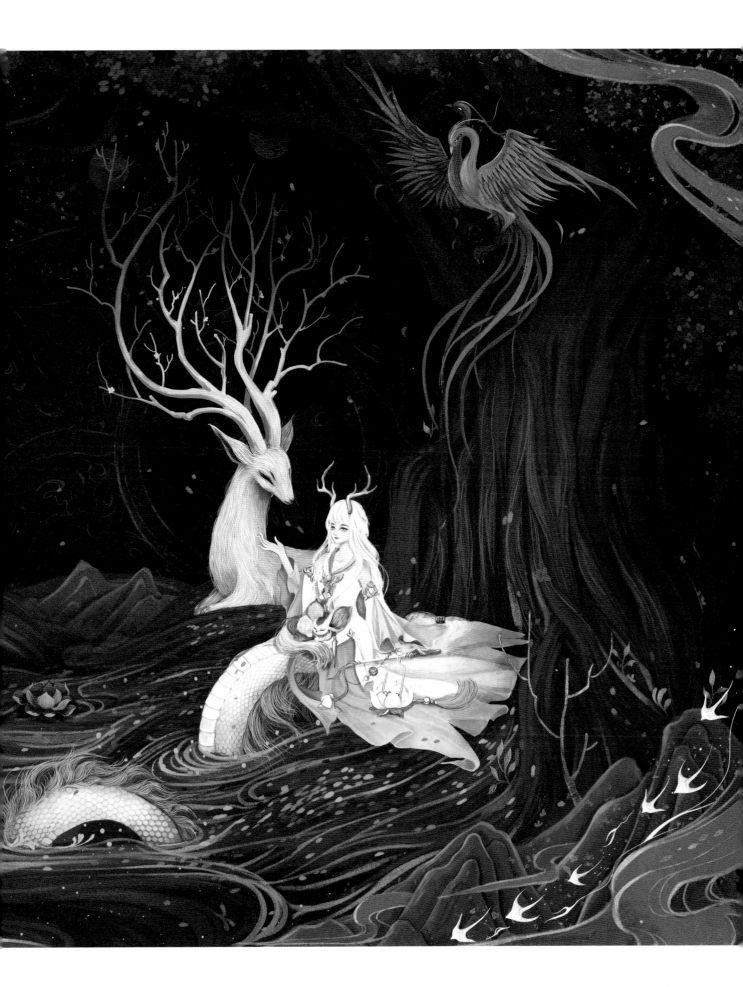

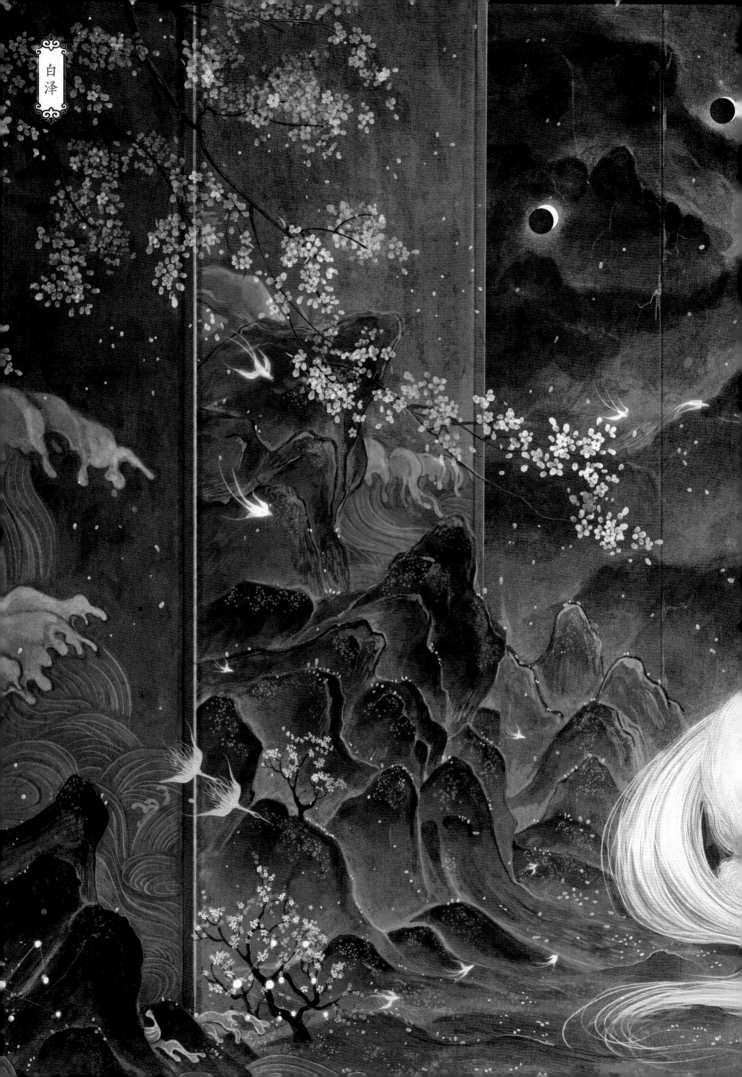

白泽

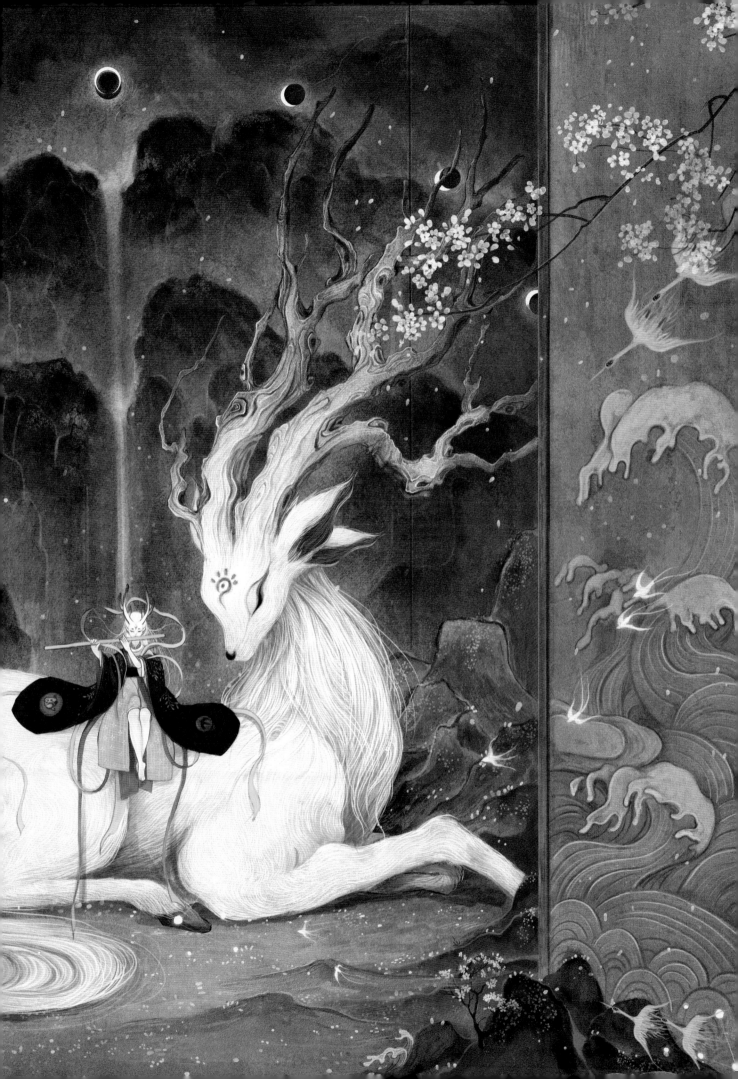

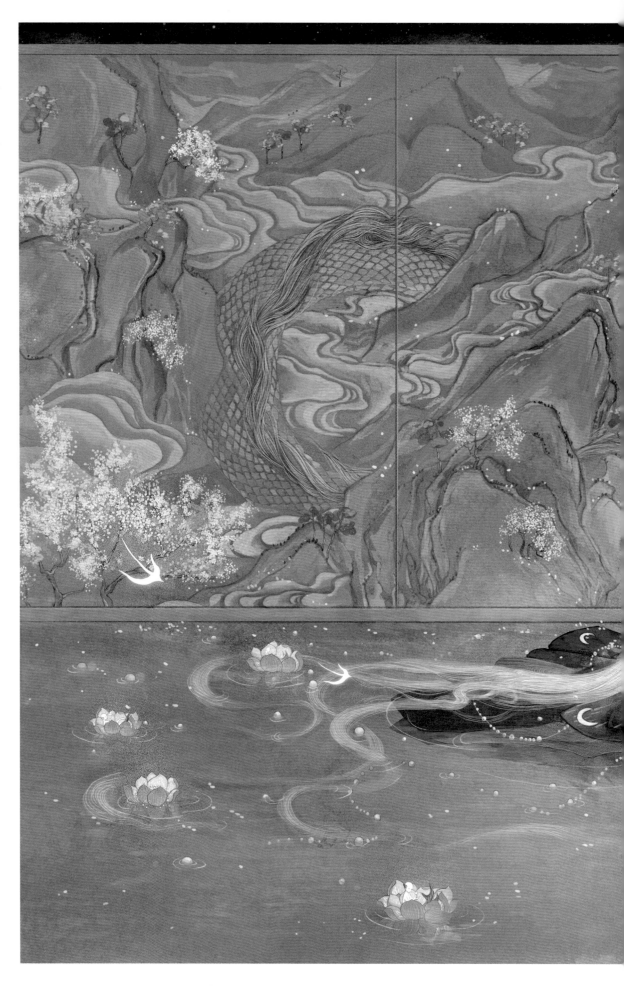

青绿

不过是大梦一场。

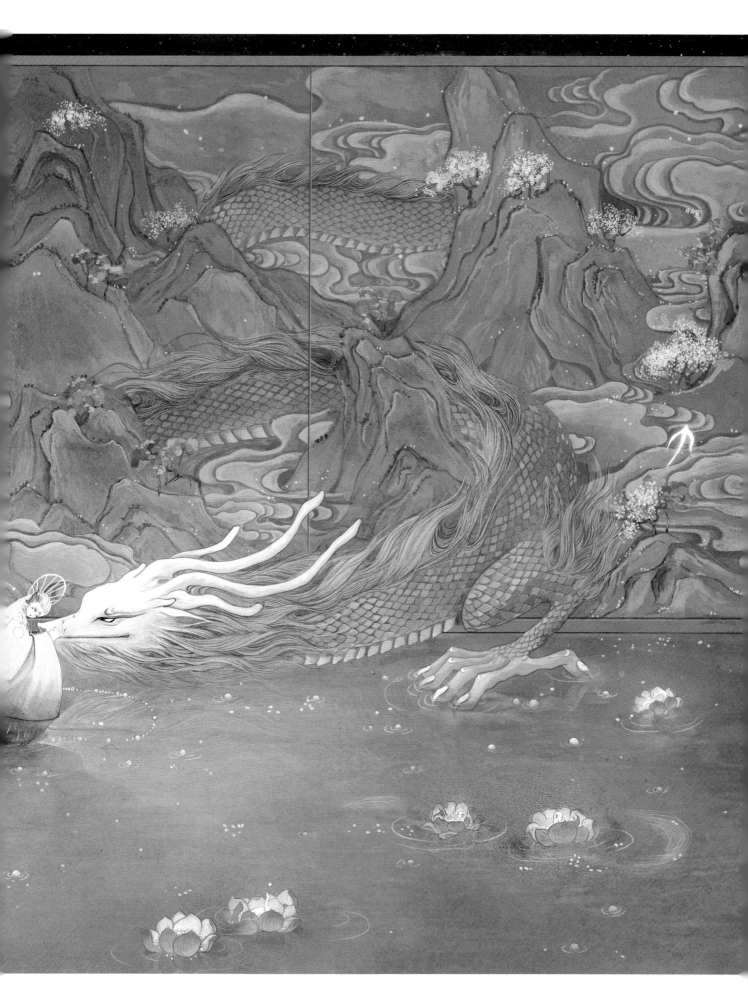

101

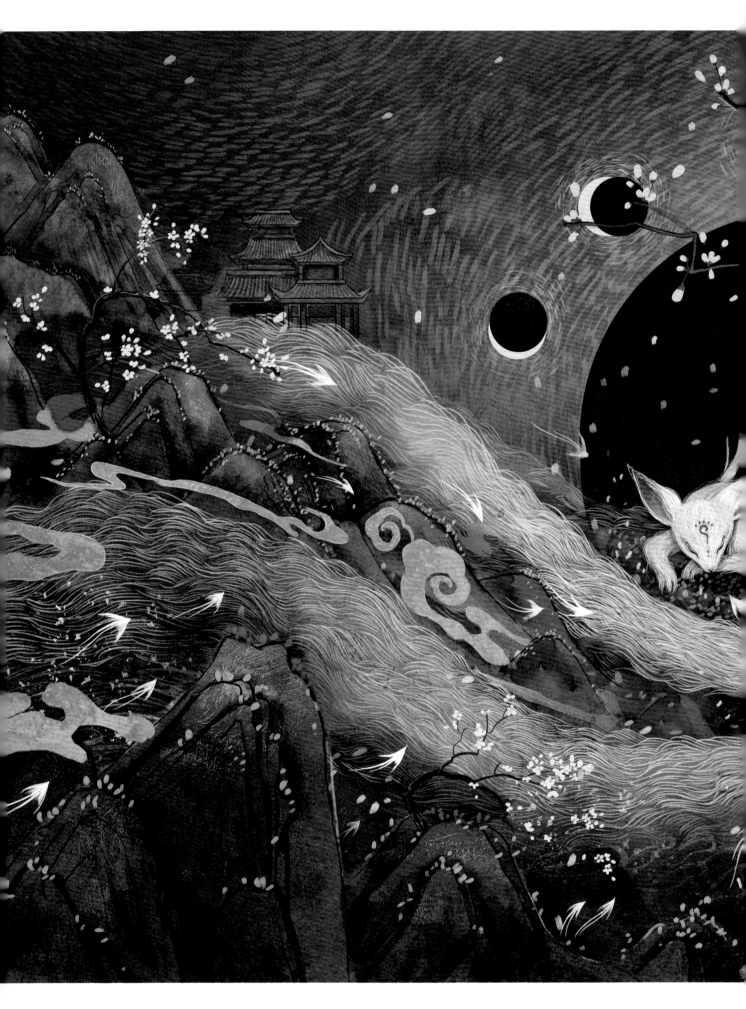

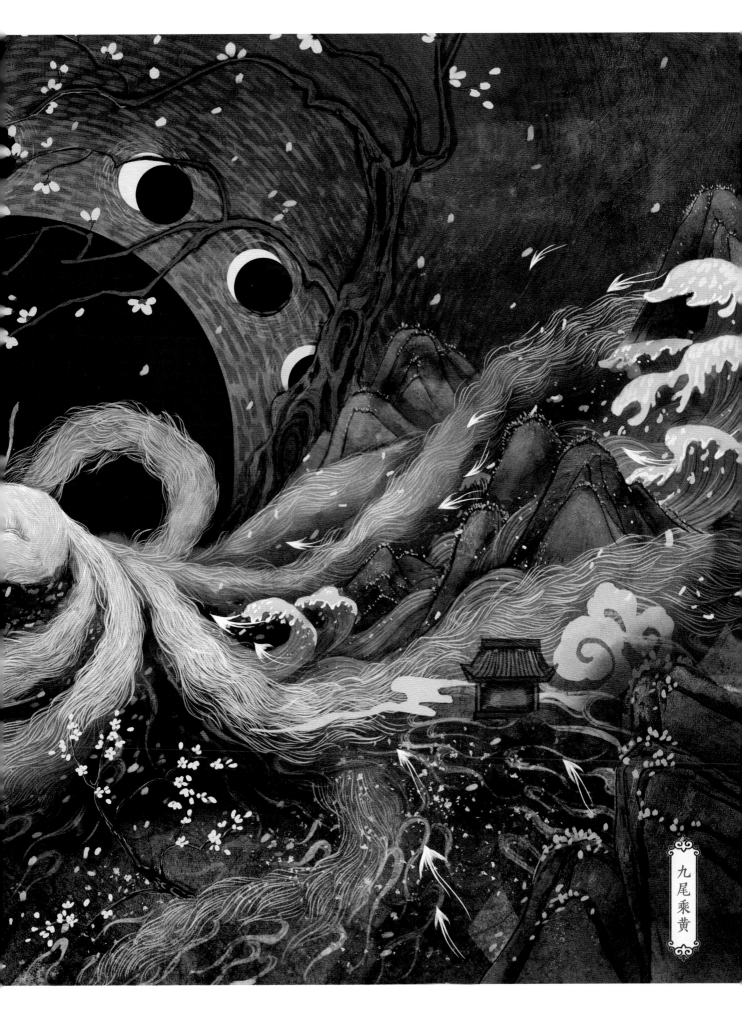

九尾乘黄

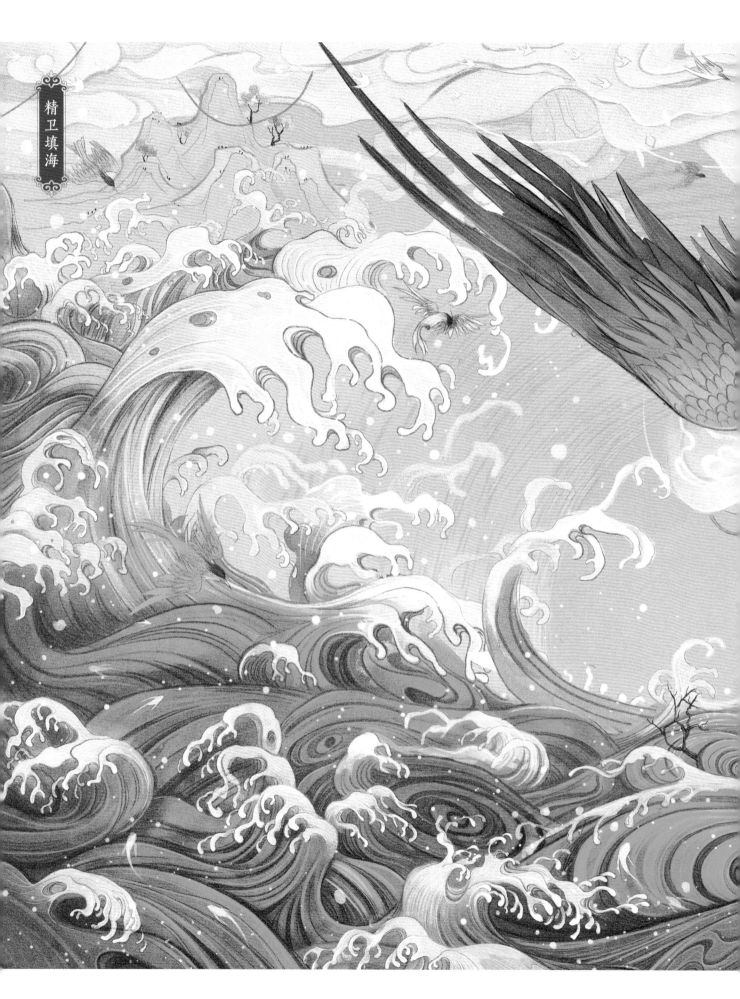

精卫填海

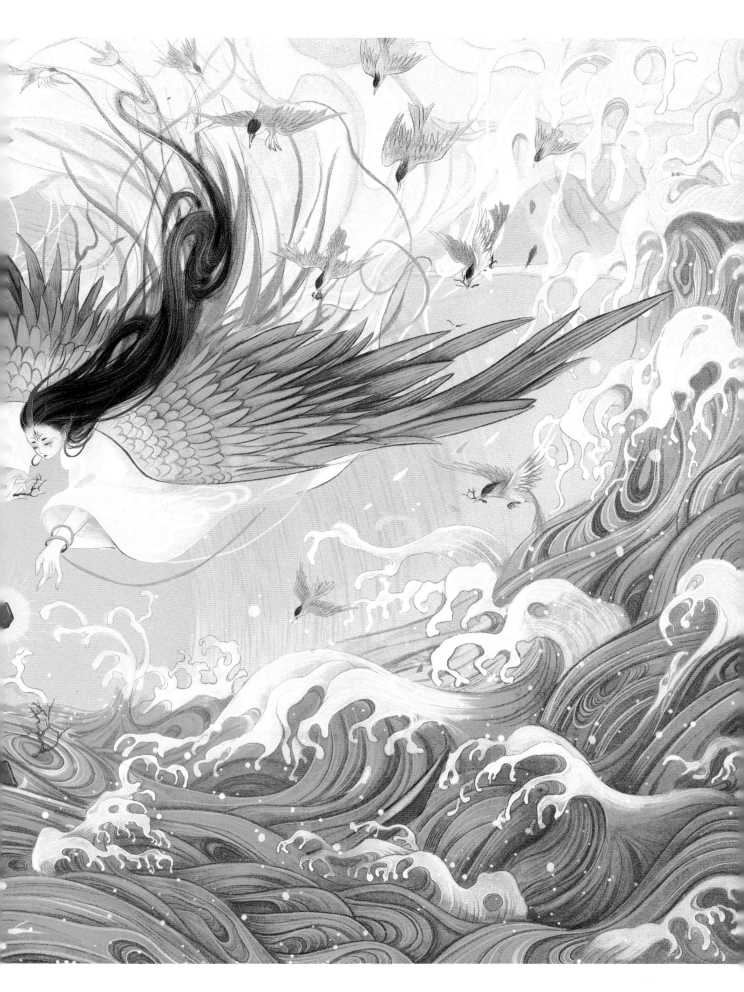

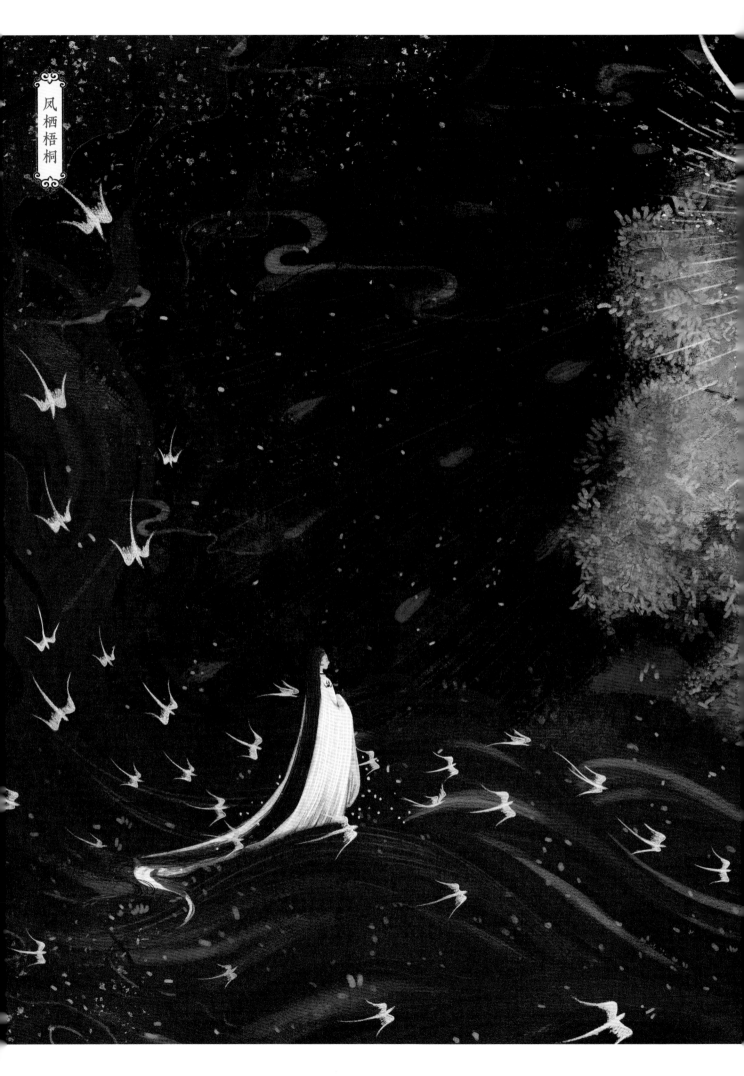

凤栖梧桐

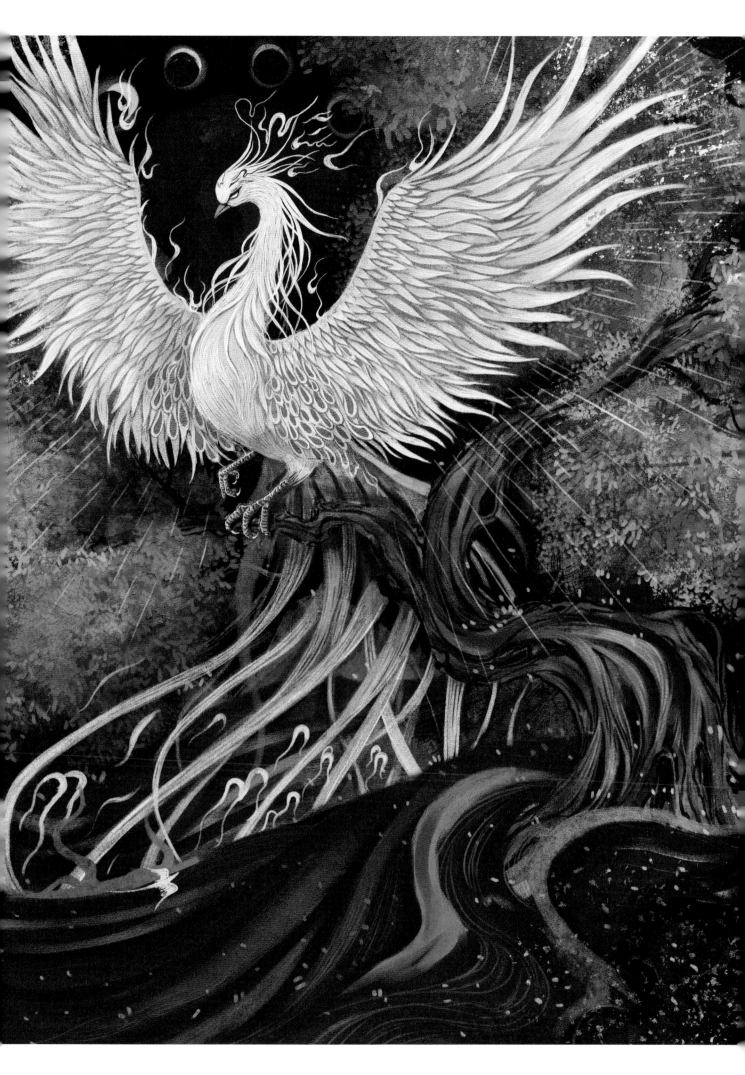

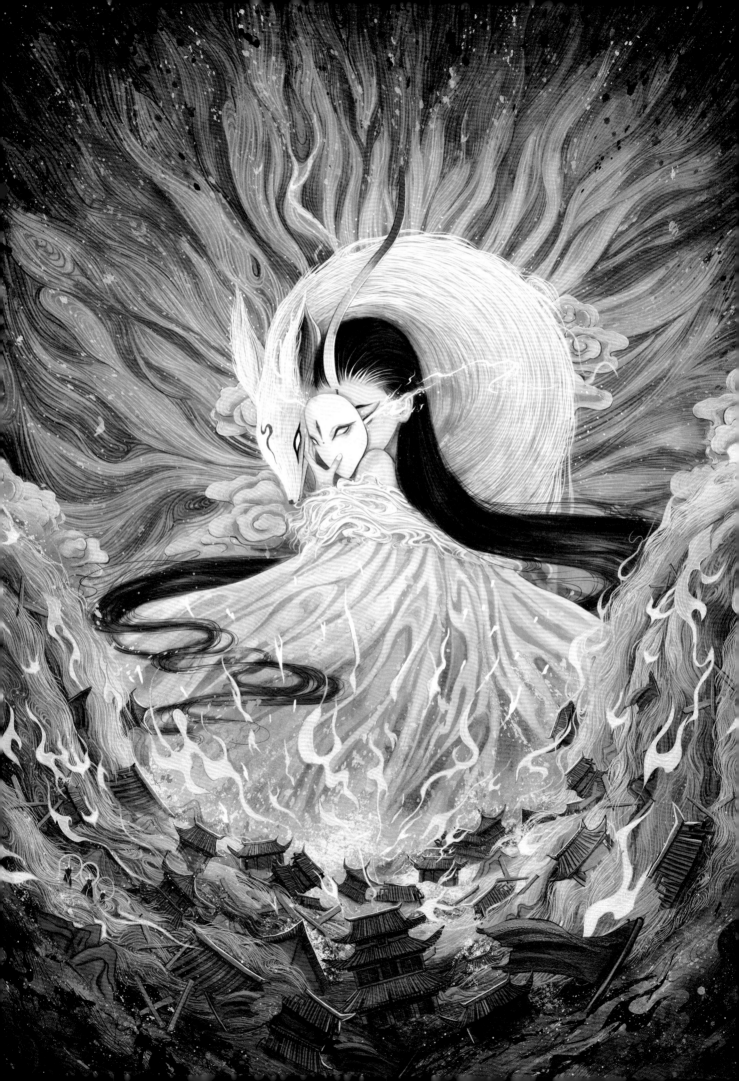

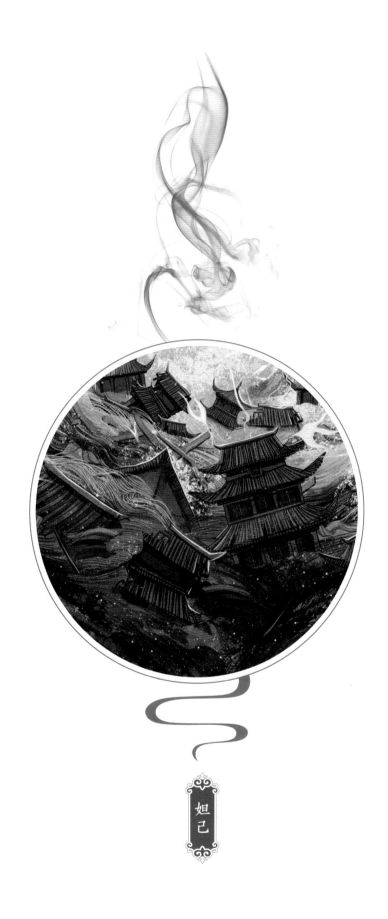

妲己

鲛人

《博物志》：「南海外有鲛人，水居如鱼，不废织绩，其眼能泣珠。」

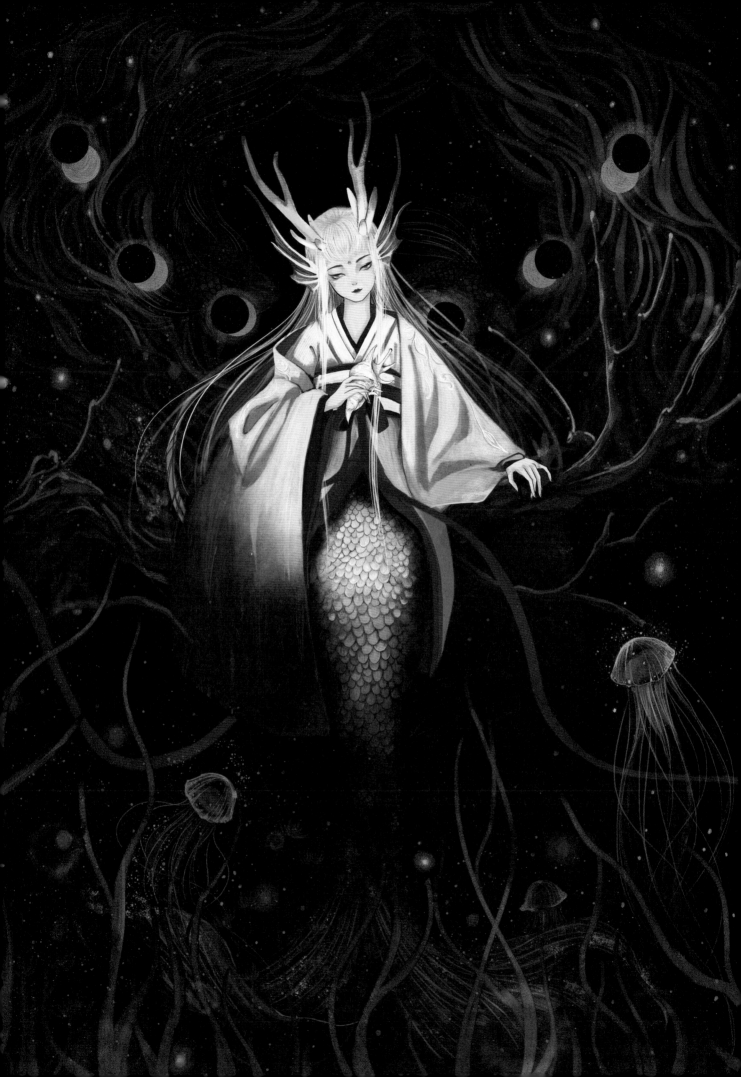

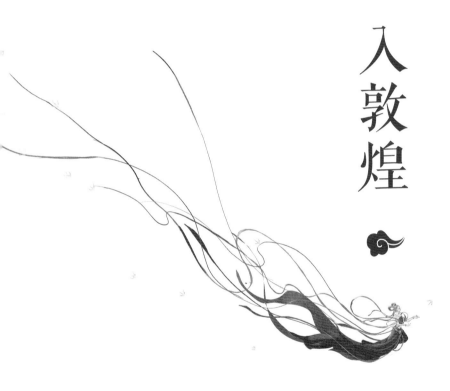

入敦煌

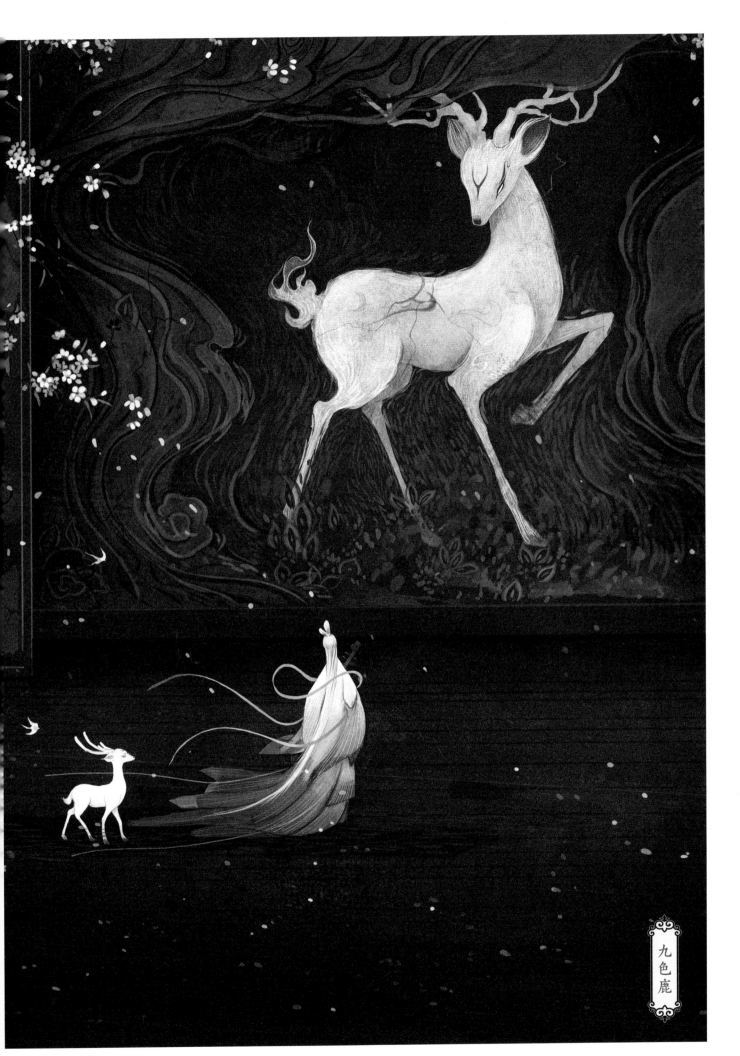

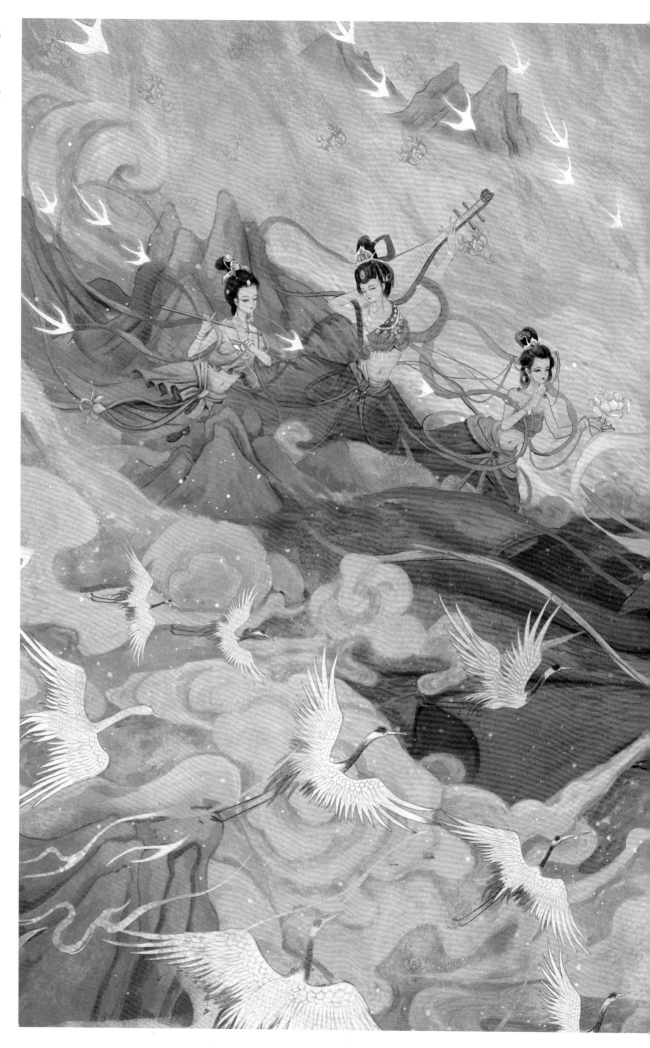

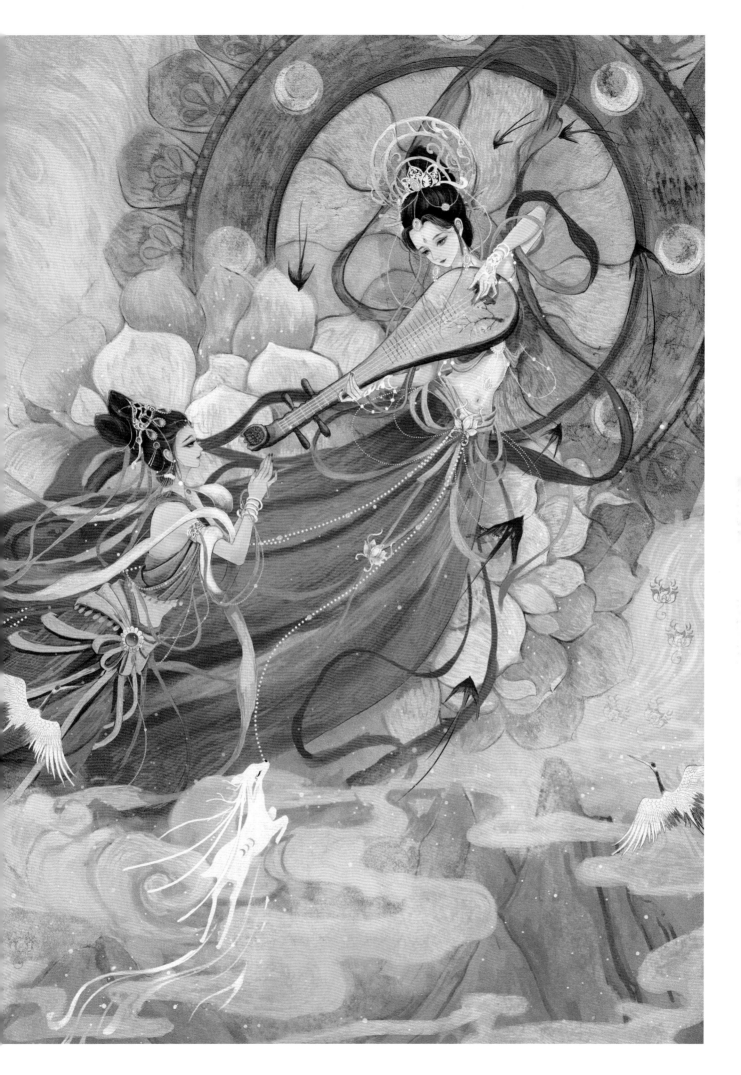

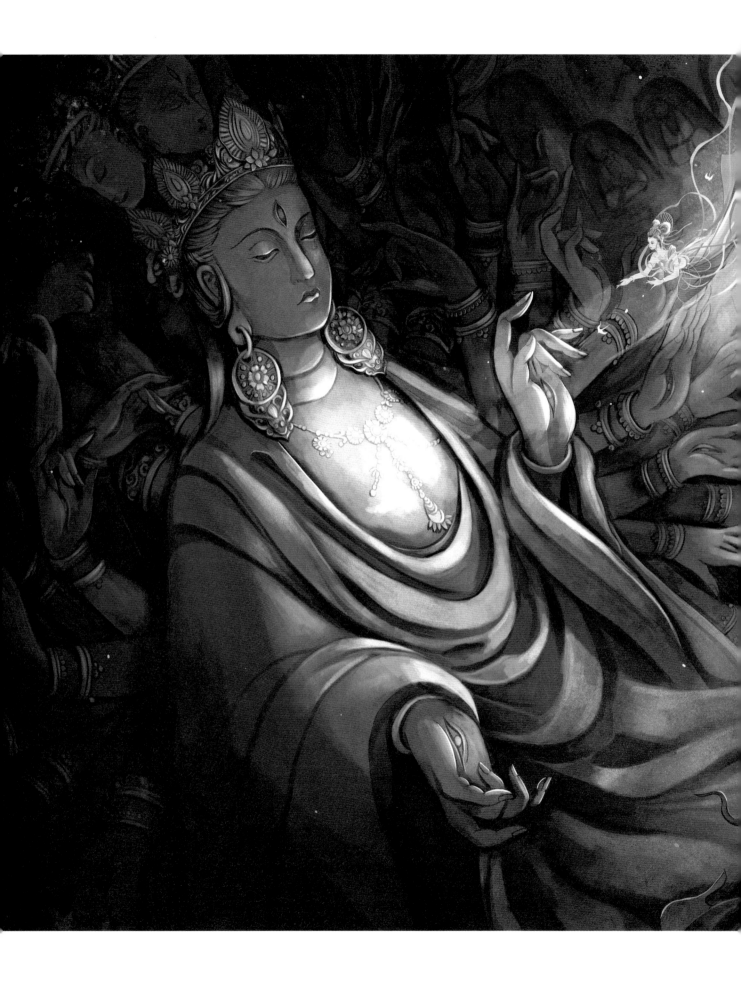

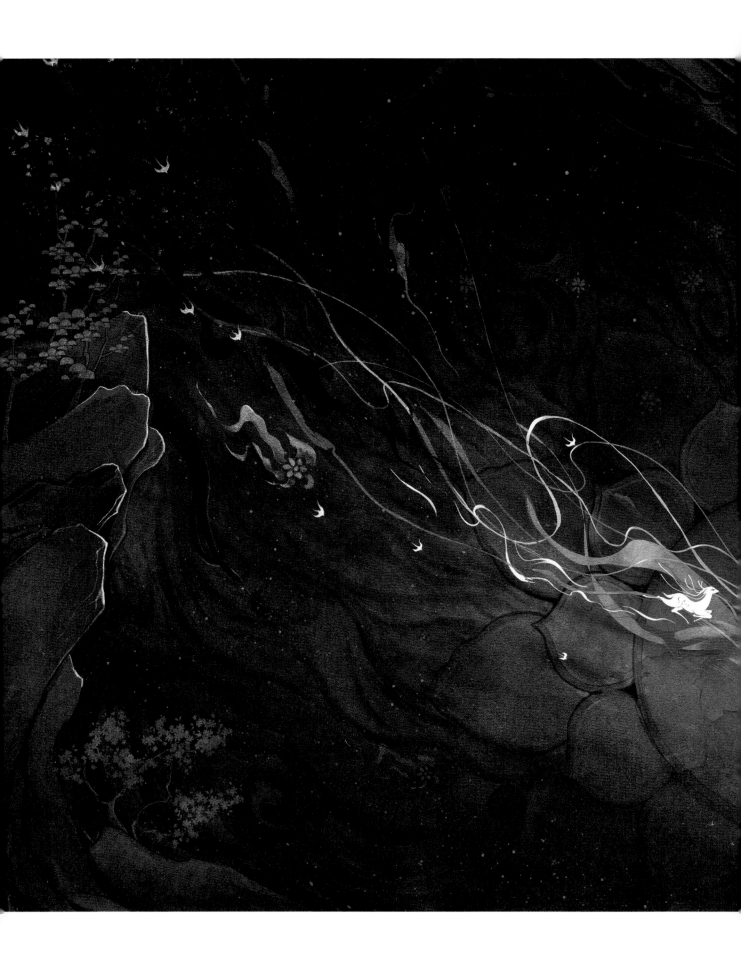

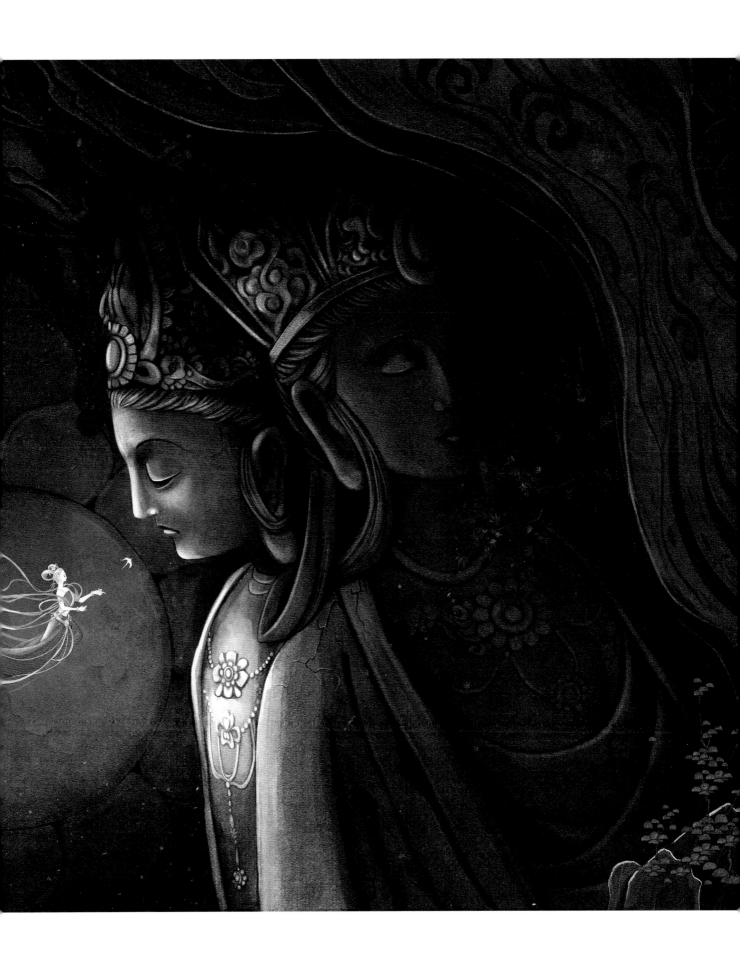

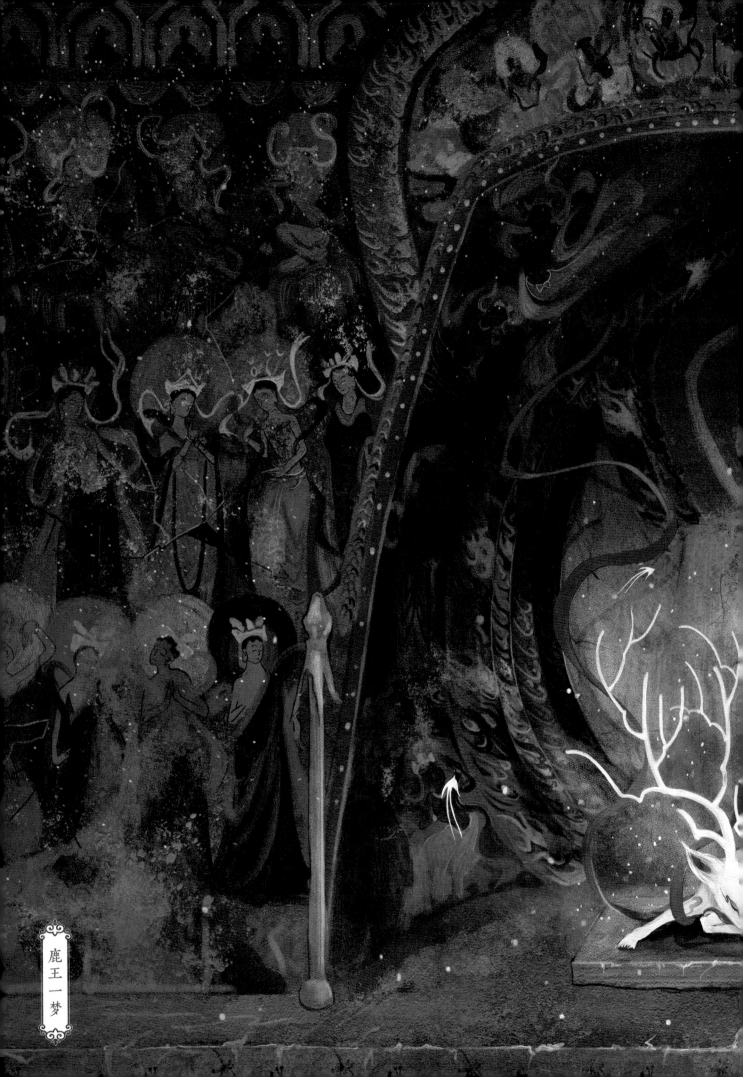

鹿王一梦

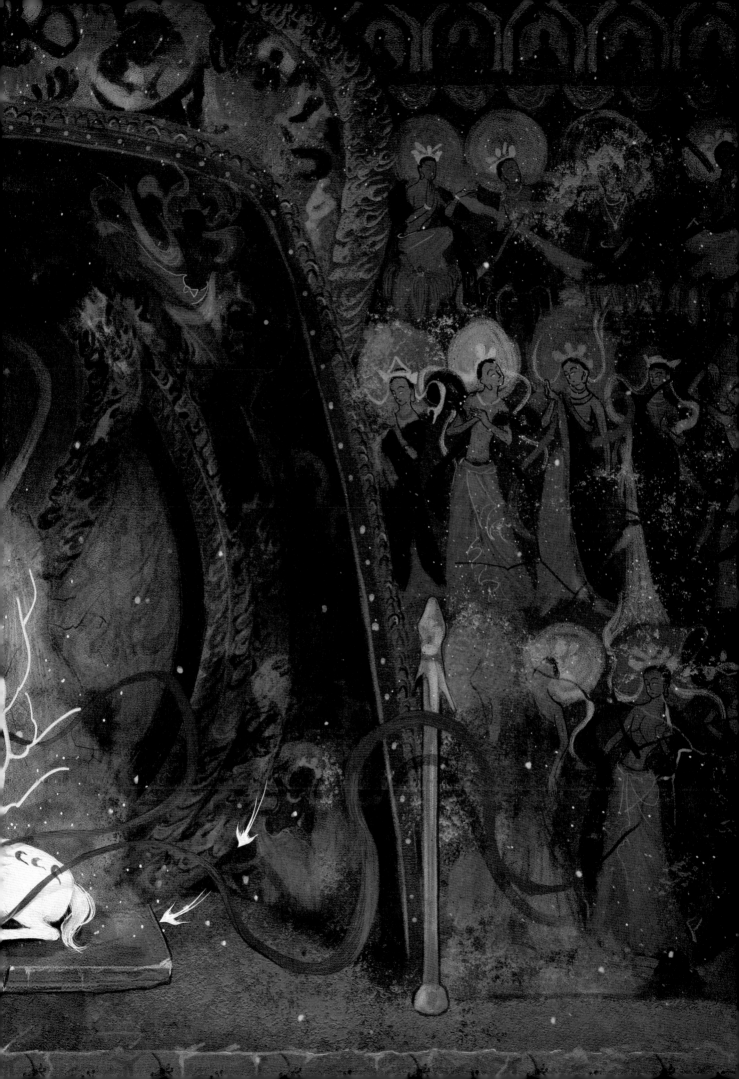

# 绮梦集

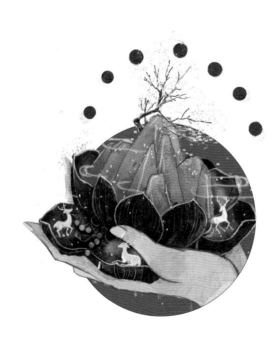

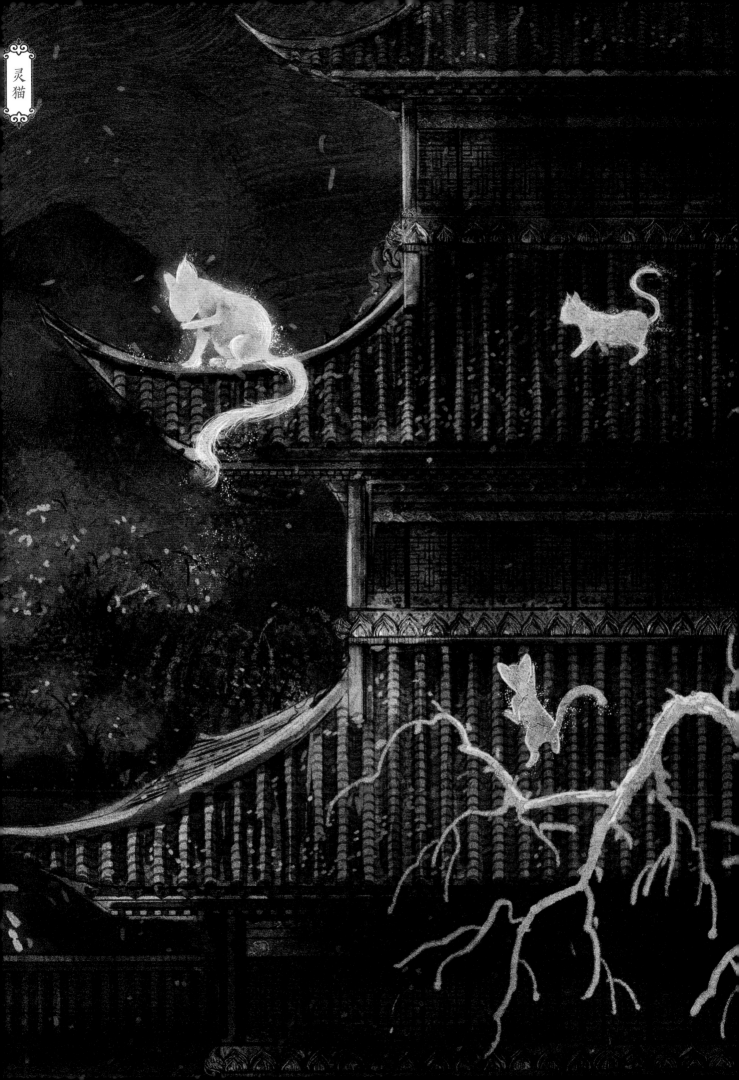
灵
猫

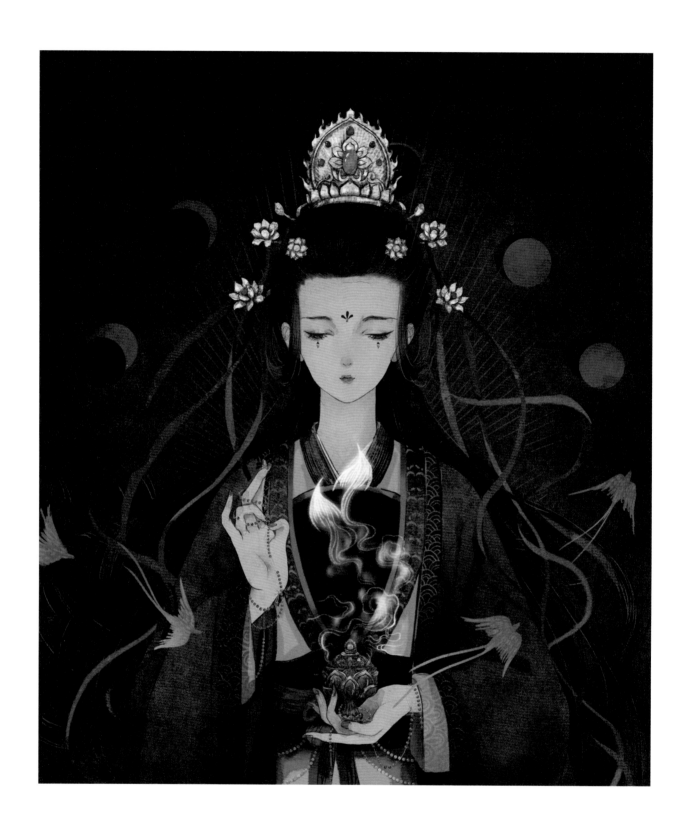

佛音

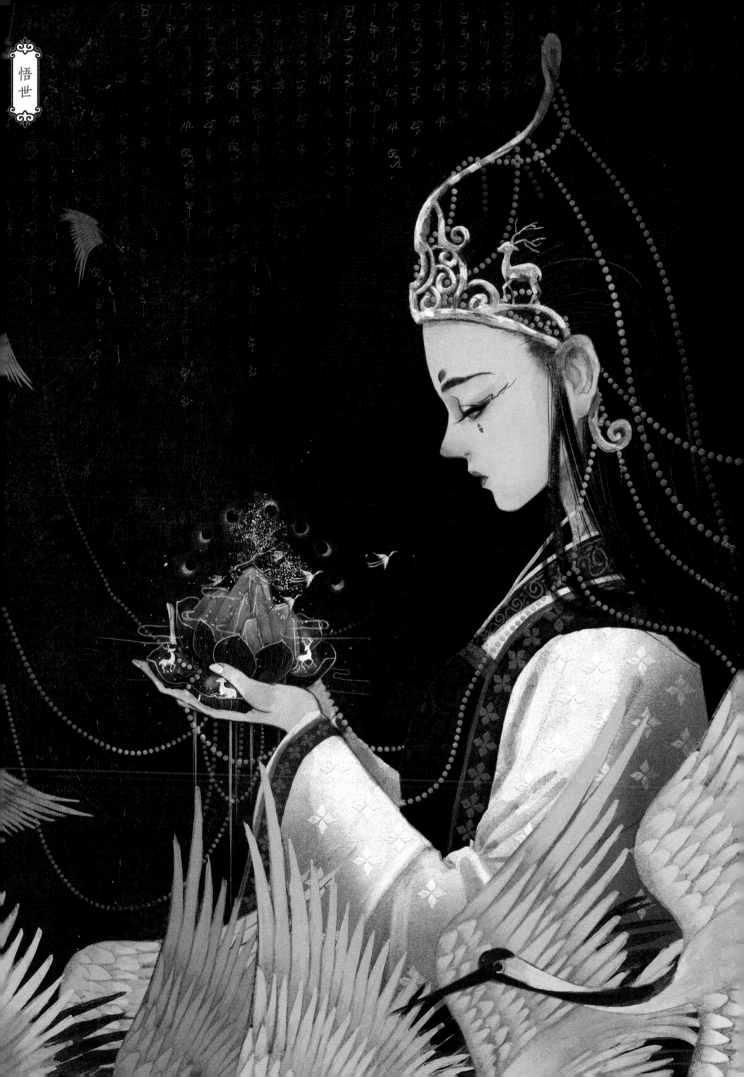

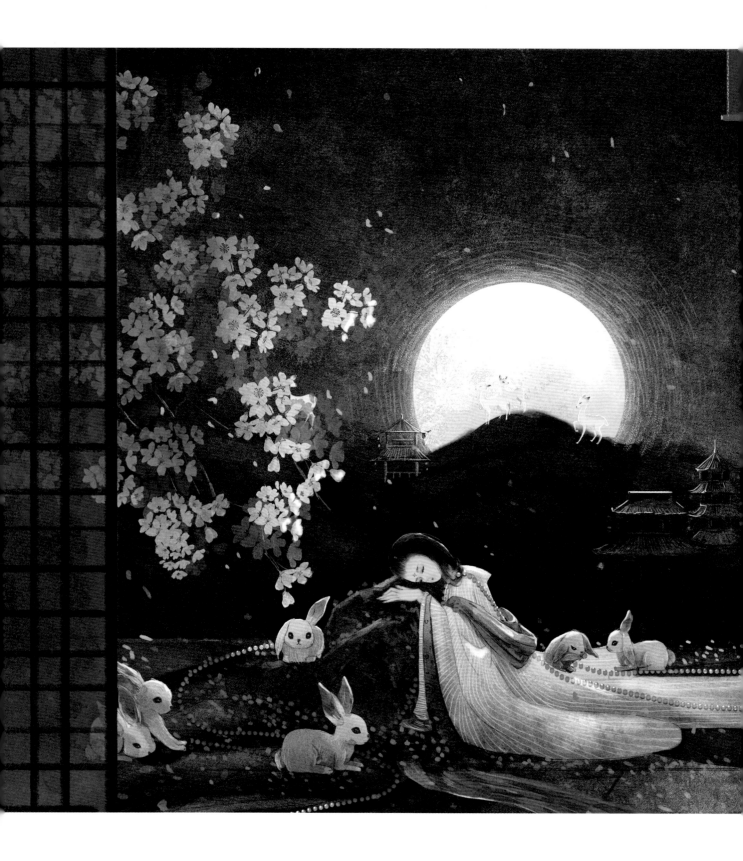

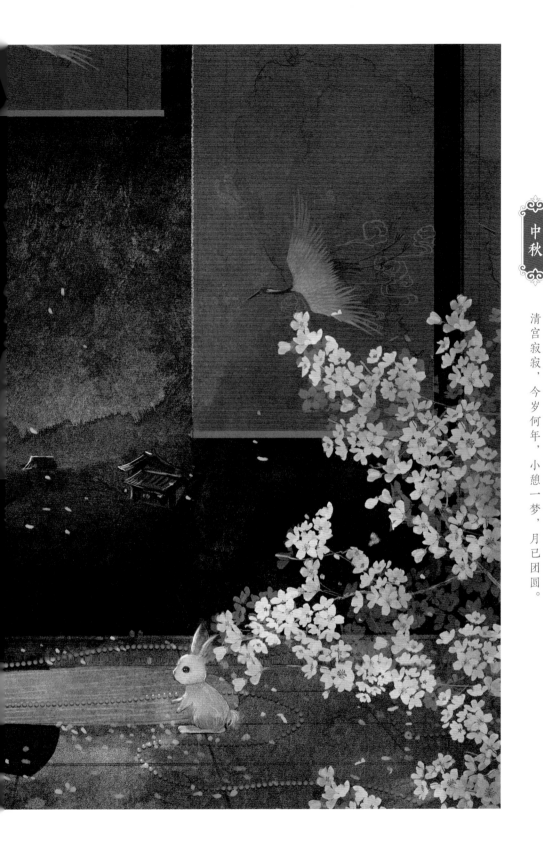

中秋

清宫寂寂，今岁何年，小憩一梦，月已团圆。

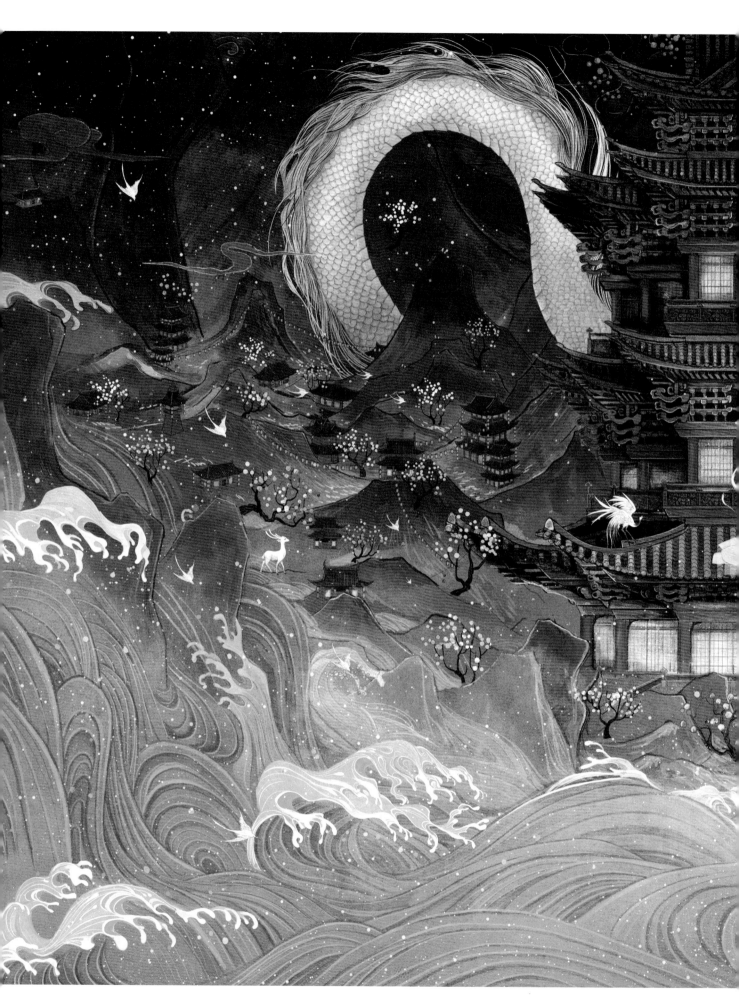

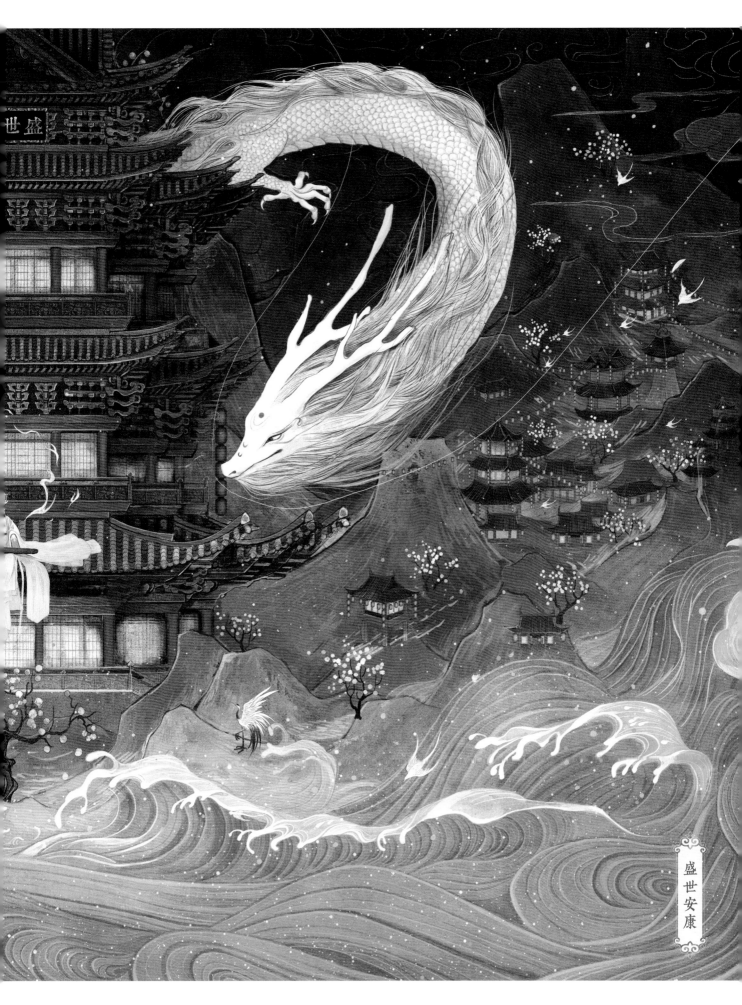

世盛

盛世安康

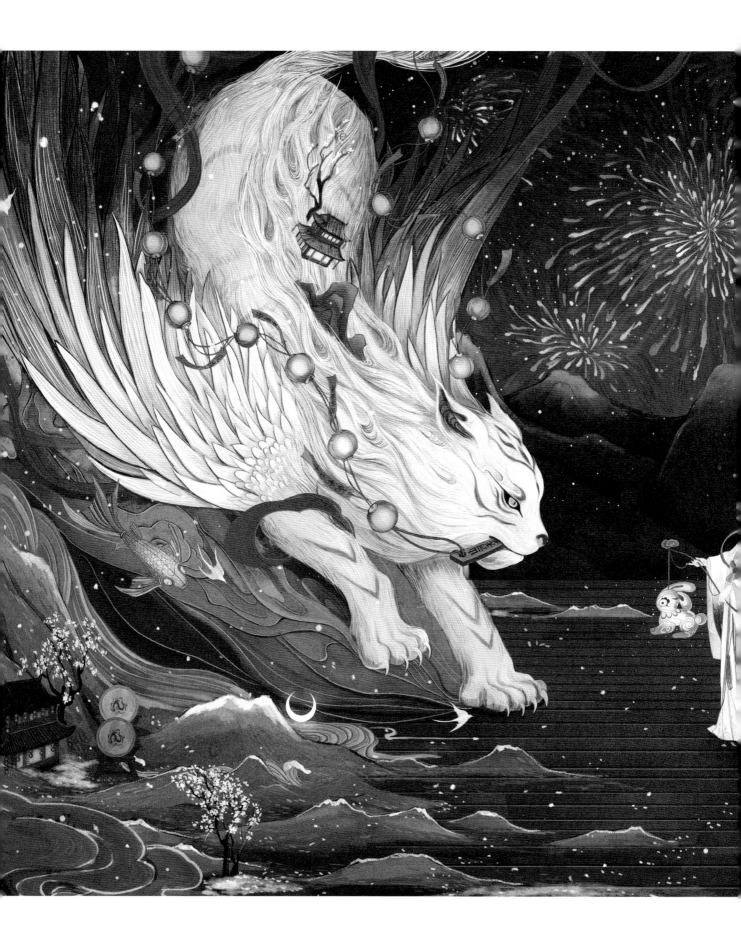

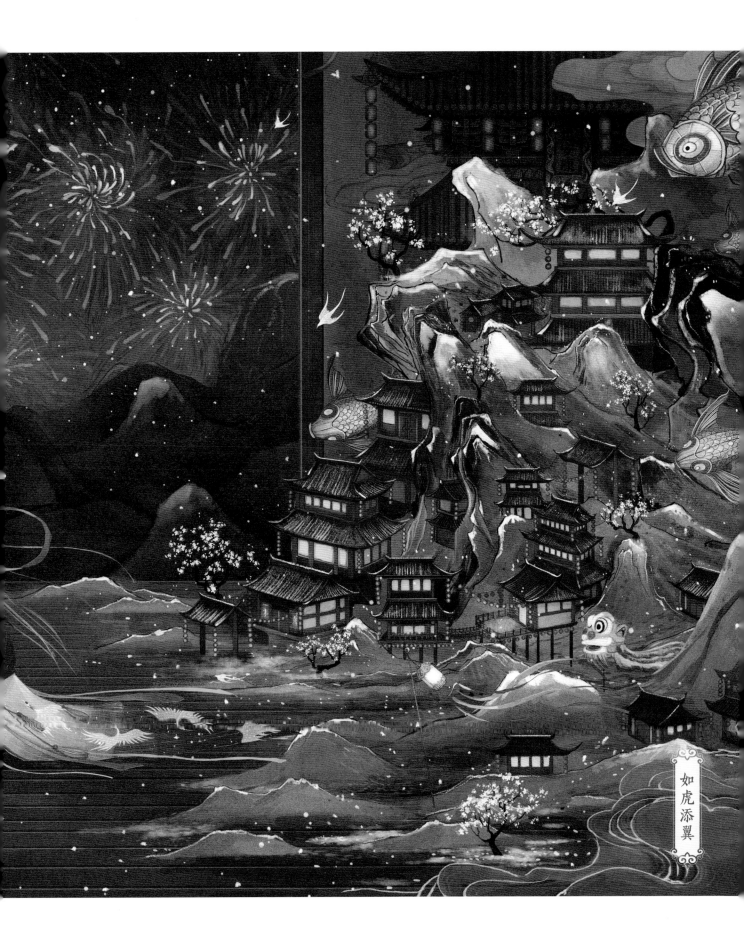

如虎添翼

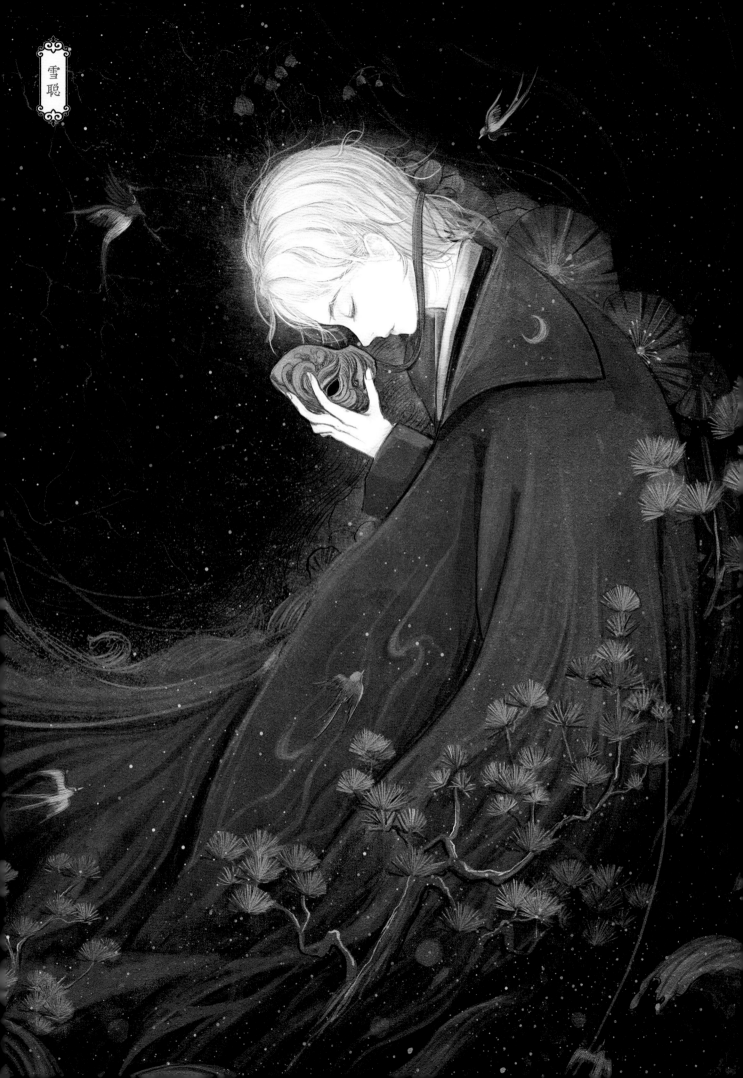

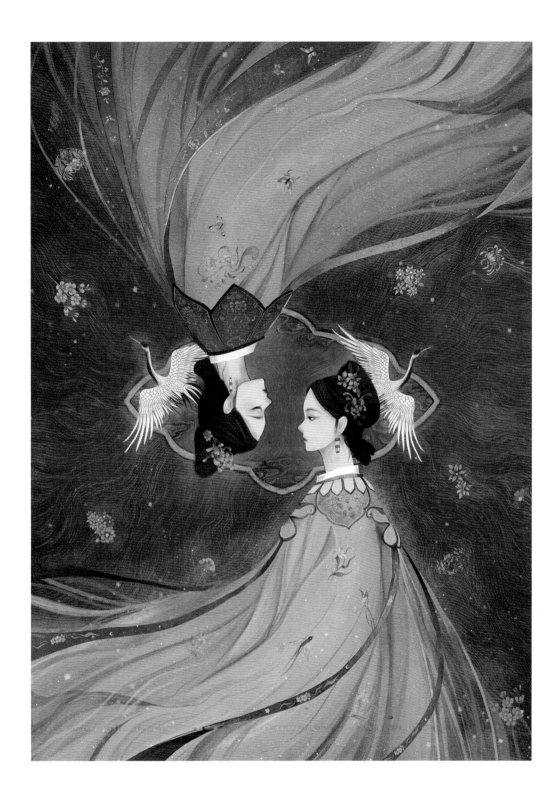

翠枝和玉英

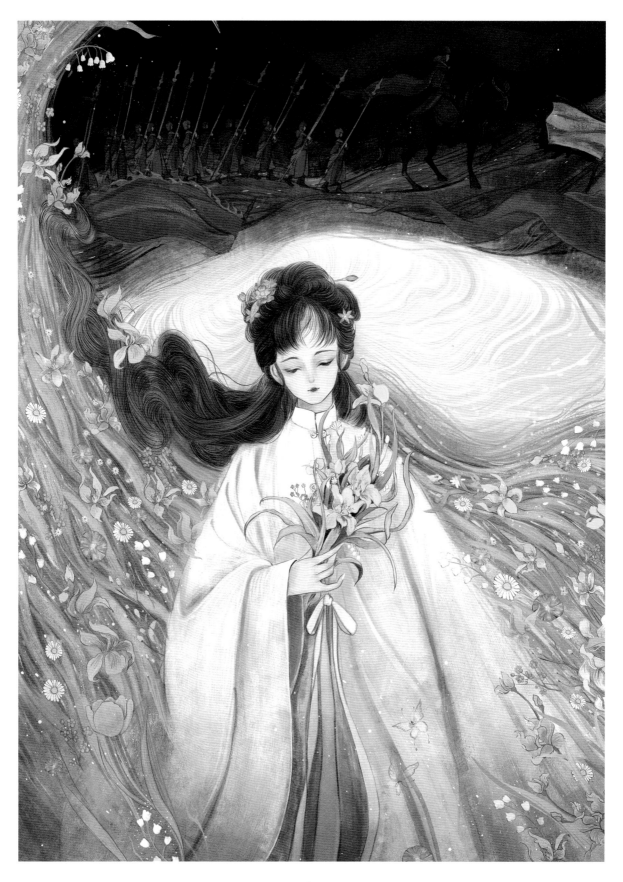

出征

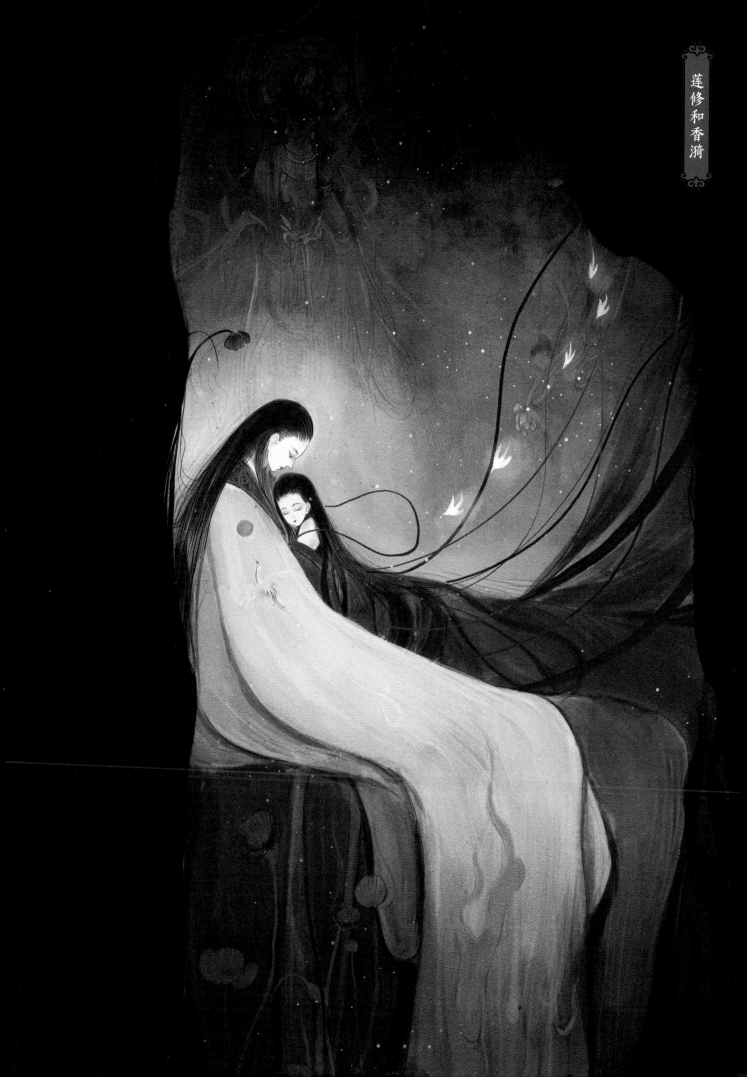

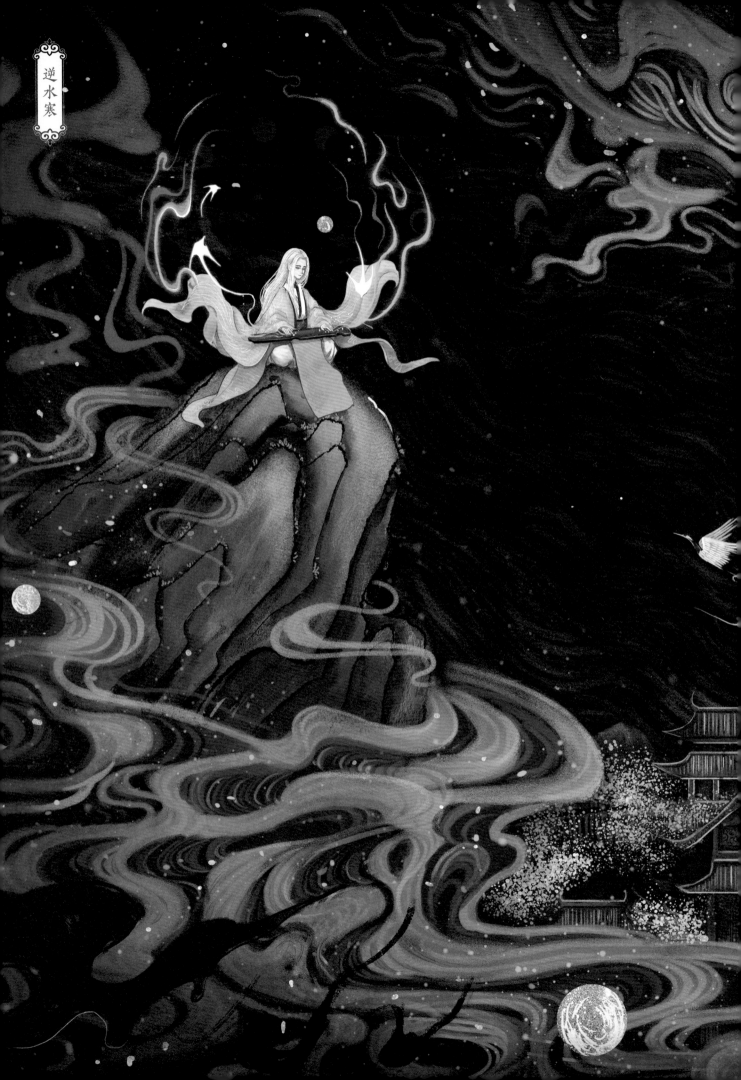

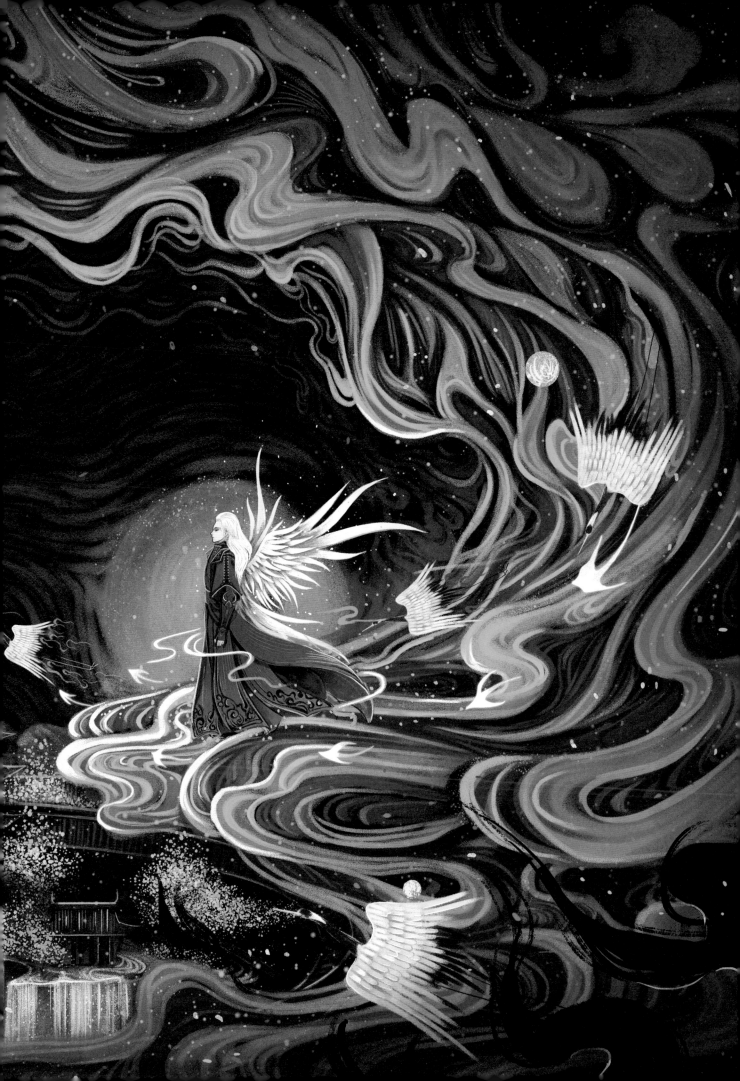

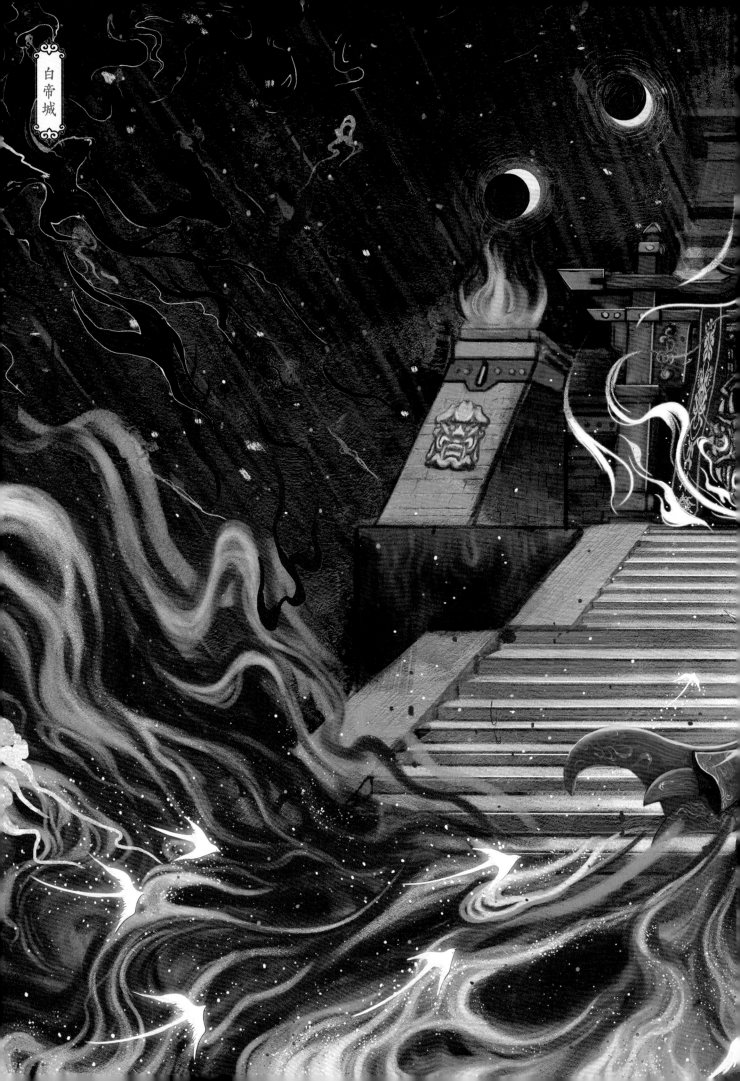

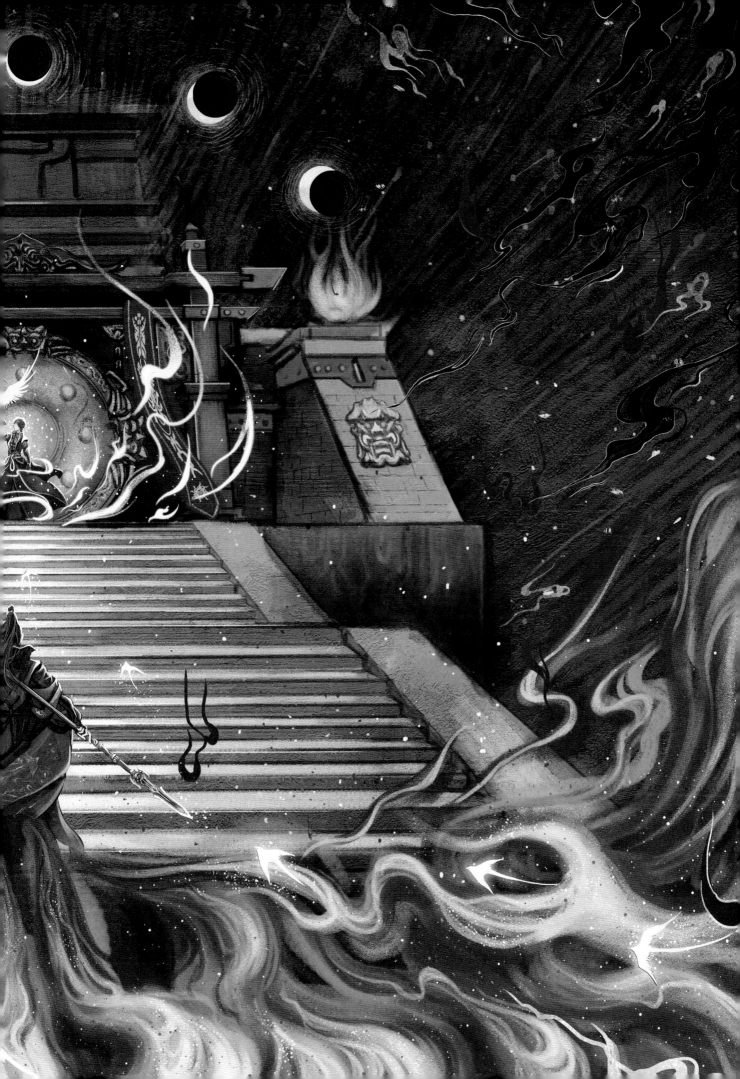

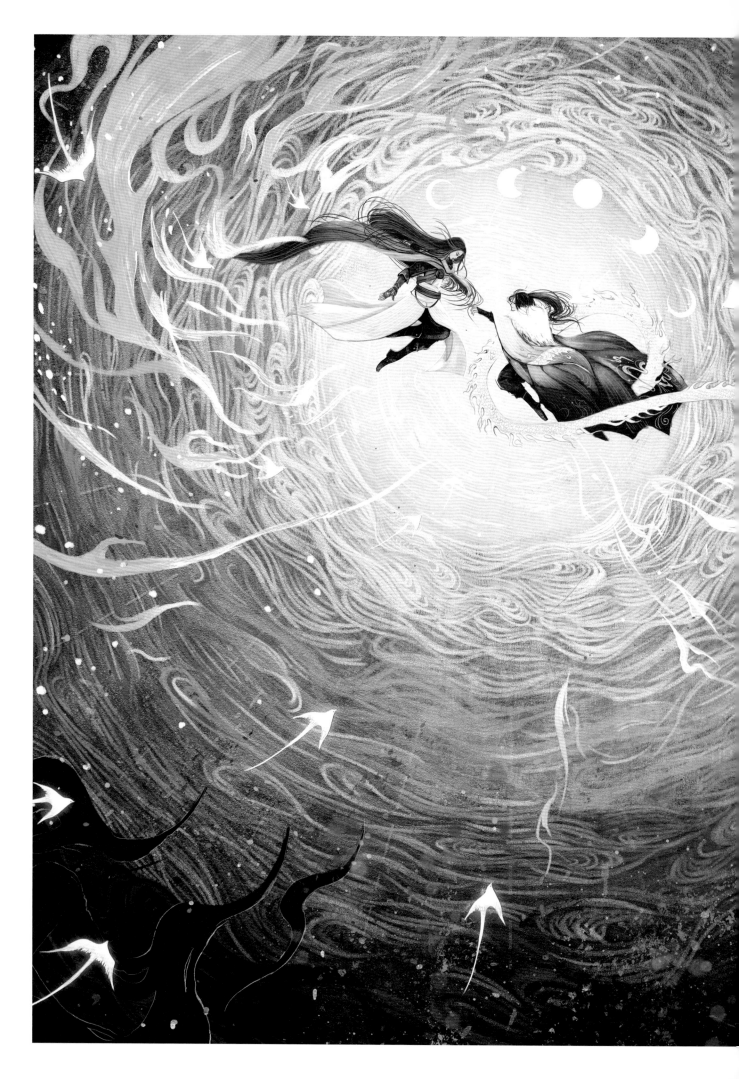

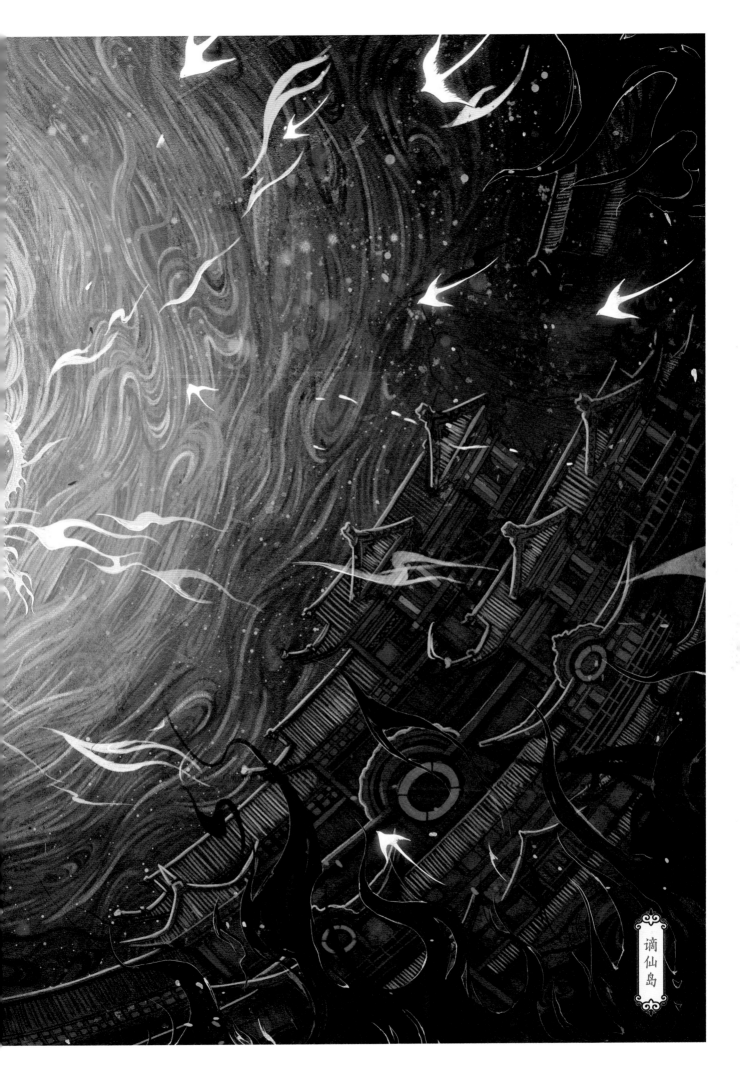

谪仙岛

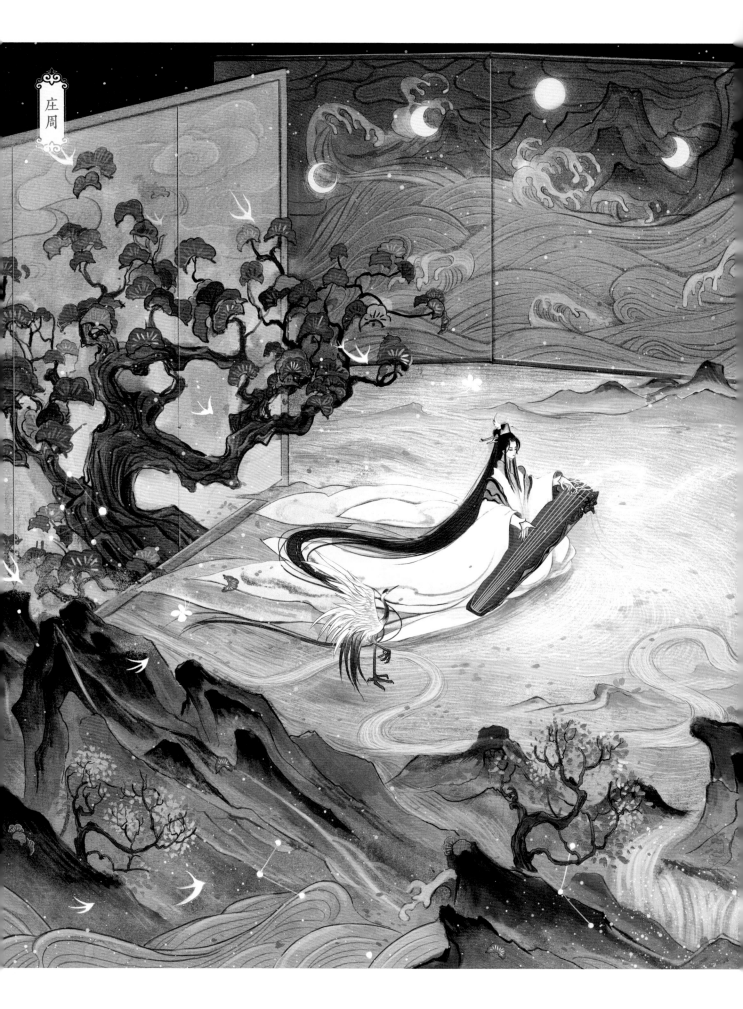

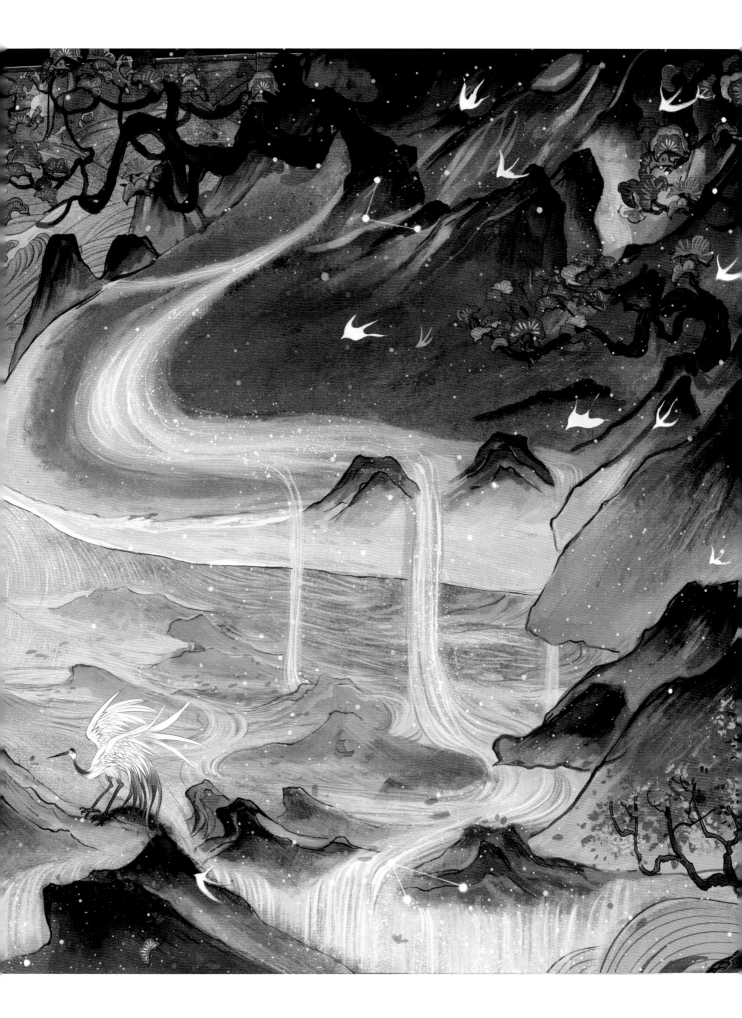

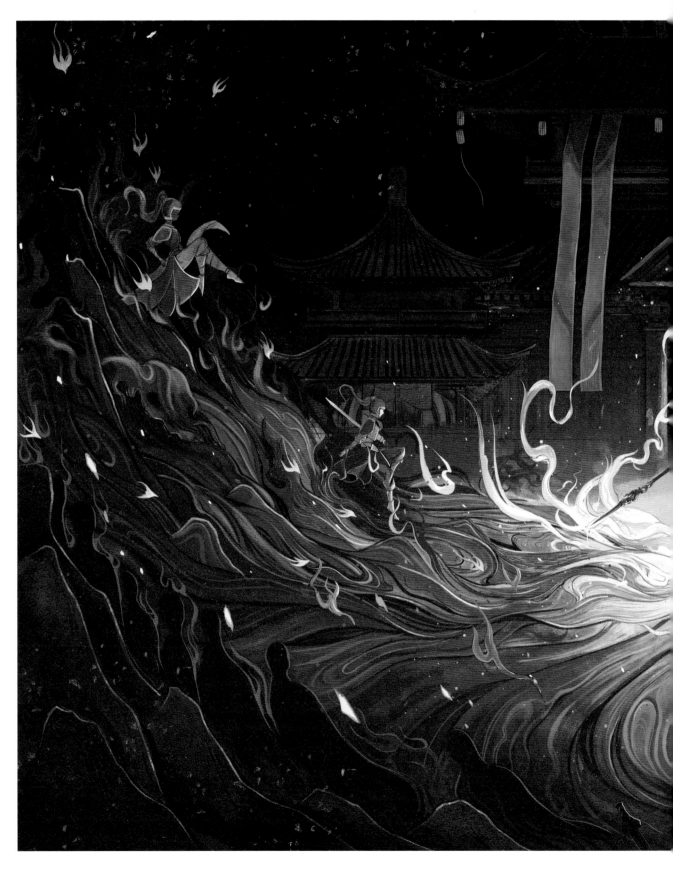

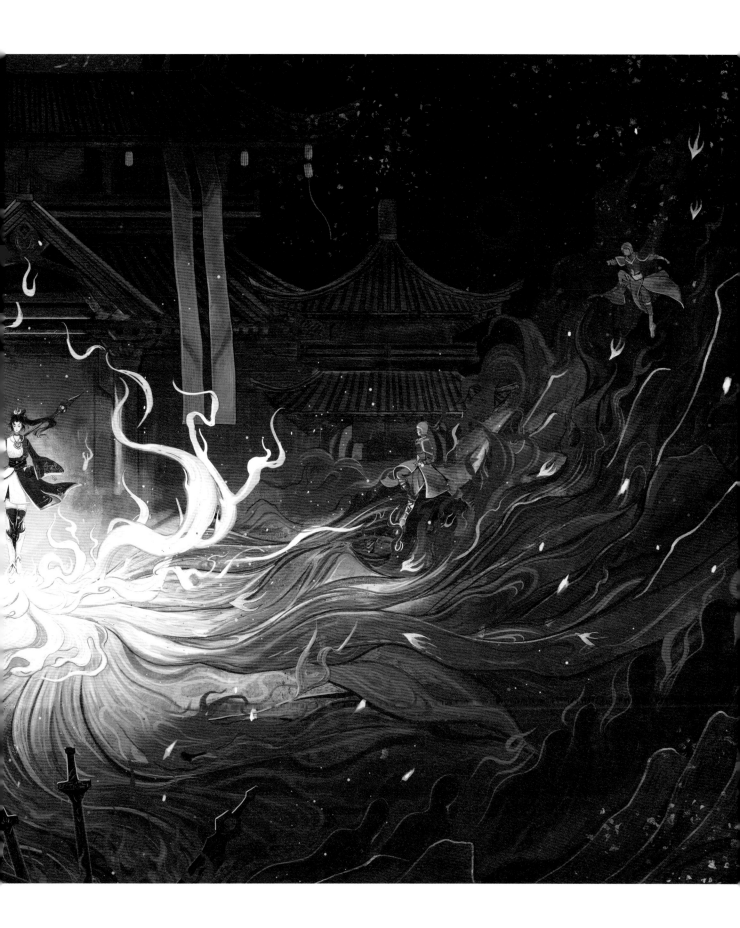

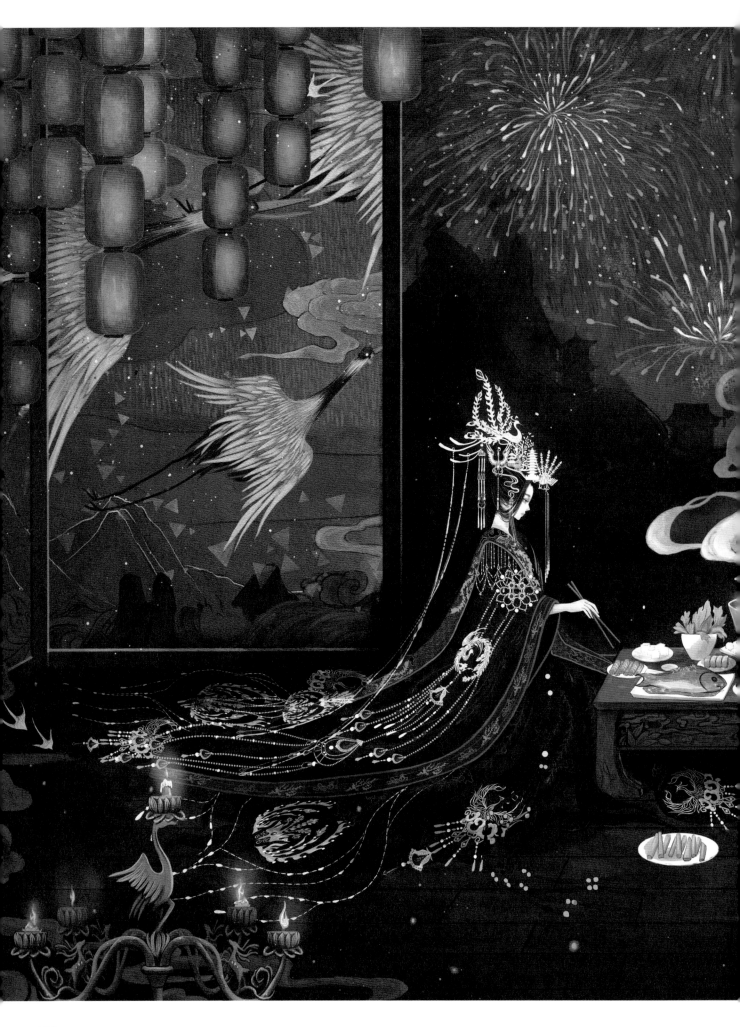

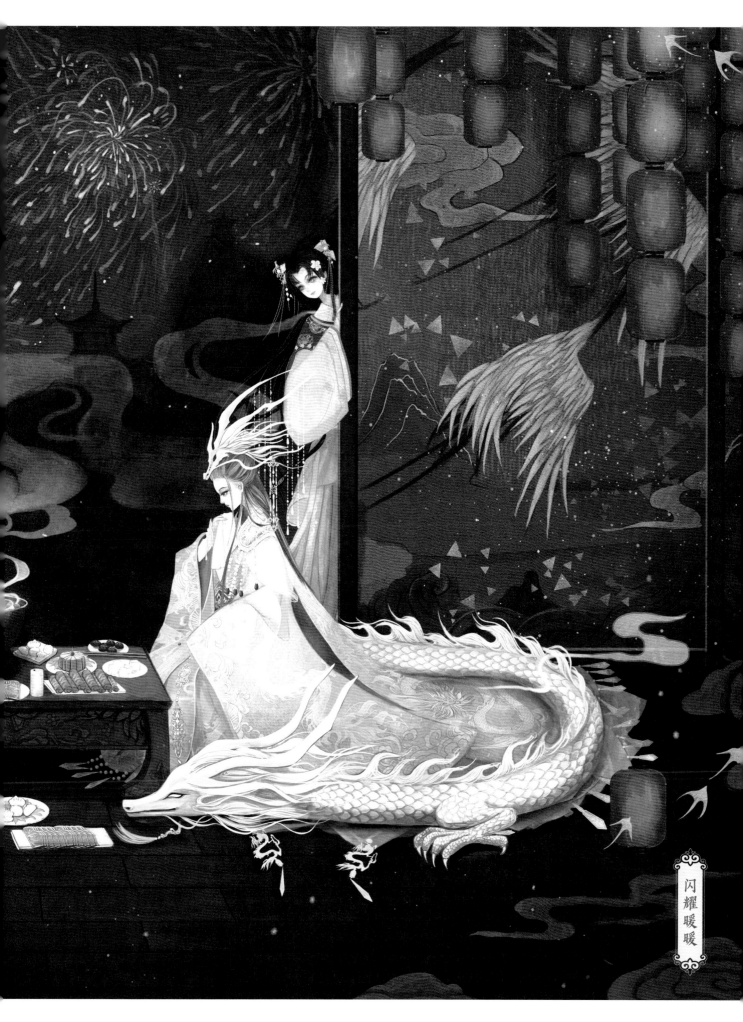

闪耀暖暖

147

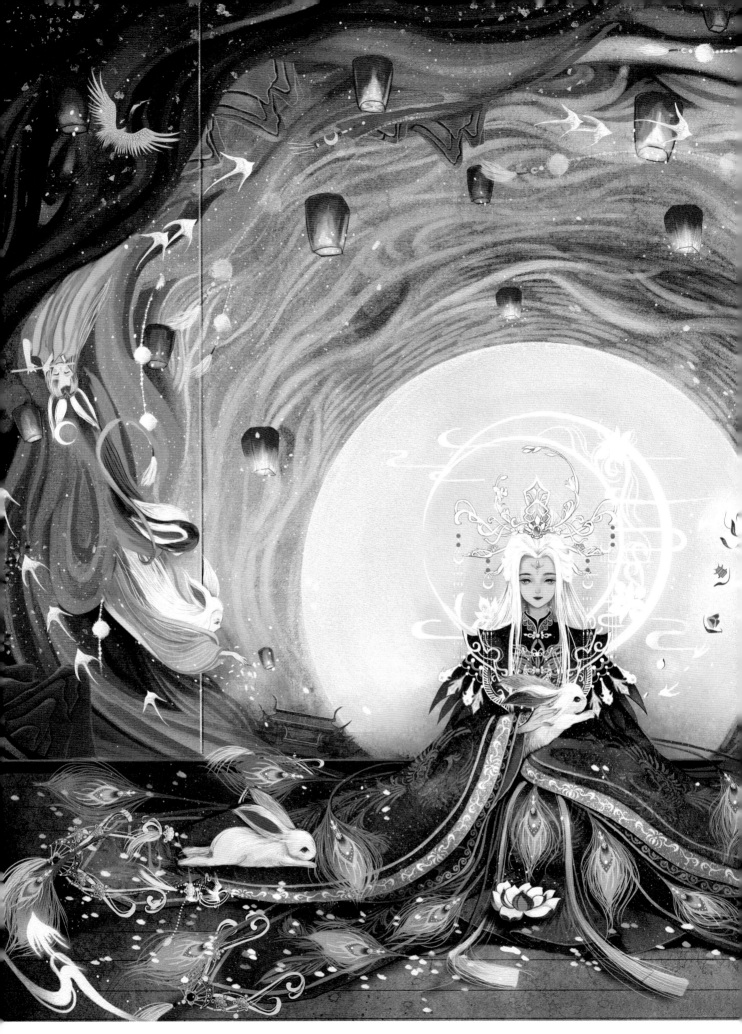

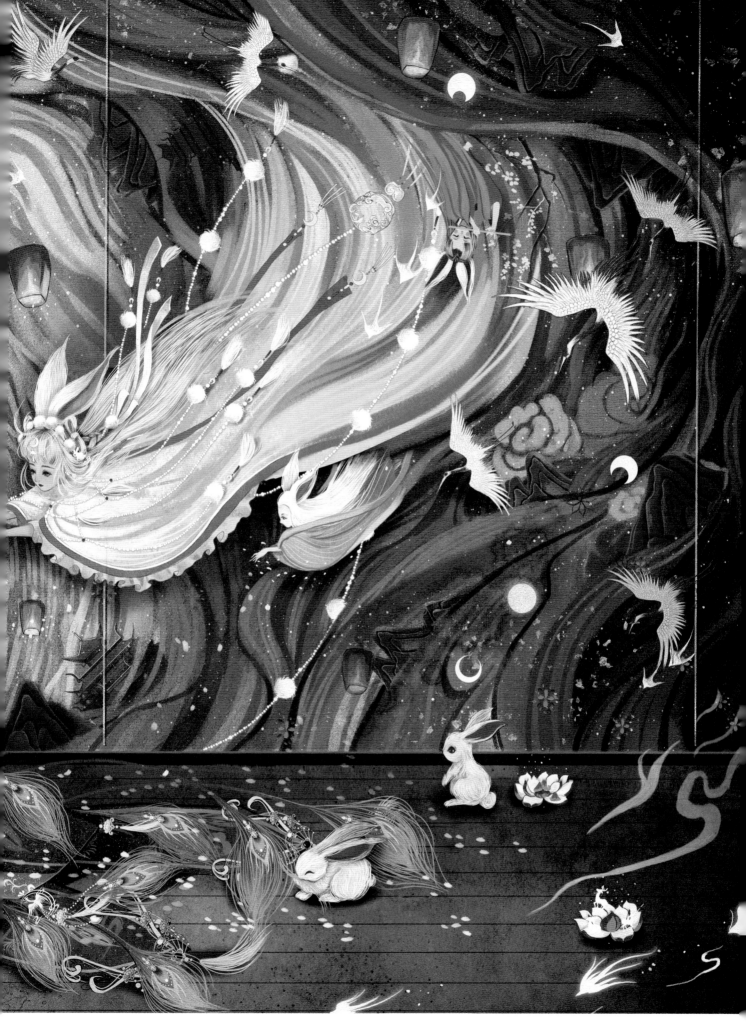

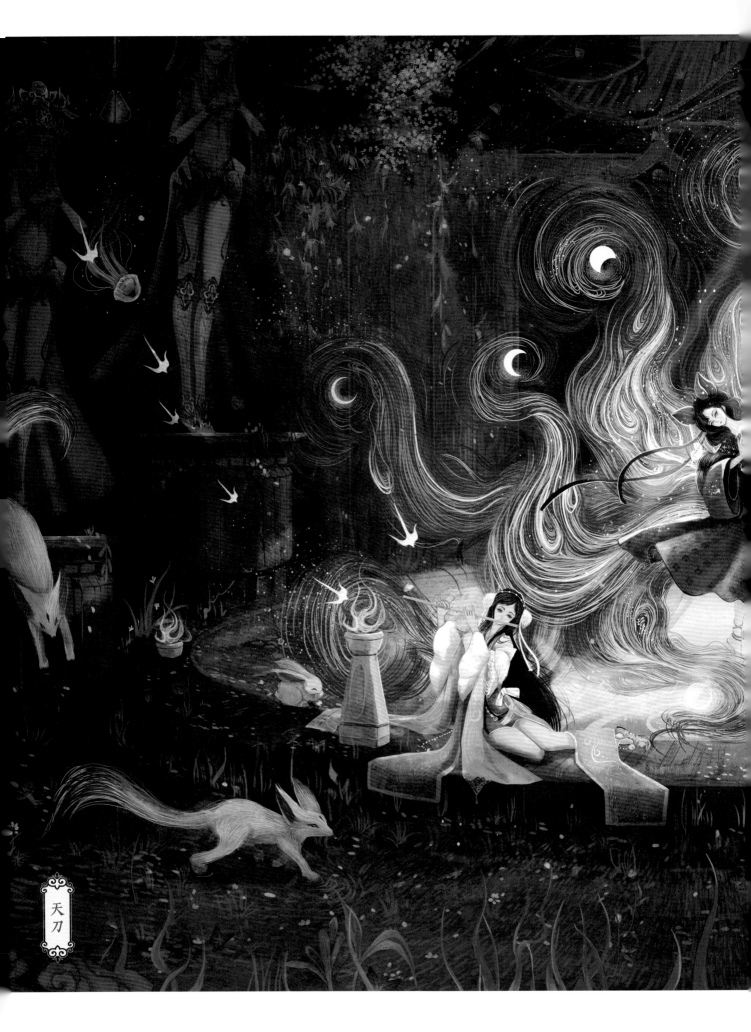

天刀

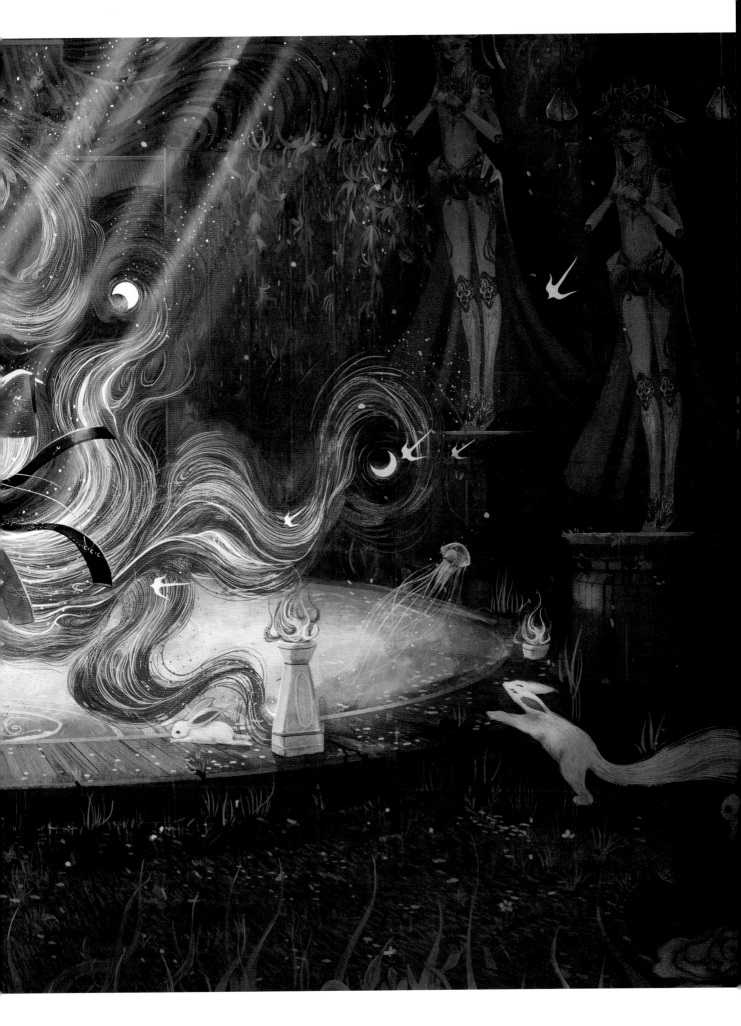

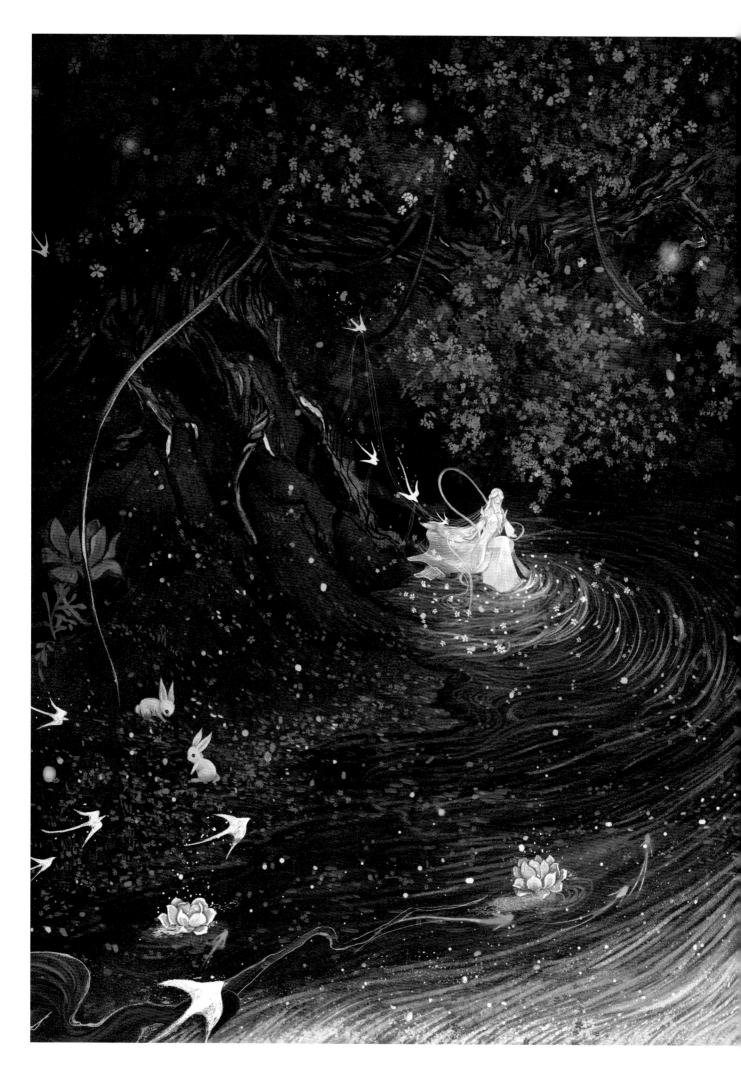

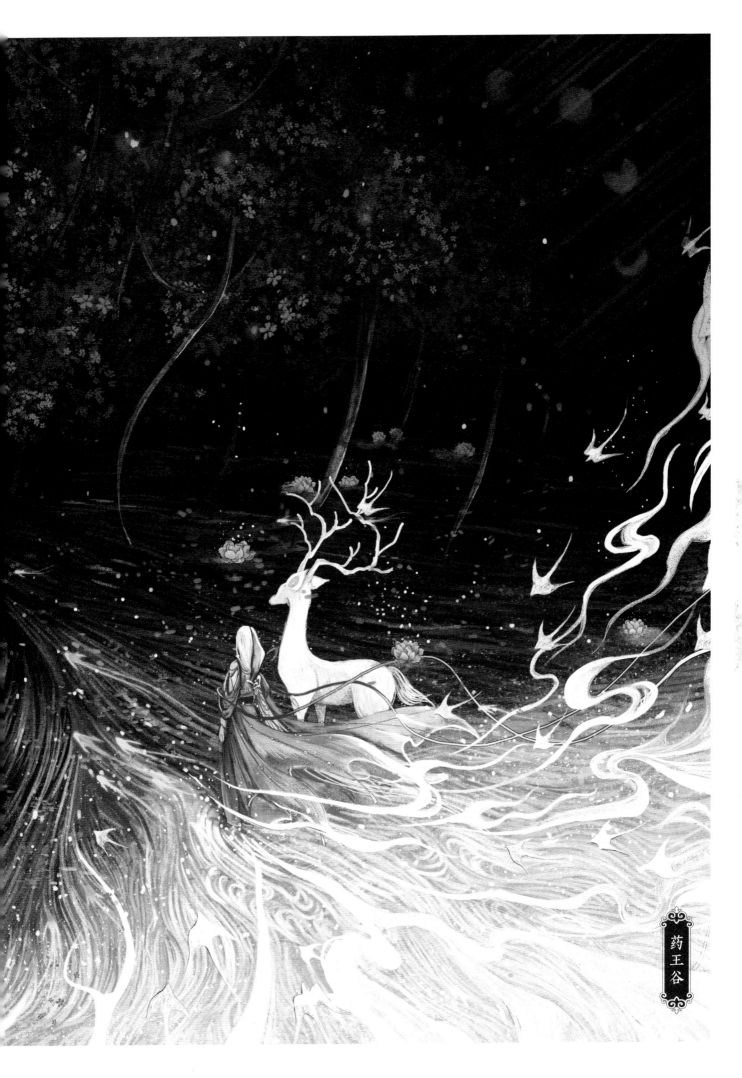

药
王
谷

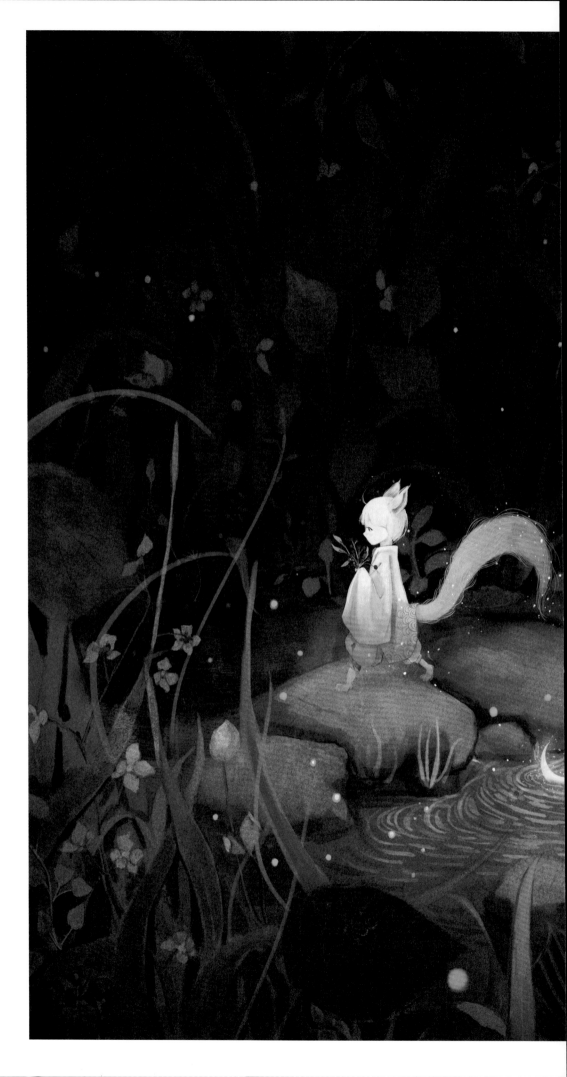

草丛里的三只小精灵

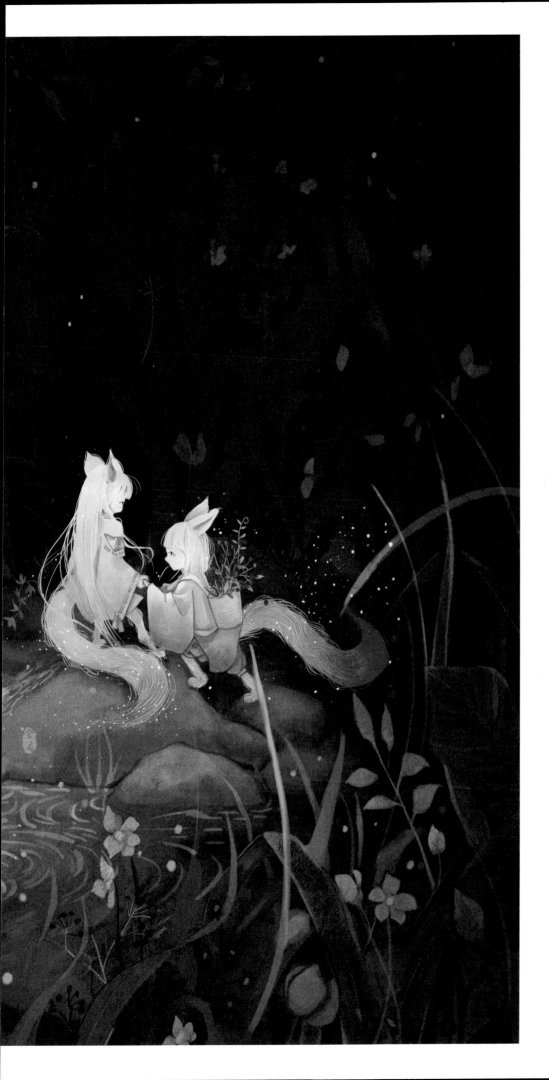

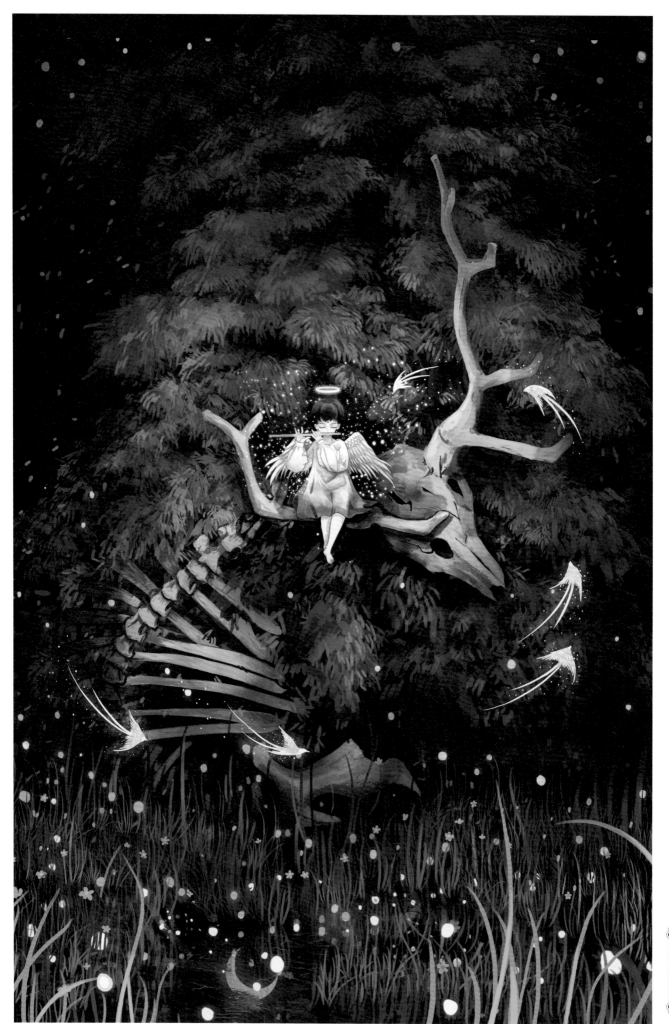

安眠曲

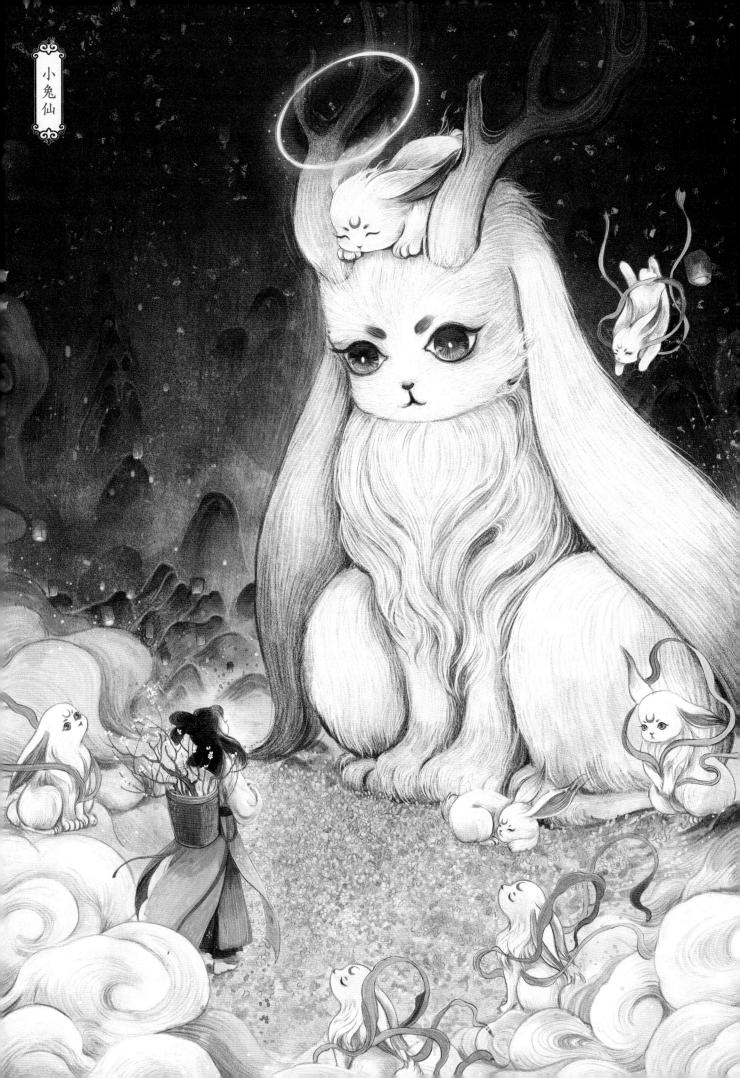

## 舍溪

本名毕月华，"90后"国风自由插画师。

擅长将中国古代神话典籍中的异兽用自己独特的绘画风格还原。

"希望可以通过画笔，和《山海经》异兽来一次跨越时空的精神碰撞。"

创作的系列作品有"境""四象""龙生九子"等。

小米、百度、荣耀、安踏等品牌及各大热门游戏的合作画师。